Mentes geniales

Mentes geniales

Cómo funciona el cerebro de los artistas

Mario de la Piedra Walter

DEBATE

Primera edición: abril de 2025

© 2025, Mario de la Piedra
Esta obra ha sido publicada por acuerdo con Gaeb & Eggers Literary Agency
© 2025, Penguin Random House Grupo Editorial, S. A. U.
Travessera de Gràcia, 47-49. 08021 Barcelona

Penguin Random House Grupo Editorial apoya la protección de la propiedad intelectual. La propiedad intelectual estimula la creatividad, defiende la diversidad en el ámbito de las ideas y el conocimiento, promueve la libre expresión y favorece una cultura viva. Gracias por comprar una edición autorizada de este libro y por respetar las leyes de propiedad intelectual al no reproducir ni distribuir ninguna parte de esta obra por ningún medio sin permiso. Al hacerlo está respaldando a los autores y permitiendo que PRHGE continúe publicando libros para todos los lectores. De conformidad con lo dispuesto en el artículo 67.3 del Real Decreto Ley 24/2021, de 2 de noviembre, PRHGE se reserva expresamente los derechos de reproducción y de uso de esta obra y de todos sus elementos mediante medios de lectura mecánica y otros medios adecuados a tal fin. Diríjase a CEDRO (Centro Español de Derechos Reprográficos, http://www.cedro.org) si necesita reproducir algún fragmento de esta obra.
En caso de necesidad, contacte con: seguridadproductos@penguinrandomhouse.com

Printed in Spain – Impreso en España

ISBN: 978-84-10214-60-6
Depósito legal: B-2.647-2025

Compuesto en M. I. Maquetación, S. L.

Impreso en Black Print CPI Ibérica
Sant Andreu de la Barca (Barcelona)

C 2 1 4 6 0 6

*Para José Mario, Santa y Ana Sofía,
de quienes ningún océano me separa*

Cada libro es obediencia a una obsesión que buscaba agotarse.

JUAN GELMAN

Índice

INTRODUCCIÓN: De las rocas a los lienzos 15
 Homo aestheticus: el canto de Makapansgat 15
 De caminar erguidos a decorar paredes 19
 Pintura en movimiento: arte moderno
 prehistórico 23
 Arte, neurociencia y este libro 26

1. El lenguaje de los dioses. Arte wixárika,
los psicodélicos y la promesa de un mundo feliz ... 29
 Cosmovisión y arte wixárika 29
 Los psicodélicos y las puertas de la percepción 34
 La llave a los estados alterados de consciencia ... 36
 Detrás de las puertas: las posibilidades
 terapéuticas y los riesgos de las drogas
 psicodélicas 39
 Puertas que también se cierran: la cultura
 wixárika en peligro 43

2. Dar la vida por un instante. Dostoievski, la epilepsia
y la experiencia mística 45
 La ficción como mecanismo evolutivo
 y las neuronas espejo 45
 Leo, luego existo 50

 Dostoievski, enfermedad y psique: cómo
 la epilepsia moldeó su literatura 51
 Epilepsia extática, experiencias extracorporales
 y religiosidad . 54

3. Ver la música y saborear palabras. Franz Liszt,
 Vasili Kandinski, la sinestesia y la sustitución sensorial 61
 La sinestesia y sus distintas formas 61
 Tejiendo puentes: multimodalidad y el lenguaje
 como metáfora . 65
 Actividad neuronal cruzada y el secreto
 de la creatividad 69
 Expandiendo el mundo: la sustitución sensorial
 y el inicio de la era cíborg 73

4. La materia de los sueños. De la edad dorada
 de Viena al México surrealista 77
 Una mariposa que nos sueña: los sueños a través
 de la historia . 77
 México, el sueño de los surrealistas 82
 La ciencia del sueño 87

5. La otra cara del mundo. Anton Räderscheidt,
 Otto Dix y los hemisferios cerebrales 91
 Percibir e interpretar el mundo: el síndrome
 de la heminegligencia 91
 Pongan atención: el sistema visoespacial
 selectivo . 95
 Dos hemisferios, dos realidades 97
 La guerra de dos mundos 100
 Armisticio o la consciencia dividida 103
 El periodo de entreguerras y el arte degenerado 105

6. Las dos Fridas. Trauma y resiliencia 109
 Un camión y un camino 109
 Las dos Fridas: palabra de moda o renombre . . . 114
 Tensión de dualidades 116

7. Islas de genialidad. El síndrome savant,
 neurodivergencia y Andy Warhol 123
 La inesperada virtud de la fama 123
 Islas de sabiduría: los autistas savant 126
 Islas de desinformación: el autismo y las vacunas 129
 Repetir, repetir, repetir: el *pop art* 132
 Navegando el archipiélago: el espectro autista
 y el arte . 136

8. Artistas marginados. Martín Ramírez,
 las enfermedades mentales y el mito del genio
 atormentado . 139
 Locura y genialidad . 139
 Arte marginal: creando desde espacios invisibles 141
 Enfermedad mental y creatividad 147

9. Cerebro en llamas. Virginia Woolf, Sylvia Plath,
 Anne Sexton y el comportamiento suicida 155
 Vidas paralelas y el mito de Sísifo 155
 Los rastros de la hoguera: marcadores biológicos
 de la depresión . 164
 La centella y sus cenizas: el papel de los genes 169

10. La sombra de la memoria. Borges, Schereshevsky
 y el resplandor de una mente sin recuerdos 175
 Mnemósine y la persistencia de la memoria . . . 175
 El palacio de los recuerdos 182
 Palacio de preciosos cristales 184
 El filo de los cristales 189

11. ¿En qué piensan las máquinas? Los límites de la
 creatividad y la diferencia entre consciencia
 e inteligencia artificial 193
 El salón de los rechazados 193
 Arte y artificialidad 198
 Consciencia vs. inteligencia artificial 201

12. Descifrando la telaraña de plata. Santiago Ramón
 y Cajal y el médico-humanista 211
 Los primeros anatomistas 211
 El niño que quería ser artista 214
 Mirando lo invisible 215
 Duelo de titanes: Camillo Golgi
 y Santiago Ramón y Cajal 219

Epílogo. Medicina y arte 223
Agradecimientos 227
Notas 229
Créditos de las imágenes 255

Introducción
De las rocas a los lienzos

Homo sum, humani nihil a me alienum puto.

Publio Terencio Afro

La diferencia entre la mente del hombre y la de los animales superiores, tan grande como es, ciertamente es de grado y no de especie.

Charles Darwin,
El origen del hombre, 1871

Homo aestheticus: el canto de Makapansgat

Al norte de la provincia sudafricana de Limpopo, en el valle de Makapansgat, un maestro rural se adentra en una cueva de dolerita. Wilfred Eitzman, que enseña ciencia y matemáticas en la localidad de Mokopane, colecta rocas para mostrárselas a sus estudiantes. Apenas cinco años atrás, en 1920, una minera extranjera vació las entrañas de la caverna en busca de piedra caliza y, sin saberlo, reabrió el paso hacia una galería colapsada. De los escombros brotan distintos minerales que, sin poder nombrarlos

INTRODUCCIÓN

todos, Eitzman recoge como cuando es época de cosecha. Con los años, se ha hecho con una colección admirable que, además de rocas punzantes, contiene huesos y cráneos de animales. Una piedra de color marrón rojizo que contrasta con la aspereza lunar del granito llama de pronto su atención. Se trata de un guijarro de jaspe. Lo sostiene entre sus dedos como una canica. Al girarlo, tiene la impresión de que la pequeña piedra lo observa desde todos los ángulos. Dos círculos cóncavos se clavan en su mirada y sus labios repiten la mueca indiferente hendida en la piedra. Después de asistir a una conferencia en una universidad de Johannesburgo, Eitzman comparte sus descubrimientos con el profesor Raymond Dart, que examina con detalle los más de cincuenta cráneos que ha recogido además del misterioso guijarro color castaño.

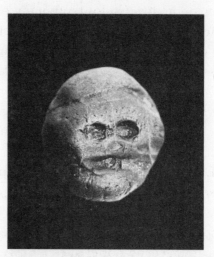

Canto de Makapansgat (*ca.* 3.000.000 a. C.) observado de frente.

El canto de Makapansgat o canto de las Caras refleja de manera burda dos rostros, dependiendo del lado por donde se mire. Por sus patrones casi humanos, Dart intuyó que esta piedra de 260 gramos y alrededor de tres millones de años de antigüedad

podría ser el primer objeto artístico confeccionado por el ser humano. Le llevó casi cincuenta años determinar si las cuencas que presentaba el guijarro eran producto de la intervención humana o deformaciones naturales. En su veredicto, Dart estipuló que tanto las órbitas como la mueca eran consecuencia del desgaste del agua sobre la piedra.[1] Sin embargo, concluyó que las marcas a su alrededor fueron hechas por un individuo al que no podemos llamar humano. Los fósiles enviados por Eitzman pertenecían al *Australopithecus africanus*, uno de los primeros homínidos que rondó África hace entre dos y cuatro millones de años.

La razón por la que vemos caras humanas reside en la pareidolia, un fenómeno por el que el cerebro atribuye rasgos faciales a objetos inanimados y sin el cual muchas de las interacciones en las redes sociales no tendrían sentido :-). El giro fusiforme, una circunvolución de los lóbulos temporal y occipital del cerebro, es el encargado de procesar la información visual y de integrarla con otras regiones que reciben información de los demás sentidos. En su superficie lateral, en particular en el hemisferio derecho del cerebro, una estructura conocida como el área fusiforme facial (AFF) está especializada en el reconocimiento de las caras. Todos los animales gregarios deben ser capaces de identificar, en menor o mayor medida, a los miembros de su grupo. El ser humano, que vive en estructuras sociales complejas, posee una habilidad extraordinaria que le permite reconocer hasta cinco mil rostros distintos.[2] Una lesión en el área mencionada, como un sangrado o un infarto cerebral, provoca prosopagnosia, un trastorno por el que el individuo afectado es incapaz de reconocer incluso a sus seres más queridos.[3] A su vez, el fenómeno de la pareidolia se presenta cuando un estímulo no-facial activa el área fusiforme y sus conexiones a otras regiones, como el lóbulo occipital, que integra la información visual, y el lóbulo prefrontal, que media procesos cognitivos más abstractos como las representaciones mentales.[4]

INTRODUCCIÓN

Si bien la piedra de Makapansgat no fue fabricada por un ser humano, el lugar donde fue hallada —entre los restos de más de cuarenta *Australopithecus*— relata una historia aún más fascinante. El jaspe rojo, el mineral que conforma el guijarro, es un mineral que solo se encuentra a más de treinta kilómetros de la caverna. Es decir, hace tres millones de años, un homínido primigenio recogió con asombro la piedra, que bien pudo reflejar la cara de su especie, y recorrió varios kilómetros de valle aferrado a ella. Lo que vio en ese trozo de granito no podemos saberlo, al igual que si el sentimiento fue compartido por sus congéneres, pero algo debió de despertar en él para que se internara en la gruta con la piedra y la conservara hasta su muerte. Más allá de huesos y dientes de otros animales, en la cueva no hay registro de objetos fabricados a mano. Sin embargo, el canto de Makapansgat podría ser la evidencia más arcaica de la existencia de un sentido estético en el linaje de los homínidos. Robert Bednarik, antropólogo experto en evolución humana, señala que este objeto es testimonio de un comportamiento significativamente más complejo, en un sentido cultural y cognitivo, que el de cualquier otro primate no humano existente.[5]

Que en el canto de Makapansgat asomen dos caras es muy relevante. En la mitología romana, Jano era el dios de los comienzos y de los finales. Como una puerta que se abre hacia los dos lados, era representado con dos rostros mirando hacia sentidos opuestos. De su nombre nos queda enero (*janero*), el mes que cierra y abre el año. También es el dios de la transición, el custodio de los umbrales. La piedra rojiza mira hacia dos extremos del tiempo, el antes y el después de un tipo de consciencia. Al largo camino de los homínidos hasta desembocar en el ser humano, al primer individuo que quiso dejar su huella sobre la tierra.

De caminar erguidos a decorar paredes

El término *Homo sapiens* fue acuñado por Carl Linneo,[6] el padre de la taxonomía, en 1758 para referirse al humano moderno. Proviene del latín *homo*, que significa 'hombre', y *sapiens*, que significa 'sabio'. Además de evidenciar que tanto en la ciencia como en el arte se ha excluido a la mujer de los términos universales, revela nuestra manía por considerarnos superiores al resto de los animales. A falta de fuerza, velocidad o resistencia, es nuestra capacidad mental el don divino que nos eleva sobre las demás criaturas. La música, el arte y el lenguaje constituyen los pilares del mito de nuestra singularidad. Sin embargo, cien años después de que Linneo definiera taxonómicamente al hombre, Charles Darwin publicaría *El origen de las especies*, un soplo feroz al castillo de naipes.

Hace unos diez millones de años, la familia *Hominidae* o de «los grandes primates» se subdividió en dos subfamilias: *Gorillini*, que en la actualidad incluye solo a dos especies de gorilas, y *Homini*. Esta última se ramificó hace entre cuatro y ocho millones de años en el género *Pan,* del cual solo sobreviven los chimpancés y los bonobos, y en el género *Homo,* del que solo quedamos nosotros. Compartimos más del 96 por ciento de la secuencia de ADN con los chimpancés, nuestros parientes más cercanos, aunque ese pequeño porcentaje restante derive en otro universo.[7]

En algún punto entre el Plioceno y el Pleistoceno temprano, hace entre tres y cuatro millones de años, el *Australopithecus* se irguió sobre la sabana africana y dio el primer paso hacia la humanidad. Las ramas del árbol se diversificaron en especies como el *Kenyanthropus platyops*, a quien se le atribuye el uso de las primeras herramientas de piedra simples,[8] el *Homo habilis*, que fabricó sus propios utensilios, y el *Homo erectus*, el primer homínido que migró fuera del continente africano, hace dos millones de años.[9] En Eurasia, hace cuatrocientos treinta mil años, el *Homo*

neanderthalensis se expandió como ningún otro homínido lo había hecho hasta ese momento. Mientras que los neandertales fabricaban las primeras herramientas complejas en Asia y Europa, trescientos mil años atrás, en algún lugar de África Oriental o Central, una nueva especie homínida hacía su aparición: el *Homo sapiens*.[10] Sin embargo, no fue hasta hace ochenta mil años que nuestra especie se asentó permanentemente fuera de África.[11] Durante al menos veinte mil años, los humanos modernos y los neandertales compartieron territorio en Eurasia, hasta que, ya sea por competencia o hibridación, estos últimos se extinguieron, hace cuarenta mil años.[12] Aunque es posible que otras especies hayan sobrevivido en lugares aislados por otros cuantos miles de años, como en el caso del *Homo floresiensis* —el verdadero *hobbit*—, desde entonces el ser humano ha sido la única rama sobreviviente del género *Homo*.

A pesar de que muchas adaptaciones de la evolución humana son observables en fósiles, como la transición al bipedalismo, resulta casi imposible delinear con exactitud la evolución del pensamiento. El tejido blando de las estructuras que componen el cerebro no se fosiliza, por lo que, fuera de moldes que se hacen a partir de la forma de los cráneos, no hay registros de nuestro desarrollo cognitivo. Pese a esto, se han descrito algunos rasgos específicos en la organización cerebral, como el tamaño del cerebro, el tamaño relativo del neocórtex, la asimetría de los dos hemisferios y la expresión de los genes que dieron origen al cerebro moderno. El tamaño, sin embargo, no parece ser tan determinante para establecer diferencias; después de todo, los neandertales poseían una capacidad craneana mayor a la de los humanos modernos (1.500 frente a 1.300 centímetros cúbicos).[13] Más bien, fueron pequeños cambios en la microarquitectura cerebral, como la expresión de los genes que regulan el metabolismo de las células que dan soporte a las neuronas (astrocitos), los que derivaron en formas más eficientes de procesar información y, con ello, en una verdadera revolución cognitiva.[14]

A falta de fósiles neuroanatómicos, los residuos materiales son nuestra ventana a la mente de estos homínidos. Ya sea evaluando el desarrollo de los utensilios de piedra o sus patrones de caza, es de manera indirecta como estimamos la forma de pensar de los primeros humanos. La creación de objetos artísticos parece ser la vara de medir el salto cognitivo hacia el pensamiento abstracto. Hasta la fecha, la evidencia arqueológica señala que solo el *Homo sapiens* ha desarrollado un pensamiento simbólico complejo, que incluye fabricación de objetos de ornamentación y pintura rupestre. Pero en las últimas décadas se han encontrado artefactos neandertales, como decoraciones y colorantes en utensilios de hueso, que podrían refutar este paradigma.[15] Sin importar la especie, el arte no figurativo no apareció hasta hace entre 65.000 y 75.000 años. Es decir, durante la mayor parte de nuestra historia evolutiva no hubo un gran dinamismo en nuestro pensamiento. Incluso el arte figurativo, más reciente, nació de forma esporádica, en tiempos y lugares distintos, y de un modo muy rudimentario. En un periodo muy breve de tiempo e impulsado probablemente por cambios en nuestras redes neuronales, el ser humano experimentó de pronto un florecimiento mental sin precedentes que coincide con el surgimiento del lenguaje.

Tanto en los humanos modernos como en los neandertales, existe una variante genética única que los distingue de los demás animales: el gen FOXP2.[16] Conservado en la mayoría de los mamíferos, con secuencias de aminoácidos idénticas en macacos, gorilas y chimpancés, en humanos presenta una mutación que afecta a dos aminoácidos y que parece desempeñar un papel fundamental en el desarrollo del lenguaje. Así, defectos en este gen producen dispraxia verbal, una discapacidad del cerebro para coordinar los movimientos de los labios, la mandíbula y la lengua, lo que causa problemas de articulación y de pronunciación a una edad muy temprana. Además, su disfunción se asocia a una discapacidad generalizada en las habilidades motoras y a problemas de socialización.[17] Este y otros genes que regulan la neuro-

plasticidad, la capacidad del cerebro para generar nuevas conexiones, esparcieron la chispa del pensamiento simbólico.

El arte figurativo, que apareció en el Paleolítico superior hace cerca de cuarenta mil años, representa un hito cognitivo. Para algunos autores, define al verdadero hombre moderno, no por su anatomía, sino por sus capacidades mentales. Herramientas talladas, collares, joyas y pendientes, esculturas pequeñas e incluso instrumentos musicales componen los primeros registros de los incipientes ritos y tradiciones.[18] Los hallazgos en el sur de Alemania del *Löwenmensch*, la estatuilla de un hombre con cabeza de león, y de la *Venus de Hohle Fels*, una figura femenina esculpida en marfil de mamut, anuncian un sentido estético complejo y un preludio del pensamiento mágico, la fuente de la ficción.[19]

Pero de todas las manifestaciones artísticas, las pinturas rupestres son, sin lugar a duda, lo primero que puebla nuestra imaginación al hablar de arte paleolítico. Hasta hace poco se consideraba que la pintura no figurativa más antigua, compuesta de símbolos como puntos y líneas, había sido realizada por neandertales al sur de la península ibérica hace 65.000 años.[20] Sin embargo, en la cueva de Blombos, en Sudáfrica, se encontraron dibujos abstractos hechos por *Homo sapiens* de más de 73.000 años de antigüedad.

Con el descubrimiento de cuevas como la de Altamira a mediados del siglo XIX en España o la de Lascaux a mediados del siglo XX en Francia, parecía claro que los procesos cognitivos complejos como la representación de objetos habían aparecido hace entre 15.000 y 18.000 años.[21] Pero, de nuevo, al sur de la isla de Célebes, en el archipiélago de Indonesia, se descubrió lo que se considera hasta la fecha el ejemplo más temprano de arte figurativo del mundo. Pintada al menos hace 51.200 años, esta composición —que demolió la noción de que el arte paleolítico complejo surgió en el sur de Europa— muestra a tres figuras humanas interactuando con un cerdo salvaje: nuestro primer relato.[22]

DE LAS ROCAS A LOS LIENZOS

Pintura en movimiento: arte moderno prehistórico

Una mañana de invierno de 1994, Jean-Marie Chauvet guía a sus amigos Éliette Brunel y Christian Hillaire a través del valle de Ardèche, en el sur de Francia. Las fiestas navideñas se avecinan y con ellas los compromisos familiares y los propósitos de año nuevo, por lo que aquel domingo 18 de diciembre será la última excursión del año.

Se deciden por una nueva ruta; ese fin de semana no ha caído helada y se puede caminar cerca de los acantilados. Después de un largo día de incursiones en distintas cuevas, deciden regresar hacia la ruta principal para dirigirse a sus coches. De pronto, una brisa gélida brota de entre las rocas, como si la montaña respirara. El sol se ha puesto y la sombra de los árboles teje lo que será la noche. Sin titubear, comienzan a remover las rocas y, para su sorpresa, desvelan un pasaje angosto hacia el interior de la montaña. La emoción es superior al sentido común, así que cogen cuerdas y linternas de sus vehículos y regresan al sitio. Se internan en la caverna a la luz de una luna insuficiente y descubren que la gruta contiene distintos vestíbulos. Tienen cuidado de no pisar los huesos de animales que se distribuyen por el suelo y de no tocar lo que parecen ser los restos helados de una fogata. Éliette se detiene al percatarse de que toda la pared está recubierta de ocre, un pigmento mineral de tono rojizo. Dirige su linterna a la parte superior de la bóveda y el filo de las rocas no corta el asombro en su voz cuando exclama: «¡Estuvieron aquí!».[23]

La cueva de Chauvet, considerada por muchos la primera obra maestra de la humanidad, es en realidad un conjunto de seis cámaras que ocupan casi cuatrocientos metros. La mayoría de ellas contienen pinturas rupestres de animales extintos después de la última glaciación, como rinocerontes lanudos, mamuts, ciervos gigantes y felinos con dientes de sable. Estos primeros artistas seleccionaron con cuidado su espacio de trabajo, demostrando plena intencionalidad en su obra. Emplearon, además,

distintas técnicas según el tipo de dibujo y dividieron la cueva en dos secciones principales: la de las pinturas de color rojizo y la de los bosquejos grabados con carbón. Son más de mil dibujos, que incluyen figuras geométricas y siluetas de manos, así como cuatrocientas representaciones de animales; los más antiguos datan de hace 37.000 años, el doble de antigüedad de los descubiertos hasta ese momento. Los artistas paleolíticos continuaron dibujando sobre las paredes de la cueva hasta que se produjo el colapso de la entrada, hace veinte mil años.[24]

En la cámara principal, con un diámetro de setenta metros y casi diecisiete de altura, encontramos el Panel de los Leones, la capilla Sixtina del Paleolítico. En él, se retrata una cacería por parte de lo que parece una manada numerosa de estos animales. Más de una decena de cabezas felinas apuntan hacia un grupo de bisontes, aunque, si se mira con atención, revela algo distinto. Las cabezas de los leones, que normalmente cazan en grupos más pequeños, están superpuestas y, conforme recorren el panel de derecha a izquierda, en dirección a los bisontes, su perfil se va elevando. No se trata, pues, de un gran grupo, sino de unos cuantos individuos acercándose a sus presas.

A diferencia de las pinturas rupestres creadas por neandertales, estos dibujos sugieren un salto imaginativo sin precedentes: la representación de la perspectiva y del movimiento.[25] Cabezas de predadores que se despegan del suelo y enfocan a sus víctimas, bisontes que galopan representados con ocho patas, todo parece el intento desesperado del artista por liberar a sus criaturas de la pared estática de la cueva. A través de la superposición de imágenes y del uso del relieve rocoso, estos artistas no solo plasmaron el movimiento, sino que agregaron un sentido de tridimensionalidad. Al resplandor de las primigenias velas, es posible que la gran caverna, con su juego de luces y sombras, reflejara a los animales en pleno movimiento. No queda más que imaginar a estos individuos rodeados por pinturas e inmersos en su propio relato. En su extraordinario do-

cumentàl *La cueva de los sueños olvidados*, Werner Herzog postula que la cueva de Chauvet albergó la primera experiencia cinematográfica de la humanidad.

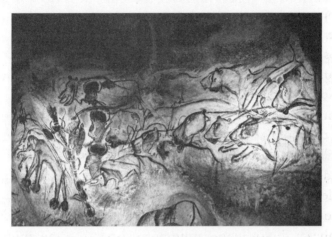

El Panel de los Leones (*ca.* 36.000 a. C.), el último de la cueva de Chauvet-Pont d'Arc.

En otras partes de la cueva, se pueden observar rinocerontes con siete cuernos, ciervos con el doble de patas, todos superpuestos para crear la ilusión de fluidez a través de la repetición. Tendrían que pasar alrededor de 35.000 años para que otros artistas intentaran plasmar el movimiento utilizando esta técnica y se llamaran a sí mismos vanguardistas. A principios del siglo XX, el pintor francés Marcel Duchamp presentó *Desnudo bajando una escalera n.º 2*, inspirado por la cronofotografía y otros precursores de la cinematografía. «Mi intención era hacer una representación estática del movimiento, una composición estática de indicaciones de varias posiciones tomadas por una forma en movimiento»,[26] comentó mientras era destrozado por la crítica. Con el tiempo, esta obra se convertiría en uno de los grandes exponentes del arte moderno.

Las cuevas del Paleolítico superior no son muy distintas al estudio de un artista, son lugares de experimentación y creati-

vidad. Durante miles de años, generaciones de humanos se adentraron en la fría oscuridad de la caverna para darse cuenta de que el mundo exterior no les bastaba. Ya fuera por motivos rituales o por el gusto de contar historias, la semilla de la ficción germinó dentro de esas grietas y floreció en todos los rincones del mundo. Es irónico que, decenas de miles de años después, la sociedad ponga en duda el valor del arte, cuando en todos los ámbitos es lo que define a nuestra especie.

Arte, neurociencia y este libro

Los pensamientos de estos primeros artistas nos están vedados por las cortinas del tiempo. Al mirar los restos de sus obras, sin embargo, es inevitable sentir una conexión profunda con ellos. Después de todo, no hay diferencias entre su cerebro y el nuestro. Citando a un esclavo amazig del norte de África, Terencio Afro (esto es, el Africano), que se ganó la libertad en Roma por sus cualidades como escritor hace más de dos siglos: «Soy humano, y nada de lo humano me es ajeno». Podemos inferir que este grupo de personas sentían los mismos miedos, amaban de la misma forma y se hacían las mismas preguntas. El mundo, tal vez un poco más grande y extraño, era igual de prodigioso, y valía la pena representarlo. Pintar un hombre o un animal sobre una roca, más que copiar la realidad, es aceptarnos como observadores, admitir que existe una separación entre el yo y todo lo que me rodea. Fueron esos primeros esbozos los que definieron nuestro lugar en la tierra.

Limitado por nuestros sentidos, el cerebro construye la realidad a partir de la información filtrada que recibe desde el exterior. Reinterpretamos el mundo constantemente y la rama de la ciencia que estudia este proceso se conoce como neurociencia. Del mismo modo, el arte no es un retrato fiel de aquel, sino de cómo lo percibimos. Ya sea a través de la pintura, la música

o la poesía, sirve como interpretación de lo que sucede a nuestro alrededor, es un artilugio que arroja luz sobre nuestros procesos mentales y da forma a lo que expresamos como seres humanos.

Estas páginas pueden leerse desde los dos planos: como un libro de neurociencia que habla sobre arte o como un libro de arte que habla sobre neurociencia. Su intención, además de entretener, es ofrecer un panorama más amplio de los distintos procesos cognitivos y de lo que entendemos como arte. Es una especie de recorrido desde las pinturas de ocre de las profundidades de una cueva hasta los dibujos a carboncillo y sangre de un hospital psiquiátrico en la frontera sur de California; desde el arte wixárika, extendiéndose como un fractal por el desierto mexicano, hasta el arte degenerado ardiendo en las hogueras durante el régimen nazi. Se trata de una indagación sobre la relación entre los procesos mentales, la enfermedad y el arte que incluye a escritores como Fiódor Dostoievski, Jorge Luis Borges, Sylvia Plath, Virginia Woolf y Anne Sexton; a pintores como Vasili Kandinski, Remedios Varo, Otto Dix, Frida Kahlo y Leonora Carrington; a artistas aclamados como Andy Warhol y Franz Liszt, pero también a otros marginados como Martín Ramírez y en su tiempo Vincent van Gogh. Se adentra en enfermedades como la epilepsia, la esquizofrenia, el trastorno bipolar, la apoplejía y el estrés postraumático, dolencias que fueron material artístico y un arma de doble filo. Explora condiciones como la sinestesia, que permite ver la música y saborear los colores, los efectos de los psicodélicos, los mecanismos de la memoria y el olvido, la génesis de los sueños, los procesos cerebrales de la depresión y el suicidio. Aborda la ficción como herramienta evolutiva, el mito del genio atormentado y el valor del artista en la era de la inteligencia artificial. Para todo aquel que ve en la ciencia la poesía del mundo y quiera leer uno de sus versos, este libro aspira a ser una zambullida en el cerebro de los artistas en busca del origen de su genialidad.

1

El lenguaje de los dioses

Arte wixárika, los psicodélicos y la promesa de un mundo feliz

> *Si las puertas de la percepción fueran depuradas, todo aparecería ante el hombre tal como es: infinito.*
>
> WILLIAM BLAKE

COSMOVISIÓN Y ARTE WIXÁRIKA

En la hora azul, el viento silva entre las colinas y arrastra un murmullo de montañas que se arremolina en el centro de un círculo marcado con piedras. El cielo se sacude las nubes, que se van acumulando sobre el horizonte. Un águila real que vuela bajo suspende su caza para mirar a las personas que se aglomeran sobre el pequeño cerro. Llevan atuendos vistosos, trajes blancos resplandecientes con bordados multicolores que contrastan con el semidesierto que se extiende más allá del Cerro del Quemado. Las mujeres visten un *kutuni*, una blusa corta que muere en la cintura, y un *ihui*, una falda larga que les florece hasta los tobillos. Los hombres portan una *kamirra*, una camisa larga con los costados abiertos, y un pantalón ancho ceñido en la cintura por un *kuyame*. De sus sombreros cuelgan bolas de estambre que danzan al compás de las sonajas. No importan los más de cua-

trocientos kilómetros anidados en las pantorrillas de los wixaritari; todos bailan mirando al cielo mientras saludan a Tayeupa, el Padre Sol, que, tras las montañas, prepara la batalla contra la noche. Están en el centro del universo, el lugar donde comenzó el mundo, donde los dioses y los espíritus ancestrales habitan cada piedra, cada planta y cada ojo de agua.

El *mara'akáme* agita las dos largas plumas que penden de su vara ceremonial para comunicarse con ellos. El resto de los wixaritari mastican las cabezas de los *hi'ikuri* que recogieron durante el peregrinaje a través del desierto mientras encienden la hoguera. Convocan a Tatewarí, el Abuelo Fuego, y agradecen a las deidades la buena cosecha: a Nakawé, la Madre Agua y madre de todos los dioses, a Yurienaka, la Madre Tierra, y a Otwanka, que les ha dado el maíz. Colocan las últimas ofrendas antes de emprender el largo camino de vuelta con la canasta de junco rebosando del amargo *hi'ikuri* que les llevan a aquellos que esperan en casa, los que no pudieron realizar el viaje. Si tienen suerte, el próximo año regresarán a Wirikuta, si no ha desaparecido, si otros dioses —para ellos ajenos— no le han vaciado las entrañas.

El consumo de sustancias psicoactivas de manera ritual o recreativa es probablemente tan antiguo como el ser humano mismo. La dieta paleolítica de nuestros ancestros homínidos —al igual que la de otros veintidós primates conocidos en la actualidad— incluía especies de hongos sin valor nutricional, pero con la capacidad de intervenir en la homeostasis del cuerpo, en el control de parásitos intestinales y en la curación de heridas. Muestras de cálculo dental en restos humanos del Paleolítico superior (40.000-10.000 a. C.) presentan rastros de hongos comestibles y plantas medicinales. Resulta improbable que nuestros antepasados no hubieran consumido las variedades de hongos psilocibios (alucinógenos) esparcidos por todos los continentes.[1] Igual que en muchas culturas actuales, su consumo debió de mezclar fines medicinales y ceremoniales. Existen evidencias de la celebración de rituales con plantas, hongos y hasta anima-

les hace más de diez mil años.[2] Esculturas en forma de hongo y pequeños centros ceremoniales desperdigados por todo Norteamérica revelan el culto a sus efectos alucinógenos. En náhuatl, por ejemplo, los hongos con propiedades psicoactivas son conocidos como *teonanácatl*, 'la carne de los dioses'.

Hoy en día, el consumo de plantas alucinógenas continúa siendo central en la cosmogonía de muchas culturas. Una de las más extendidas es la cultura wixárika, mal llamada *huichol*, constituida por un grupo de comunidades que se distribuyen por la Sierra Madre Occidental mexicana a través de estados como Jalisco, Zacatecas, Nayarit y Durango.

En la cosmovisión wixárika, existen cinco lugares sagrados que guardan una relación profunda con la creación del universo: Tatéi Haramara ('donde el sol muere'), Wirikuta ('donde el sol renace'), Xapawiyeme-Xapawiyemeta ('morada de la Madre Lluvia'), Hauxa Manaká ('el lugar de la madera flotante') y Tee'kata ('el corazón del territorio wixárika'). Los cuatro primeros, además de asociarse a los puntos cardinales, representan a cuatro deidades, y se unen en un quinto punto central, la conexión entre la tierra y el cielo, el lugar del fuego primigenio. En su conjunto, forman una cruz romboide o *tzikuri* que se repite en su simbología. También conocido como Ojo de Dios cuando se elabora con madera entretejida con estambre, es un instrumento que permite a los wixaritari entender lo desconocido. Forma parte del *Niérika* ('don de ver'), una herramienta ritual para conocer el estado oculto de las cosas.[3]

A través de fiestas y rituales celebrados en estos sitios durante el año, el pueblo wixárika se encarga de mantener el equilibrio natural entre las fuerzas del mundo. Emulando a los grandes cazadores de sus mitos fundacionales, peregrinan una vez al año a la región de Wirikuta para realizar ofrendas en un trayecto conocido como *nana'iyary*, 'el camino del corazón'.[4] En la ruta hacia Wirikuta, cerca del pueblo minero Real de Catorce, en San Luis Potosí, crece un cactus endémico con propiedades psicodélicas

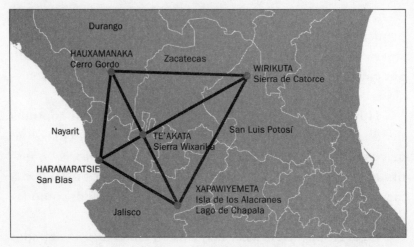

La geografía wixárika. Mapa de la ubicación de los cinco lugares sagrados principales de la cultura wixárika en el territorio mexicano.[5]

conocido como peyote (*Lophophora williamsii*), o, en su lengua, *hi'kuri*. Por sus efectos, es utilizado tanto en ceremonias como en la vida cotidiana para crear lazos espirituales con la naturaleza, comunicarse con los dioses o como medicina. También instrumento del *Niérika*, el peyote representa, para el pueblo wixárika, una fuente de conocimiento. Tanto es así que, en su lengua natal, wixárika se traduce como 'persona de corazón profundo que ama el conocimiento', muy distinto al término occidental *huichol*, que significa 'el que huye'.

El arte wixárika, por la estrecha relación que guarda con su cosmogonía, es una de las características más representativas de su cultura. Tanto es así que se ha convertido en uno de los máximos exponentes del arte originario de México. Su estética psicodélica resalta por su técnica, su complejidad, su belleza y, sobre todo, su misticismo. En un país que no suele atender las necesidades de sus pueblos originarios, aun cuando se explotan como símbolos de identidad nacional en el mercado extranjero, su arte les ha permitido hacerse visibles. Del mismo modo, se ha con-

vertido en un emblema de reivindicación y de lucha ante el despojo de sus tierras.

En su origen, el arte wixárika servía a propósitos ceremoniales. Objetos como el *muwiéri*, la vara ceremonial cubierta de estambres de colores de la cual brotan dos plumas, o el *xukúri*, una jícara decorada en su interior con figuras humanas, plantas o animales, son utilizados solamente durante los rituales, aunque también es posible apreciar motivos geométricos en textiles o en objetos de uso cotidiano. Su indumentaria, a su vez, está repleta de bordados en los que destacan los animales sagrados: el venado (encarnación de la bondad), el águila (sostén del mundo) y la serpiente (representación de la lluvia y el movimiento).[6]

Con el tiempo, el arte wixárika ha evolucionado e introducido nuevas técnicas que incluyen cuadros de estambre, objetos cubiertos de chaquira y muñecos autorrepresentativos que le han añadido un valor de mercado. Los wixaritari han sabido utilizar este valor como método de cohesión cultural, creando obras narrativas para representar sus mitos y creencias. Esta especie de puente intercultural funciona como una ventana que nos permite asomarnos a un mundo de murales detallados y complejos que representan la riqueza y el dinamismo de su cultura.

Del mismo modo, la influencia del peyote es innegable en su arte, no solo por la constante representación del cactus como uno de los símbolos esenciales, sino por cómo se manifiestan sus efectos en el estilo. Dentro de lo que puede considerarse el arte moderno wixárika, destacan los diseños multicolores de geometría psicodélica como un esbozo de su vivencia espiritual. El arte wixárika, más que solo observar, nos permite percibir su mundo, adentrarnos en su experiencia psíquica con la esperanza de comprenderlos mejor.

Los psicodélicos y las puertas de la percepción

El término «psicodélico» fue acuñado por el psiquiatra británico Humphry Osmond a fines de los años cincuenta para describir los efectos de sustancias que producen cambios en la percepción, el estado de ánimo y el pensamiento sin afectar la memoria o las habilidades cognitivas. Proviene del griego *psyche* ('mente o alma') y *delos* ('manifiesto'), y hace referencia, al igual que el *Niérika*, a lo que revela o manifiesta la mente.

La mescalina, sustancia psicoactiva del peyote, fue identificada por Arthur Heffter en 1897 y sintetizada por Ernst Späth en 1918. En un principio, se pensó que podría utilizarse como modelo para estudiar la psicosis, una especie de puerta de entrada hacia las enfermedades mentales. Samuel W. Fernberger, profesor de Psicología en la Universidad de Pensilvania, describió en 1923 los efectos del peyote como un estado en el que «el foco de atención es supranormalmente claro, es posible percibir estímulos por encima de su umbral sensorial y se percibe una distorsión del espacio y el tiempo».[7] Con los años, la idea de que pudiera usarse como modelo de enfermedad mental fue desechada, pero paradójicamente surgieron indicios que mostraban que podía utilizarse en la psicoterapia.

En la novela distópica *Un mundo feliz* (1932), de Aldous Huxley, el gobierno tiene controlados a sus ciudadanos con una sustancia conocida como soma, que causa una sensación «eufórica, narcótica y agradablemente alucinante».[8] Inspirada en una sustancia psicoactiva consumida por los brahmanes en el periodo védico de la India, Huxley intuyó el efecto de los psicodélicos sobre el estado de ánimo y, años después, se convertiría en uno de sus mayores promotores. Sin embargo, no fue hasta que Albert Hofmann descubrió los efectos de la dietilamida de ácido lisérgico (LSD), una serendipia, que el estudio científico de los psicodélicos —junto con una revolución sociocultural— se puso en marcha.

El 16 de abril de 1943, Hofmann se intoxicó accidentalmente mientras manipulaba una sustancia que había sintetizado cinco años antes en su laboratorio de Basilea con la esperanza de obtener un estimulante cardiorrespiratorio. Al llegar a casa, lo inundó una sensación placentera, casi onírica, que parecía estimular su imaginación. Tres días más tarde, decidió ingerir la sustancia para establecer experimentalmente la dosis efectiva. Mientras regresaba a su casa en bicicleta comenzó a sentir que, aunque «pedaleaba y pedaleaba, el tiempo parecía permanecer inmóvil». Ya en casa, percibió «colores y juegos de formas sin precedentes que persistían tras mis ojos cerrados. Imágenes caleidoscópicas y fantásticas se abalanzaban sobre mí, alternándose, abigarrándose, abriéndose y cerrándose en círculos y espirales, estallando en fuentes de colores, reorganizándose e hibridándose en un flujo constante».[9] Hasta la fecha, aunque muchos ciclistas no lo saben, el 19 de abril se celebra el día de la Bicicleta para conmemorar este acontecimiento, un hito en la cultura y en las ciencias.

En 1947, Werner Stoll publicó el primer estudio científico sobre los efectos del LSD, que administró a dieciséis sujetos sanos y a seis con esquizofrenia resistente al tratamiento. Además de resaltar la extraordinaria potencia de la sustancia en comparación con la mescalina, notó que, en dosis bajas, «el LSD parecía facilitar los procesos psicoterapéuticos al permitir el paso del material reprimido hacia la consciencia».[10] En las décadas posteriores se intensificaría el estudio científico de los psicodélicos. Conforme médicos e investigadores experimentaban con pacientes y amigos, la sustancia se fue popularizando entre muchos intelectuales. Muy pronto filósofos, escritores y artistas empezaron a utilizar los psicodélicos para explorar otros estados de consciencia. La distorsión del tiempo, las alucinaciones visuales, la sensación de éxtasis, de unión con el universo, y las experiencias extracorporales tiñeron a los psicodélicos de misticismo.

En 1953, Aldous Huxley publicó su famoso ensayo *Las puertas de la percepción*, basado en sus experiencias con la mescalina.

El título hace referencia a un libro del poeta místico William Blake, *El matrimonio del cielo y el infierno* (1790), que alude en uno de sus versos a la concepción platónica de la realidad, a la que solo accedemos parcialmente a través de las sombras de nuestra caverna. Para Huxley, la realidad estaba limitada por los filtros de la experiencia consciente que impedía el paso de imágenes e impresiones difíciles de procesar. Los psicodélicos eran una puerta a esas experiencias, una forma de liberar a la mente de los filtros de la consciencia. Tal fue su influencia que las sustancias psicodélicas se convirtieron en un emblema de los movimientos contraculturales. Música y arte se vieron influenciados hasta tal punto que el cantante estadounidense Jim Morrison nombró a su mítica banda de rock The Doors en honor al ensayo de Huxley. No era para menos: se trataba de las mismas puertas que otros poetas como Antonin Artaud, Henri Michaux y Allen Ginsberg habían traspasado tras consumir peyote.[11]

Muchos jóvenes se sumergieron en una idolatría hacia estos compuestos que evocaba ideales de comunidad —antibélicos y antimperialistas— en la contracultura de los años sesenta. Por motivos políticos más que de salud pública, el gobierno de Estados Unidos clasificó a los psicodélicos como de alto riesgo dentro de las sustancias adictivas, y en 1967 prohibió las investigaciones científicas sobre ellos.[12] Hasta ese momento, más de cuarenta mil individuos habían participado en algún estudio con psicodélicos y se habían publicado más de mil artículos científicos.[13] No fue sino hasta la década de 1990, con el advenimiento de nuevos estudios de neuroimagen, que se retomaron las investigaciones.[14]

La llave a los estados alterados de consciencia

Los psicodélicos son un grupo heterogéneo de sustancias difíciles de clasificar, ya que varían tanto en su estructura como en su mecanismo de acción. Principalmente, se dividen en dos sub-

grupos: los alucinógenos clásicos y los no clásicos. El primero lo componen la psilocibina (hongos alucinógenos), la DMT (ayahuasca), la mescalina (peyote), la MDMA (éxtasis) y la dietilamida de ácido lisérgico (LSD), entre otros. Por otro lado, los alucinógenos no clásicos son representados en su mayoría por la ketamina, un poderoso anestésico utilizado en cirugías.[15]

Ya sea a través de la interacción en el cerebro con los receptores de serotonina (clásicos) o con los NMDA (no clásicos), los dos grupos de psicodélicos conllevan un aumento de glutamato —el principal neurotransmisor excitatorio del sistema nervioso central— en la región prefrontal del cerebro. Esta región, evolutivamente más reciente, media los procesos cognitivos complejos que consideramos inherentes a los humanos: la toma de decisiones, los juicios morales, el control de impulsos, las muestras de personalidad y el comportamiento social. En concreto, la corteza prefrontal medial (mPFC) forma una red con otras áreas del cerebro conocida como red neuronal por defecto (RND), que, se cree, es responsable de los procesos metacognoscitivos, es decir, de las reflexiones sobre uno mismo. El correcto funcionamiento de esta red parece estabilizar y limitar nuestra experiencia consciente. Pero, al disrumpirla, los psicodélicos permiten que se den patrones de actividad cerebral distintos que se asocian a experiencias como la disolución del ego o de los límites personales. Adicionalmente, se ha encontrado un aumento en la concentración de dopamina en el núcleo estriado, una estructura esencial en el control de las emociones y en el sistema de recompensa.

Otra estructura cerebral que parece jugar un rol importante es el tálamo. Se encuentra en la parte más interna y se encarga de recibir, procesar, integrar y enviar todo tipo de información a otras áreas del cerebro. Esto es, funciona como una compuerta sensorial que recoge la información obtenida por nuestros sentidos y la distribuye a otras regiones para que sea procesada. Por esta razón, se conoce al tálamo como la «puerta

de entrada» a la corteza cerebral para las modalidades límbica (regulación de emociones), motora y sensitiva (visión, audición, gusto, olfato, tacto y sensibilidad somática). A la vez, las órdenes provenientes de la corteza cerebral son procesadas en él antes de ser redirigidas a las áreas encargadas de ejecutar una acción, por lo que, más que una puerta, funciona como un «gran integrador». Este flujo de información interna y externa, sensorial y cognitiva, está mediado por neuronas serotoninérgicas y dopaminérgicas, es decir, que utilizan serotonina y dopamina para comunicarse entre ellas. Cuando estas neuronas son estimuladas por los psicodélicos, se genera un desbordamiento de la información que llega a la corteza cerebral, lo que aumenta la percepción sensorial y altera el estado psíquico, algo no muy distinto, diría Aldous Huxley, a abrir las puertas de la percepción.

Cabe destacar que las neuronas pueden ser excitatorias o inhibitorias. Una neurona no siempre activará a otra, sino que puede suprimirla (de hecho, en el cerebro hay más proyecciones inhibitorias que excitatorias). Este efecto inhibitorio de los psicodélicos se ha encontrado en regiones como la amígdala, una estructura esencial del sistema límbico que regula las emociones primarias como el miedo, la ira o el asco y el procesamiento de emociones negativas. Además, hay estudios que indican que los psicodélicos promueven la expresión de proteínas conocidas como factores de crecimiento, que controlan la capacidad de las conexiones neuronales para regenerarse (plasticidad cerebral), lo que forma nuevas sinapsis y, por ende, nuevas asociaciones entre distintas áreas del cerebro.[16]

Pero los efectos por antonomasia de los psicodélicos son las ilusiones y las alucinaciones visuales, que se diferencian entre ellas por su objetividad: mientras que una ilusión es una distorsión en la percepción de un estímulo externo, es decir, de un objeto presente que se percibe de forma alterada, una alucinación se produce sin que haya un estímulo externo (escuchar voces o sonidos,

ver imágenes complejas). Los patrones geométricos de las ilusiones visuales, que incluyen espirales, túneles, hexágonos y fractales, son uno de los aspectos más distintivos de las sustancias psicoactivas y arrojan pistas sobre la arquitectura misma del cerebro. Un estudio matemático determinó que los patrones de conexión entre la retina (donde se encuentran los fotorreceptores) y la corteza estriada (donde se procesa la información visual) son los responsables de «crear» estas figuras geométricas que replican, en cierta medida, la forma en que se organizan las células.[17] Mecanismos inhibitorios impiden que estos patrones salgan normalmente a la superficie; sin embargo, al alterar la actividad neuronal con psicodélicos, emergen con la activación de mapas celulares en el circuito retino-tálamo-cortical.

Detrás de las puertas: las posibilidades terapéuticas y los riesgos de las drogas psicodélicas

Cuantificar las sensaciones causadas por los psicodélicos ha sido problemático para los investigadores desde sus primeras descripciones. En los últimos años, se han desarrollado distintos instrumentos psicométricos con ese objetivo, de los cuales el más utilizado es el «Cuestionario de estados alterados de consciencia multidimensional», que evalúa cinco dimensiones de la consciencia bajo el efecto de una sustancia psicodélica y ejemplifica las experiencias posibles: infinitud oceánica (experiencia positiva de la disolución del ego asociada a cambios en la percepción del tiempo, sensación de sublimidad y unidad con la naturaleza), reestructuración visual (alteraciones visuales como ilusiones, alucinaciones, sinestesia, aumento de la imaginación y la memoria), miedo a la disolución del ego (experiencia negativa de la disolución del ego que se asocia a ansiedad de perder el control del cuerpo o de los pensamientos), alteración acústica (hipersensibilidad al sonido o alucinaciones auditivas) y vigilancia

alterada (cambios en el estado de alerta). Un aura de espiritualidad y sanación asociada a estas experiencias hace que culturas como la wixárika se refieran a los psicodélicos como medicinas para el alma y el cuerpo.

Desde los primeros experimentos científicos, quedó claro que los psicodélicos tenían potencial terapéutico. Hoffer y Osmond, el psiquiatra que popularizó su nombre, utilizaron LSD para tratar casos graves de alcoholismo en 1953. Su idea original, ligeramente perversa, era estimular en los sujetos una psicosis similar al *delirium tremens* para que el terror de la experiencia los abstuviera de beber de nuevo. Aunque muy pronto se descartó esta idea, observaron un cambio positivo en su comportamiento. Muchos pacientes reportaron haberse conmovido por la experiencia y algunos incluso dejaron de consumir alcohol. Por desgracia, los cambios resultaron ser pasajeros y, al reintegrarse en la sociedad, los viejos patrones resurgieron.

Al poco tiempo, comenzaron los estudios con grupos de control, es decir, grupos de individuos sanos o con otras afecciones, para poder comparar los efectos. Además de volver a observar cambios positivos en el grupo objetivo, los investigadores se percataron de que, sin importar la categoría del grupo, todos los participantes mejoraban en su relación con los terapeutas, se mostraban más cooperativos durante las sesiones y los lazos que los unían se volvían más estrechos. Así, la terapia psicodélica se popularizó en los centros de desintoxicación, especialmente para atender casos severos en los que las demás terapias habían fracasado. A lo largo de las décadas de los cincuenta y los sesenta, los resultados eran claros: los índices de abstinencia en personas adictas tratadas con LSD y psicoterapia eran significativamente menores que en aquellas que solo recibían terapia tradicional.

Si bien los psicodélicos por sí mismos no evitaban el consumo de las sustancias adictivas, los pacientes parecían entender mejor cuáles eran las razones de su adicción, lo que facilitaba el trabajo psicológico. Esto abrió las puertas a su utilización con

otro tipo de pacientes y, a principios de los sesenta, se extendió su uso en personas con trastornos de la personalidad. Poco antes de su prohibición, incluso fueron administrados a pacientes con enfermedades terminales. En 1964, un estudio demostró que los efectos analgésicos del LSD en pacientes terminales eran más duraderos que los de la hidromorfona, un poderoso derivado de la morfina muy adictivo y que, en concentraciones altas, puede provocar un fallo respiratorio. Las personas que fueron tratadas con LSD «mostraron una peculiar indiferencia hacia la gravedad de su situación, hablaron libremente acerca de su muerte inminente, con un afecto considerado inapropiado en nuestra civilización occidental, pero de lo más beneficioso para su psique».[18]

Con la llamada «guerra contra las drogas», declarada por la administración del presidente Nixon, se paralizaron todos los estudios hasta la década de los noventa, cuando se dio la «segunda era» o «renacimiento» de los psicodélicos. Gracias a las nuevas tecnologías, se hizo posible entender el mecanismo a través del cual ejercían sus efectos terapéuticos. Un estudio demostró, utilizando tomografía por emisión de positrones para evaluar el flujo sanguíneo cerebral, que la mescalina aumentaba la actividad en la corteza frontal, especialmente en el hemisferio derecho.[19] Y lo mismo ocurría en la corteza prefrontal y en la corteza temporal inferior con la psilocibina.

Desde hace tiempo, se sabe que los individuos con depresión mayor muestran una disminución en la actividad de la corteza prefrontal, así como actividad excesiva en sus conexiones con la amígdala.[20] Los fármacos antidepresivos clásicos actúan sobre los sistemas de liberación y recaptura de serotonina y, tras dos o tres semanas, aumentan sus niveles en el cerebro. Sin embargo, esta ventana entre el inicio de la administración del medicamento y sus efectos en el estado de ánimo puede ser peligrosa, sobre todo en individuos con pensamientos suicidas. Psicodélicos como la ketamina disminuyen considerablemente las escalas de depresión tan solo unas horas después de su administración y mantienen

su efecto durante más de setenta y dos horas, lo que funciona como terapia —en combinación con los antidepresivos clásicos— en personas con un riesgo de suicidio alto.[21] De manera similar, los psicodélicos parecen disminuir los síntomas del trastorno obsesivo compulsivo poco tiempo después de haber sido administrados. Cabe destacar que, especialmente en el tratamiento de enfermedades mentales, los psicodélicos por sí mismos no muestran efectos significativos a largo plazo. Es decir, funcionan solo como tratamiento coadyuvante a la psicoterapia y deben ser entendidos como una herramienta para mejorar las posibilidades de éxito de esta. Aún resulta poco claro si los cambios en la actividad cerebral son producto de la sustancia misma o de la experiencia psicológica de un estado alterado de consciencia.

Aunque las sustancias psicoactivas —a través de su interacción con los receptores de serotonina— pueden beneficiar a personas con un trastorno depresivo o una adicción, pueden ser, en cambio, perjudiciales en desórdenes como la esquizofrenia. Estos pacientes padecen de una autoexperiencia incoherente y de retraimiento social que podrían relacionarse con alteraciones en las conexiones tálamo-corticales similares a las producidas por los psicodélicos. Una sustancia conocida como ketanserina —que se utiliza como antihipertensivo— bloquea los receptores de serotonina sobre los que actúan los psicodélicos, impidiendo la experiencia psicodélica si se administra antes del consumo de LSD. Utilizar bloqueadores de serotonina como la ketanserina podría, en teoría, beneficiar a estos individuos, aunque no hay estudios concluyentes.

Consumir drogas psicodélicas no está exento de efectos adversos como ataques de pánico, comportamiento peligroso, exacerbación de síntomas psiquiátricos (alto riesgo de brotes psicóticos en personas con esquizofrenia) y adicción (aunque se consideran poco adictivas). En general, se recomienda evitar su consumo a individuos sanos si existen antecedentes de enfermedades psiquiátricas en su familia. Solo en un escenario adecuado,

administrados en dosis seguras y bajo supervisión, mantienen un perfil seguro.[22]

Conductas ecológicas y un sentido de comunión con la naturaleza se asocian también con el consumo de psicodélicos,[23] algo para tener en cuenta en una época de crisis climática. Un estudio poblacional de más de 21.000 participantes informó de un efecto psicológico positivo —veinticinco años después— en aquellos que habían ingerido alguna sustancia psicoactiva. A su vez, descartó la relación entre el uso de psicodélicos y el aumento de enfermedades mentales.[24] Por otro lado, el uso crónico y desmesurado de LSD sí se ha vinculado con trastornos de la personalidad y disociación con la realidad. Además, su uso recreacional en combinación con otras sustancias y en ambientes inseguros sumado a la posibilidad de que contengan impurezas por tratarse de drogas penalizadas supone un riesgo para la salud.

PUERTAS QUE TAMBIÉN SE CIERRAN: LA CULTURA WIXÁRIKA EN PELIGRO

Paradójicamente, el creciente interés por las sustancias psicoactivas y la mayor tolerancia por parte de la sociedad han impulsado el consumo recreativo de plantas que eran consideradas sagradas y que amenazan el ecosistema. El consumo mundial de peyote con el afán de vivir una experiencia mística ha generado una industria que pone en peligro no solo las prácticas originarias, sino la existencia de toda la comunidad wixárika. La demanda ha superado con creces a la oferta de peyote, que está limitada por la endemicidad de la planta y su lenta maduración.

Las dinámicas del turismo crean además una economía dependiente del capital extranjero y desgarran la economía local. Todo esto contribuye a la pérdida de tradiciones ancestrales y tiene un coste ecológico altísimo. Además, las prácticas mineras prometen devastar la zona —declarada sitio sagrado natural por

la UNESCO— y a sus habitantes. La multinacional First Majestic Silver Corp, de origen canadiense, recibió diversas concesiones por parte de la Secretaría de Economía en la reserva de Wirikuta —oficialmente, área natural protegida desde 1994—, de las cuales veintidós están en el área sagrada de los wixaritari. Esto no solo amenaza a las poblaciones originarias, a las que nadie tiene el derecho de expulsar y que no fueron consultadas, sino también a muchas especies de plantas y animales endémicos. Tan solo en la zona habitan más de 156 especies de aves y muchas de ellas, como el águila real y el gorrión de Worthen, están en peligro de desaparición.[25] La misma planta sagrada, que los wixaritari cortan por la cabeza para que vuelva a crecer, ha sido saqueada.

Las condiciones laborales precarias han empujado a muchos miembros de la comunidad wixárika, amparados por la ley de usos y costumbres, a participar en la extracción y comercialización del peyote. Además, existe un arduo conflicto sobre la propiedad de las tierras. Pese a considerarlas su sitio sagrado, los wixaritari deben transitar por ellas con un permiso expedido por las autoridades del pueblo wixárika y presentarlo ante los ejidatarios que ostentan los derechos sobre la zona.[26] Desgraciadamente, el despojo de tierras no es novedad para la cultura wixárika. Las zonas sagradas de Haramara (San Blas, Nayarit) ya fueron cedidas a empresas turísticas en el pasado; otras han sido inundadas por presas como La Yesca y El Cajón; y un proyecto de carreteras en Jalisco sepultó el lugar sagrado Paso del Oso.

Como sociedad, tenemos responsabilidad sobre la explotación de nuestros recursos naturales y les debemos absoluto respeto a las comunidades originarias que componen el mosaico del lugar donde vivimos. Somos nosotros los que debemos recuperar el «don de ver» más allá de lo aparente, replantearnos nuestra relación con la naturaleza y escuchar al otro, «de corazón profundo y que ama el conocimiento».

2

Dar la vida por un instante

Dostoievski, la epilepsia y la experiencia mística

> Tal vez se descubra que aquello que llamamos Dios, y que de forma tan patente está en otro plano diferente al de la lógica y la realidad espacial y temporal, es una forma de nuestra existencia, una sensación de nosotros mismos en otra dimensión del ser.
>
> Fernando Pessoa

La ficción como mecanismo evolutivo y las neuronas espejo

En su discurso de aceptación del Premio Nobel en 2010, Mario Vargas Llosa pronunció un emotivo elogio de la ficción y, en particular, de la literatura. Las primeras líneas condensan de forma memorable el valor, muchas veces desestimado, de la lectura: «Aprendí a leer a los cinco años, en la clase del hermano Justiniano, en el Colegio La Salle, en Cochabamba (Bolivia). Es la cosa más importante que me ha pasado en la vida».[1]

La afirmación, que en primera instancia podría pasar por pretenciosa o, por lo menos, por categórica, nos recuerda que

el lenguaje escrito es un acto revolucionario, tal vez la «cosa más importante» que nos ha pasado como especie. Desde las primeras impresiones cuneiformes sobre tablas de arcilla en la antigua Mesopotamia del 3500 a. C. hasta los actuales *e-books*, pasando por la imprenta de Gutenberg, la escritura ha sido el principal medio para transmitir nuestras ideas. Al contrario que la tradición oral —al menos en la teoría—, la escritura es menos falible en su intención de trasladar un pensamiento de una persona a otra. Libre de las distorsiones del habla cotidiana, permite que naciones enemigas pacten un alto al fuego, que tú puedas desearle los buenos días —con *emoji* incluido— a esa persona que está lejos y que conozcamos cuáles eran las *Meditaciones* del emperador Marco Aurelio mientras paseaba por sus jardines hace dos mil años. Vargas Llosa nos recuerda que leer, además de un privilegio, es una transformación, una forma de vencer al espacio y al tiempo, y —como veremos en este capítulo— de ser otros.

De todas las manifestaciones artísticas, tal vez la literatura sea la que más nos acerca como individuos. El libro es en sí un objeto inanimado, un conjunto de materia orgánica que reposa silencioso sobre una estantería. Pero al abrirlo, ese río de tinta y símbolos extraños se agrupa y parece cobrar vida. No es hasta que nos asomamos a su interior que el objeto nos habla. El libro, como diría Borges, no es otra cosa que «una extensión de la memoria y la imaginación».[2]

O, en palabras del físico Carl Sagan, un libro «es un objeto plano, hecho de un árbol, con partes flexibles en las que están impresos montones de curiosos garabatos. Pero, cuando se empieza a leer, se entra en la mente de otra persona; tal vez de alguien que ha muerto hace miles de años. A través del Tiempo, un autor habla clara y silenciosamente dirigiéndose a nosotros y entrando en nuestra mente. La escritura es, tal vez, el más grande de los inventos humanos. Une a personas que no se conocen entre sí. Personajes de libros de épocas lejanas rompen la cadena

del Tiempo. Un libro es la prueba de que los hombres son capaces de hacer que la magia funcione».[3]

Leer no solo nos permite viajar por mundos diferentes; en su naturaleza, nos permite también experimentar distintas vidas, y esto no es una metáfora. Todo parece indicar que la ficción, más que un mero entretenimiento, es una herramienta evolutiva de supervivencia. Tan útil como tallar un hacha o fabricar un anzuelo, nos ayuda a interpretar el comportamiento de otros y, más fundamental aún, a entendernos a nosotros mismos.[4]

En 1992, un equipo de neurocientíficos liderados por Giacomo Rizzolatti estudiaba —a través de electrodos insertados en el cerebro— la actividad eléctrica de las neuronas de monos macacos al realizar movimientos con las manos. Habían logrado ya identificar la respuesta de neuronas individuales al ejecutar una acción como, en ese caso, coger un cacahuete. Como en muchos de los grandes descubrimientos de la ciencia —es decir, por casualidad—, los examinadores detectaron durante un descanso para almorzar disparos de actividad neuronal. Las señales eléctricas eran prácticamente idénticas a las obtenidas durante las tareas previas. Sin embargo, para sorpresa de los investigadores, los macacos no habían movido un solo dedo. Después de revisar varias veces los instrumentos, se dieron cuenta de que las neuronas estaban respondiendo a sus propios movimientos. Es decir, las mismas neuronas que se activaban en los macacos al extender su mano para coger comida se activaban al ver a los investigadores coger su almuerzo. Sin importar quién ejecutaba la acción, la neurona se disparaba ante el mismo movimiento. Habían descubierto un nuevo tipo de neuronas: las neuronas espejo.[5]

En un principio, se indagó muy poco acerca de su función, pero era evidente que dichas neuronas eran esenciales para la imitación —al menos en los grandes primates— y, por consiguiente, para el aprendizaje. Por eso, no fue ninguna sorpresa cuando, tres años después —esta vez sin electrodos insertados en

el cerebro—, se encontró evidencia de la presencia del mismo tipo de neuronas en los seres humanos.[6]

Sin embargo, las neuronas espejo resultaban apenas una curiosidad fuera de su campo de estudio. Hasta que V. S. Ramachandran, neurocientífico y divulgador, especuló sobre una posible relación entre estas neuronas y la teoría de la mente, es decir, la capacidad humana —y de otros pocos primates— de atribuir pensamientos e intenciones a otras personas.[7] Según V. S. Ramachandran, el descubrimiento de las neuronas espejo podría suponer para la psicología lo que el ADN para la biología, un marco teórico unificado para explicar muchas de las actividades mentales que no pueden ser estudiadas experimentalmente, en especial, las dos más definitorias del ser humano: la empatía y el lenguaje.

Somos animales sociales que, a través de la imitación, aprendemos a perfeccionar mucho más que nuestras habilidades motoras. Desde los primeros meses, un bebé imita los movimientos de su madre y de las personas que lo rodean. Gestos como sacar la lengua, mover los labios o mostrar una sonrisa desencadenan reacciones profundas en él. ¿Quién no ha visto a un bebé quedarse pasmado ante una serie de muecas? Todas esas expresiones adquieren con el tiempo un significado para él y comienza a reconocer en ellas distintos estados de ánimo: alegría, enojo, tristeza... Interpretarlas correctamente es esencial para su supervivencia, pues le advertirán sobre posibles amenazas o amparos; lo ayudarán a diferenciar, por ejemplo, si el movimiento de un brazo es para hacer daño o para dar un abrazo. De la misma manera aprenderá a reproducirlas, y pronto empatarán con sus estados de ánimo. De forma más clara: si en mi cerebro se activan las mismas neuronas cuando veo a alguien sonreír que cuando sonrío, más que su gesto se reproduce en mí su emoción. Es así cómo nos vemos en los otros, cómo sentimos sus alegrías y sus penas, cómo lloramos viendo una película, cómo se nos eriza la piel al contemplar a un atleta cruzar la meta, cómo se nos cierra

la garganta al observar a alguien que ha perdido a un ser querido. Ser empático es sentir el *pathos* ('padecimiento') del otro.

Pero ¿qué tiene que ver todo esto con el lenguaje, que parece algo mucho más abstracto? No olvidemos que hablar requiere de movimientos finos: la complicada interacción entre los músculos que permiten la respiración, la modulación de nuestra exhalación, el aleteo de las cuerdas vocales, el oleaje de la lengua, el borboteo de los labios. Una vez que poseemos estas dos habilidades, leer las intenciones de la otra persona e imitar sus vocalizaciones, nos situamos en el camino hacia la evolución del lenguaje.[8]

De esta forma, habilidades humanas que por mucho tiempo se presentaron como dones divinos resultan no ser más que fenómenos biológicos que, si bien son complejos, no son insondables. Seguimos sin poder cuantificar las actividades mentales, pero las neuronas espejo nos otorgan un marco teórico para su estudio.

Sin limitarse a las áreas de investigación, las neuronas espejo poco a poco han ido cobrando relevancia también en la clínica. Así como se cree que son fundamentales para la empatía y el lenguaje, su disfunción podría estar en la raíz de diferentes trastornos. Se ha propuesto, por ejemplo, que los síntomas cardinales del autismo —aislamiento social, escaso contacto visual, problemas del lenguaje, falta de empatía— guardan una relación estrecha con la disrupción de este sistema. Es lo que V. S. Ramachandran llama poéticamente «la teoría de los espejos rotos», y podría, en un futuro, explicar muchos de los comportamientos que consideramos patológicos. Yendo hacia los extremos, podría explicar cómo algunas personas —con evidente falta de empatía— son capaces de asesinar o torturar sin remordimiento alguno. Por supuesto, no se busca justificar dichos comportamientos, sino otorgar una herramienta de entendimiento y posible tratamiento. En el autismo, específicamente, esta teoría permite un diagnóstico temprano a través de estudios electrofi-

siológicos y, a su vez, da la oportunidad de ofrecer una terapia para restaurar el sistema.[9]

Leo, luego existo

Hasta ahora hemos hablado de las neuronas espejo como grandes imitadoras de las acciones de otros. No obstante, su papel no se limita a copiar los movimientos observados en personas, sino que cumplen también un rol mucho más abstracto: el de actores en el teatro de nuestra mente. La evidencia señala que estas neuronas pueden activarse incluso al leer sobre una acción. Es decir, palabras que hacen referencia a movimientos específicos, como tomar un bolígrafo o lanzar una pelota, activan en el cerebro las áreas motoras necesarias para realizar dichas tareas.[10]

Así, la idea de que leer un libro es habitar un mundo cobra un nuevo significado. Lejos de la metáfora, adentrarse en una novela es —literalmente— vivir la vida de sus personajes. En cierto nivel, la realidad y la ficción se vuelven indistinguibles, de tal modo que tenemos tantas vidas como libros hay.

Y si podemos, a través de la lectura, encarnar las aventuras de otros, ¿qué decir de su consciencia? Hoy en día estamos acostumbrados a las grandes obras del yo, al soliloquio de la posmodernidad. Posiblemente, la primera persona del singular sea la forma de narración más utilizada. Lejos de la tercera persona, que presenta los hechos como un observador omnipresente, el yo nos permite experimentar los pensamientos del protagonista, percibir su angustia, vivir sus dudas.

Se dice que fue el *Ulises* de James Joyce la primera novela en introducir un concepto básico en la narración moderna: el flujo de conciencia. En el último capítulo de la novela, Molly Bloom divaga en un monólogo interior durante la madrugada, poco después de acostarse su marido. Durante casi noventa páginas con solo dos signos de puntuación, el lector es parte de la

concatenación de memorias e imágenes dispares que fluyen por la mente del personaje. Se trata de una aproximación a la psique humana, ese monólogo desordenado, no lineal y muchas veces ilógico que es el pensamiento, el caos que llevamos todos por dentro.

Sin embargo, desde que apareció algo semejante a la literatura, la primera persona, el yo, fue considerada casi una excentricidad (como lo es hoy narrar en segunda persona del singular, técnica que pocos, como Carlos Fuentes en *Aura*, han empleado con éxito), un recurso reservado casi exclusivamente al discurso teatral e impensable para sostener una novela. Por eso no sorprende que muchas revelaciones de la psicología humana hayan llegado a nosotros a través de la tercera persona.

Este es el caso de Fiódor Dostoievski, el navegante —o náufrago— de la psique humana, padre de la novela psicológica y uno de los grandes genios de la literatura universal.

Dostoievski, enfermedad y psique: cómo la epilepsia moldeó su literatura

Citando a otro autor, Henry Miller, que no temió sumergirse en el fondo del alma humana: «Dostoievski era la suma de todas esas contradicciones que o paralizan a un hombre o lo conducen a las alturas. Para él no había mundo tan bajo que no pudiera entrar en él, ni lugar tan alto al que temiese subir. Recorrió toda la escala, desde el abismo hasta las estrellas. Es una lástima que no vayamos a tener otra vez oportunidad de ver a un hombre colocado en el centro mismo del misterio e iluminando para nosotros, con sus relámpagos, la profundidad e inmensidad de las tinieblas».[11]

La obra de Dostoievski es un estudio detallado de la condición humana. Explora con maestría el amplio espectro de nuestras emociones, desde los pensamientos más nobles hasta las acciones

más míseras; leer su obra es reconocerse en un espejo de contradicciones, entenderse como un ser «que contiene multitudes».[12]

En su vasto trabajo, no solo representa la complejidad de la psicología humana, sino que hace una descripción fidedigna de sus patologías. Hijo de un cirujano, la enfermedad fue para Dostoievski una constante, desde la niñez hasta el final de su vida. No solo porque desde sus primeros pasos acompañó a su padre a través de los pabellones de enfermos en el hospital para pobres de Mariinski en Moscú, sino porque él mismo tuvo una salud frágil y en permanente deterioro. Epiléptico desde su juventud, padeció también alcoholismo, así como una severa adicción al juego que lo llevó varias veces a la ruina.[13] Finalmente, murió de una enfermedad pulmonar, lleno de deudas, pero consagrado como uno de los grandes escritores de todos los tiempos.

La epilepsia fue un eje fundamental tanto en su vida como en la de sus personajes. Curiosamente, la enfermedad —en esos tiempos intratable— que llevó consigo como una llaga abierta fue la misma que le salvaría la vida. Tras un indulto del zar Nicolás I en 1849, Dostoievski evitó la muerte por fusilamiento, pero fue condenado a cuatro años de trabajos forzados en una cárcel de Siberia y a la incorporación vitalicia a las filas del Ejército ruso en lo que hoy es el nordeste de Kazajistán. Aprovechándose de su amistad con un médico de la prisión, logró convencer al zar de ser absuelto del servicio militar por la fragilidad de su salud a causa de los violentos ataques epilépticos que padecía.

En su obra, seis de sus personajes padecen de epilepsia y, en la mayoría de los casos, la enfermedad define el desenlace de la historia. Por ejemplo, en *La patrona* (1847), el protagonista se salva de ser asesinado cuando su agresor sufre un ataque epiléptico antes de poder apretar el gatillo. En *Los hermanos Karamázov* (1879-1880), Smerdiákov utiliza su enfermedad como coartada después de consumar el crimen, e incrimina así a su hermano por el asesinato de su padre. Cabe destacar que el personaje de Alexéi, el héroe de la novela, es un homenaje al hijo del autor,

que murió dos años antes como consecuencia de un estatus epiléptico.[14]

Pero de todos los personajes de Dostoievski, tal vez el más entrañable sea el príncipe Mishkin, que encarna los más altos valores de la naturaleza humana. También epiléptico, es a través del sufrimiento —con una clara analogía cristiana— que alcanza la salvación. La novela, que irónicamente lleva por nombre *El idiota* (1868), indaga en los efectos de una sociedad corrompida sobre un hombre bueno en esencia. Su docilidad despierta desconfianza en otros y es, en ocasiones, atribuida a una falta de inteligencia. Etimológicamente, la palabra «idiota» proviene del griego *idio*, que significa 'propio' (de ahí palabras como «idioma» o «idiosincrasia»).[15] El idiota es, pues, aquel individuo que se encuentra encerrado dentro de sí mismo, ajeno al caos exterior. Y es en esa exploración del yo donde se cimentan los pilares de la literatura de Dostoievski, sobre todo en el dolor personal y siempre solitario que, de alguna forma, eleva a sus personajes. Si se pudiera resumir en una frase —cosa imposible— la propuesta ideológica del escritor ruso, sería que un instante de dicha puede eximir toda una vida de miseria. O, formulado a través de los personajes de la misma novela: la belleza salvará al mundo.[16]

El fanatismo religioso de Dostoievski se acentuó al final de su vida.[17] Por esta razón, no es de sorprender que en su literatura el sufrimiento sea la vía hacia la redención. En un hombre que no se conoció fuera de la enfermedad, es inevitable el sinergismo en su pensamiento entre patología, teología e ideología.

Hasta ahora hemos hablado de la enfermedad como condición permeante en sus personajes. Dispongámonos ahora, a través del príncipe Mishkin y de nuestras neuronas espejo, a experimentar en carne propia los momentos siguientes a una crisis epiléptica: «Ahí estaban, en verdad, la belleza y la armonía, en esos momentos anormales que verdaderamente contenían la síntesis de la vida. Sentía que no eran análogos a los sueños fantásticos e irreales debidos a la intoxicación por hachís, opio o vino.

Eso podía juzgar cuando el ataque había terminado. Esos instantes se caracterizaban —por definirlo en una palabra— por una intensa aceleración del sentido de la personalidad. Ya que, en el último momento consciente previo al ataque, pudo decirse a sí mismo, con plena comprensión de sus palabras: "Daría toda mi vida por este instante". Entonces, sin duda, para él valía realmente toda una vida».[18]

No es que el autor disfrutara de sus ataques epilépticos, que, a falta de un tratamiento efectivo, con el tiempo se volvieron más violentos y frecuentes. «Murin yacía en el piso retorciéndose en convulsiones; su rostro estaba desfigurado por el dolor y de sus contraídos labios brotaba espuma».[19] La condición del autor se fue deteriorando hasta llegar a sufrir varios ataques a la semana. Incluso su personaje de *Los hermanos Karamázov*, Smerdiákov, termina suicidándose al agravarse su enfermedad después de perpetrar el asesinato. Sin embargo, son los instantes previos al ataque los que el autor considera casi como una experiencia mística. En una carta escrita a sus amigos: «Durante algunos momentos conozco una felicidad imposible de concebir en estado normal, y que los demás no se imaginan siquiera. Experimento una armonía completa entre el mundo y yo, y esta sensación es tan fuerte, tan suave, que por algunos minutos de este gozo se podrían dar diez años y quizá incluso toda la vida».[20]

EPILEPSIA EXTÁTICA, EXPERIENCIAS EXTRACORPORALES Y RELIGIOSIDAD

Pero ¿y si la epilepsia, más que un atributo, fuera la génesis misma de su filosofía? La epilepsia es un trastorno del sistema nervioso por el cual el tejido cerebral se ve alterado y es propicio a sufrir ataques (o crisis). El ataque epiléptico como tal es la actividad neuronal no coordinada que puede manifestarse como sensaciones inusuales, cambios de comportamiento y muy fre-

cuentemente convulsiones y pérdida de la consciencia. La epilepsia se clasifica por etiología (causa desconocida o producto de alguna lesión específica) o por topología (área anatómica del cerebro donde se inicia el ataque), y en ocasiones es precedida por un fenómeno llamado aura. Esta aura es el resultado de cambios locales de actividad eléctrica antes de extenderse a todo el cerebro y se manifiesta de diferentes maneras: destellos, náuseas o entelequia (sensación de irrealidad).[21]

Todo parece indicar que Dostoievski padecía un tipo muy particular de epilepsia: la epilepsia temporomesial.[22] También llamada epilepsia extática, se caracteriza por estar precedida de un aura con sentimiento de bienestar y aumento de la autoconsciencia. Algunos individuos describen también dilatación temporal e incluso experiencias místicas.[23] Es consecuencia del estímulo de las áreas temporal anterior e insular, relacionadas con la percepción del yo y cuyo estímulo se ha vinculado a experiencias extracorporales, así como con evocaciones religiosas.[24]

> Pensó en que en su estado epiléptico había una etapa cabalmente antes de la crisis (si esta ocurría cuando estaba despierto) en la que de improviso, en medio de la tristeza, la oscuridad mental, la depresión, le parecía que su cerebro se encendía por unos instantes, y con un impulso extraordinario todas sus fuerzas vitales alcanzaban de golpe el máximo grado de tensión. La sensación de estar vivo, al par que la de su propia conciencia, se multiplicaba por diez en esos instantes que duraban lo que un relámpago. Su mente y su corazón se inundaban de insólita luz; toda su agitación, todas sus dudas, todas sus inquietudes, parecían apaciguarse a la vez, se resolvían en una especie de calma superior, rebosante de alegría y esperanza serenas y armoniosas, henchidas a su vez de comprensión y conocimiento de la causa final. Pero tales instantes, tales ráfagas de intuición, eran sólo el presentimiento de un último segundo (nunca más de un segundo) en que comenzaba la crisis propiamente dicha. Ese segundo

era, por supuesto, insoportable. Reflexionando sobre ese momento, cuando volvía más tarde a sentirse bien, se decía a menudo que todos esos relámpagos, todas esas ráfagas de un sentimiento o autoconciencia superiores —y también, por consiguiente, de una «existencia superior»—, no eran más que una enfermedad, una perturbación del estado normal y, siendo así, aquello no era una existencia superior, sino, al contrario, algo que debía conceptuarse como el grado más bajo de existencia. Y, no obstante, había llegado a una conclusión en extremo paradójica: ¿qué importa que sea una enfermedad? —se preguntó al cabo—. ¿Qué importa que esa tensión sea anormal si el resultado —ese instante de sensación tal como es evocado y analizado cuando se vuelve a la normalidad— muestra ser en alto grado armonía y belleza, provoca un sentimiento inaudito e insospechado hasta entonces de plenitud, mesura, reconciliación, y una fusión enajenada y reverente de todo ello en una elevada síntesis de la vida?[25]

A través del príncipe Mishkin, Dostoievski incursiona con maestría en una discusión filosófica sobre la relación entre lo orgánico y lo metafísico. Si la experiencia «elevada» del ser deriva de una patología, ¿es menos real, menos válida? No olvidemos que no fue hasta finales del siglo XIX cuando pudieron observarse fehacientemente las neuronas a través de las técnicas de tinción de Camillo Golgi y Santiago Ramón y Cajal. Incluso la teoría de este último, que establece que las neuronas son la unidad anatómica fundamental del cerebro, tardó décadas en ser aceptada de forma unánime.[26] Que la masa cerebral fuera responsable de nuestras percepciones así como de nuestras acciones era una idea en ciernes y para muchos disparatada. En *Los hermanos Karamázov* se critica ese mismo determinismo científico de la época diciendo: «Imagínate, ahí, en los nervios, en la cabeza, es decir, en el cerebro [...] Hay como unos rabitos, los nervios esos tienen unos rabitos, y tan pronto como se ponen a vibrar [...] aparece una imagen [...] es por eso por lo que veo y luego pienso. Porque

hay rabitos, y de ningún modo porque tengo alma y yo sea hecho a alguna imagen y semejanza, que todo eso son tonterías».[27]

Dostoievski representa al hombre en choque con la modernidad, la tensión de opuestos entre un pensamiento profundamente religioso (cristiano-ortodoxo) y las ideas originadas por la revolución científica. La misma génesis de su enfermedad, que durante miles de años se consideró un castigo divino (el prefijo griego *epi* significa 'sobre' y el verbo *lambano*, 'interceptar', es decir, 'ser interceptado desde arriba'), apenas comenzaba a ser aceptada como una disfunción orgánica y, por lo tanto, a ser tratada como tal. Más aún, Dostoievski pone en el foco de atención una idea que todavía en la contemporaneidad pocos se atreven a debatir: ¿está Dios en el cerebro? Si los colores que resplandecen frente a nosotros, los sabores que inundan nuestro paladar, las caricias que erizan nuestra piel, todas las dudas, nuestras angustias, los momentos de plenitud y de inefable abandono son producto de la interacción electroquímica entre neuronas, ¿no es Dios también un epifenómeno de la materia? ¿El resultado de una compleja comunicación entre microorganismos? Al ser un hombre completamente atravesado por la fe, Dostoievski parece encontrar una salida: aun si sus experiencias místicas fueran fruto de la materia, incluso si fueran producto de un balance o una disfunción, eso no les resta valor porque el resultado sigue siendo una elevación del ser. Para alguien tan ortodoxo como Dostoievski, no importa el camino por el que se llegue a la experiencia, pues el camino en sí también forma parte de lo divino.

Más de un siglo después, estas formulaciones siguen resonando tanto en la ciencia como en la filosofía. Si durante un ataque epiléptico unas descargas neuronales aleatorias pueden provocar una experiencia religiosa, ¿será posible inducir una artificialmente? A través de la estimulación magnética transcraneal (TMS, por sus siglas en inglés), que consiste en emitir impulsos magnéticos a través de una bobina electromagnética colocada sobre la cabeza para generar actividad en áreas específicas del cerebro, se ha

logrado causar un sinnúmero de sensaciones dependiendo del área estimulada. Por ejemplo, al estimular la amígdala —estructura relacionada con el control de las emociones primarias—, se han generado sensaciones de ansiedad y miedo. Sin embargo, son pocas las descripciones que hay de auras extáticas y mucho menos de experiencias místicas a través de estímulos externos.

En 2001, el neurocientífico Michael Persinger y el inventor Stanley Coren crearon un dispositivo al que llamaron «el casco de Dios». Utilizando este casco capaz de producir pequeños campos electromagnéticos (mucho menores a los de la TMS), estimularon el lóbulo temporal de decenas de participantes. Persinger describió que el 80 por ciento de ellos tuvieron experiencias paranormales y muchos hablaron de la «presencia de algo superior».[28] No obstante, el estudio ha sido duramente criticado y no se han podido reproducir los mismos resultados. Más allá de muchos testimonios anecdóticos, parece ser que para producir una experiencia mística se necesita mucho más que un estímulo eléctrico. La sugestión de los participantes, las experiencias previas y los rasgos de personalidad pueden ser factores determinantes para que se dé dicha experiencia.[29] Se ha concluido que los factores psicológicos juegan un rol importante, por lo que solo la mejora de la metodología, así como de los dispositivos, nos permitirá saber hasta qué punto esto es posible.

Probablemente, la epilepsia extática proporcionó a Dostoievski percepciones místicas que terminaron por inundar tanto su literatura como su filosofía. En sí, la biografía del escritor es un eco de la dicotomía entre placer y sufrimiento, de la posibilidad de alcanzar —aunque sea por instantes— la belleza vedada a los demás mortales a cambio de vivir en el abismo. Para alcanzar esas cuotas de sublimidad en su prosa, Dostoievski tuvo que descender a todos los infiernos. Adicto al juego, pasó sus últimos años muy enfermo y en la ruina. Consagrarse como el más grande escritor de su país —y tal vez de la literatura universal— no le evitó perder casi todas sus posesiones. Su novela corta *El ju-*

gador fue escrita bajo la presión de pagar sus deudas de juego y está inspirada en su propia adicción.

Paradójicamente, existe la posibilidad de que la misma epilepsia que lo encaminó hacia la búsqueda de lo sublime fuera también responsable de su hundimiento. Se sabe que el área de la ínsula está estrechamente relacionada con los trastornos del control de impulsos, entre los cuales se encuentra el juego patológico. Lesiones epileptógenas (que producen epilepsia) en los lóbulos temporal, frontal e insular han sido asociadas a comportamientos impulsivos, lo que causa una disfunción en el sistema de predicción de riesgo del cerebro y puede llevar a una adicción al juego.[30]

Todo parece indicar que la epilepsia desempeñó mucho más que un papel autorreferencial en la obra de Dostoievski. Fue alimento tanto para la construcción de su narrativa como para su experiencia perceptiva de afrontar la existencia. Sin embargo, no podemos argumentar que su genialidad provenga de una patología; al contrario, la brillantez del artista consiste en encontrar en el padecimiento la materia para iluminar su obra. Dostoievski naufragó en los mares oscuros de la naturaleza humana y construyó un faro, una luz discontinua que nos recuerda que aun en un mundo lleno de miserias, la belleza puede salvarnos.

3

Ver la música y saborear palabras

Franz Liszt, Vasili Kandinski, la sinestesia y la sustitución sensorial

> *El color es la tecla. El ojo, el macillo.*
> *El alma es el piano con muchas cuerdas.*
> *El artista es la mano que hace vibrar*
> *adecuadamente el alma humana.*
>
> VASILI KANDINSKI

LA SINESTESIA Y SUS DISTINTAS FORMAS

Fuera del teatro de Weimar cae la nieve apresurada por llegar puntual a la cita. Es febrero de 1854 y la sala está abarrotada. Corre el rumor de que el compositor y virtuoso del piano Franz Liszt presentará una nueva obra. Algunos comparan al músico húngaro con el endemoniado Paganini, solo que Liszt parece haber firmado un pacto con el bando de arriba. Hasta entonces, la música clásica era cosa de la aristocracia, un gusto para los privilegiados; pero su talento y su excentricidad lo han catapultado como un icono popular en todos los rincones de Europa.

En el pasillo, un grupo de jóvenes se abalanzan sobre la colilla del puro que ha tirado antes de subir al escenario. Una mujer de mediana edad dice algo en voz alta que hace sonrojar a su

madre, que la acompaña. Un estudiante le suplica por el pañuelo con el que se seca la frente. Con el dedo índice extendido, un padre le señala con sorpresa a su hijo que el compositor ni siquiera carga con las partituras.[1] El público no viene a escuchar a la orquesta de Weimar, viene a ver a Liszt dirigirla.

Con el cabello inusualmente largo y una vestimenta extravagante, el director comienza a marcar el tiempo con movimientos amplios que asemejan relámpagos y que sus músicos transforman en melodía. En cuestión de segundos, los asistentes se sumergen en una obra sin precedentes. Lleva el nombre de *Los preludios* y es el primer poema sinfónico de la historia. Inspirado en un poema del francés Alphonse de Lamartine, en el prefacio de la partitura se puede leer: «¿Qué otra cosa es la vida sino una serie de preludios a esa canción desconocida, cuya primera y solemne nota es tocada por la muerte? El amor es la aurora encantada de toda vida; pero ¿qué destino hay cuyas primeras delicias de felicidad no son interrumpidas por alguna tormenta?».[2]

Los ojos cristalinos de los espectadores se van llenando de notas y un hechizo cubre la sala. Poco antes de finalizar el primer movimiento, un estruendo distrae tanto al público como a los intérpretes. No se trata de una nota fuera de lugar ni de una cuerda rota, es el mismo director gritándole a su orquesta: «¡Denme más azul! Por favor, ¡no vayan hacia lo rosado!».[3]

Franz Liszt poseía una cualidad singular: podía visualizar la música, una condición conocida como sinestesia, por la que la estimulación de un sentido produce una experiencia en un sentido distinto. Liszt era un sinestésico auditivo-visual, alguien que asociaba colores a ciertos sonidos. Pero la cromestesia tan solo es una de las más de sesenta variedades conocidas de sinestesia, que incluye percibir sabores al escuchar palabras (léxico-gustativa), dotar de personalidades a símbolos como letras y números (personificación) o percibir sensaciones físicas al oír sonidos (auditiva-táctil), entre muchas otras.

Durante mucho tiempo se creyó que la sinestesia era una circunstancia excepcional, presentada solo por una entre cada cien mil personas. Hoy en día se estima que es una condición relativamente frecuente, siendo la sinestesia grafema-color (es decir, la que asigna a cada letra un color propio) la forma más común, pues afecta a una de cada cien personas. Aunque las estimaciones sobre su prevalencia pueden variar, casi todos los estudios concuerdan en que existe una carga familiar muy importante. Aproximadamente uno de cada tres sinestésicos tienen un familiar directo que presenta esta condición, de tal manera que se ha postulado un modo de herencia dominante ligado al cromosoma X.

Su alta incidencia entre artistas ha llevado a especular sobre una posible relación entre la sinestesia y la creatividad. En 1989, un estudio determinó que hasta el 23 por ciento de los estudiantes de Bellas Artes presentaba esta condición, un porcentaje mucho mayor que el de la población general. El mismo estudio reveló un mayor desempeño del grupo de alumnos sinestésicos en medidas de creatividad en comparación con el grupo de control.[4] Entre la larga lista de artistas sinestésicos se encuentran Charles Baudelaire, Arthur Rimbaud, Alexander Scriabin, Vladimir Nabokov y David Hockney.[5] Aunque sin duda el caso más conocido es el del pintor ruso Vasili Kandinski, cuyos cuadros llevan nombres como *Composición*, *Improvisación* o *Impresión* y aspiran —en términos musicales— a constituir un ciclo de *Sinfonías*.[6]

Considerado como uno de los pioneros del arte abstracto, Kandinski abandonó su puesto como profesor de Derecho y Economía con solo treinta años para estudiar pintura en la Academia de Bellas Artes de Múnich. Fue tal la huella que dejó en él una exposición de pintores impresionistas en su Moscú natal que decidió abandonarlo todo para probar suerte. En concreto, le conmovió una serie de pinturas de Claude Monet titulada *Pajar en Giverny* (1886), que consta de veinticinco cuadros sobre

el mismo pajar en distintos días del año. Obsesionado con la luz y el color y con la forma en que interactúan con el ojo humano, Monet rechazó las convenciones de su tiempo, que priorizaban las líneas y los contornos, en favor de la yuxtaposición de colores a través de pequeñas pinceladas. Para él, la relación entre los colores debía prevalecer sobre las formas. Esta concepción abrió de par en par las puertas del arte moderno y cuestionó el modo de retratar la realidad.

«El cuadro se me mostró en toda su fantasía y en todo su encanto. En lo más profundo de mi ser surgió la primera duda sobre la importancia del objeto como elemento necesario en un cuadro»,[7] escribiría Kandinski años después, ya consagrado como uno de los grandes teóricos del arte no figurativo.

Pero si el trabajo de Monet dejó una gran impresión en Kandinski, la música de Richard Wagner supuso la verdadera revelación. Fue durante un concierto en el teatro Bolshói, en Moscú, cuando reparó por primera vez, al menos de manera consciente, en sus experiencias sinestésicas. *Lohengrin*, una ópera monumental de Wagner, le retiraría para siempre la venda de los ojos: «Los violines, los profundos tonos de los contrabajos y muy especialmente los instrumentos de viento personificaban entonces para mí toda la fuerza de las horas del crepúsculo. Vi todos mis colores en mi mente, estaban ante mis ojos. Líneas salvajes, casi enloquecidas, se dibujaron frente a mí».[8]

A partir de ese momento, la música sería el eje central de su obra. Influenciado por músicos vanguardistas como Arnold Schönberg, que había abandonado la música tonal y armónica por sonidos atonales, Kandinski rechazó, del mismo modo, los objetos reconocibles en favor de colores discordantes. Al escuchar música mientras pintaba, afirmaba que a cada color le correspondía un tono (al amarillo le correspondían notas de trompeta; al azul claro, de flautas; y al azul oscuro, un violonchelo solemne), y que sus combinaciones producían frecuencias vibratorias similares a los acordes de un piano.

Para Kandinski, los colores eran las notas que tejían la melodía del alma. De ahí el nombre de su libro, *De lo espiritual en el arte*, el primer tratado teórico sobre el arte abstracto y un hito en la historia del arte moderno. Publicado en 1912, analiza la capacidad del color para comunicar las cuestiones psicológicas y espirituales del artista. Tomando ideas del expresionismo austriaco-alemán, e influenciado por el entonces novedoso psicoanálisis de Freud, según Kandinski, el arte debía ser una manifestación del subconsciente, apartar el velo de lo aparente.

Dos veces la guerra lo haría huir de Alemania, y se instaló definitivamente en Francia, donde moriría poco antes de concluir la Segunda Guerra Mundial. Cuando el gobierno nazi clausuró en 1933 la Bauhaus, la mítica escuela de arte alemana donde él era profesor, cincuenta y siete de sus pinturas fueron confiscadas y muchas de ellas destruidas en la infame purga del arte degenerado.

Hoy, el arte abstracto y su relación con otras disciplinas no puede entenderse sin la obra de Vasili Kandinski. Su sinestesia le permitió vincular estímulos distintos —para la mayoría de nosotros, independientes— y unificarlos en una sola experiencia sensorial.

Tejiendo puentes: multimodalidad y el lenguaje como metáfora

¿Cómo es posible que los estímulos de una modalidad activen otra completamente distinta? La respuesta puede estar en la arquitectura de nuestro cerebro, en concreto, en su «cableado». Al nacer, nuestro cerebro contiene alrededor de mil billones de conexiones llamadas sinapsis (diez veces más que el número de *links* de internet). Sin embargo, al llegar a la edad adulta, este número decrece a trescientos billones.[9] Esto se debe a que, durante la niñez y la adolescencia, las conexiones entre las neuronas se seleccionan para

crear una comunicación más eficiente. En un proceso conocido como *pruning* (en inglés, 'podar'), las sinapsis que no son utilizadas regularmente se eliminan. De esta forma, las más activas se fortalecen mientras que las que tienen menos actividad se debilitan hasta desecharse.[10] Así, un *pruning* deficiente provocaría un estado de hiperconectividad cerebral, es decir, de activación cruzada entre distintas áreas del cerebro. Por consiguiente, un estímulo que activara neuronas auditivas podría activar también neuronas visuales y causar una sinestesia. Si definimos la creatividad como la capacidad de generar nuevas ideas o de reconocer distintas posibilidades, vincular áreas que en principio parecen inconexas es una buena forma de hacerlo.

Pero la actividad cruzada entre distintos grupos neuronales no es exclusiva de la sinestesia. En realidad, es parte de una capacidad fundamental que se conoce como plasticidad cerebral. El sistema nervioso es capaz de cambiar su estructura y su funcionamiento a lo largo de toda la vida, lo que le permite adaptarse a nuevas circunstancias (base del aprendizaje) o sobreponerse a daños.

El neurólogo hindú V. S. Ramachandran fue de los primeros en teorizar que el lenguaje es un subproducto de nuestra capacidad sinestésica innata.[11] Para él, no es coincidencia que el habla cotidiana esté llena de metáforas. No hay que ser poeta para decir que alguien tiene una «voz cálida», que tomó parte en una «conversación amarga» o que escuchó un «chiste verde». Existen evidencias contundentes de actividad cruzada entre el giro angular —área del cerebro que integra la información sensorial polimodal y que se relaciona con la comprensión del lenguaje— y los lóbulos parietal, temporal y occipital. Una lesión en esta región provoca, entre otras cosas, un pensamiento literal. Es decir, los individuos son incapaces de reconocer las metáforas y su comprensión del lenguaje se limita, por tanto, al significado literal de las palabras.

Otro ejemplo interesante son las metáforas sinestésicas que se relacionan con el sentido del olfato. El bulbo olfatorio pre-

senta proyecciones hacia la corteza orbitofrontal, que a su vez está relacionada con el juicio. En todos los idiomas establecemos juicios morales aludiendo a nuestro paladar («asqueroso», «de mal gusto», «disgusting», «dégoutant(e)», «ekelig»), dado que los mamíferos más sociales se comunican a través del olfato.

Incluso la vocalización del habla podría estar mediada por una sinestesia innata. La actividad cruzada entre la corteza visual, la corteza auditiva y el área motora provocaría representaciones fonemáticas —no arbitrarias— de los objetos a nuestro alrededor. Un claro ejemplo es el efecto Buba/Kiki documentado por Wolfgang Köhler en 1929.

Imaginemos que nos encontramos en un planeta donde, en lengua alienígena, una de las siguientes figuras se llama Bouba y la otra se llama Kiki. ¿Qué nombre le corresponde a cada una?

Sin importar la edad, el nivel académico o el idioma, más del 95 por ciento de las personas eligen el nombre de Kiki para la figura de la izquierda y Bouba para la de la derecha. Esto se debe a que los cambios agudos en la dirección visual de las líneas de la forma de la izquierda imitan las inflexiones fonemáticas, un tanto afiladas, del sonido |'kiki|; mientras que la forma redonda de la figura derecha emula los movimientos amplios

necesarios para producir el sonido | 'bowβa |. Este hecho que parece evidente tiene consecuencias muy profundas: nuestro lenguaje está limitado por las formas en que los sonidos están impresos sobre los objetos. La vocalización está físicamente ligada a los eventos que refiere. Las palabras que aluden a lo pequeño suelen involucrar un movimiento de labios angosto y cuerdas vocales estrechas («chico», «diminuto», «little», «petite», «klein»), y lo opuesto es cierto para palabras que denotan vastedad («grande», «enorme», «big», «gross»).

Si bien no puede afirmarse que el lenguaje moderno tenga un origen sinestésico, es posible que estos mecanismos impulsaran el surgimiento de un protolenguaje que ha ido transformándose. Todo indica que la actividad cruzada es un suceso natural que facilita la asociación e integración de información localizada en distintas áreas, una red de mapas neuronales que ha evolucionado hasta generar fenómenos tan abstractos como nombrar objetos, comprender metáforas o bailar nuestro ritmo preferido.

Incluso las emociones más complejas, así como las que proyectamos en los otros, pueden ser producto de la actividad cruzada. Un estudio de la Universidad de Colorado reveló, en dos experimentos distintos, que la forma en que percibimos a los demás y cómo actuamos nosotros está influenciada por la información que recibimos inconscientemente a través de nuestros sentidos.[12] En el primer experimento, se les ofreció bebidas a los participantes mientras evaluaban en un cuestionario los rasgos de personalidad de otra persona. Aquellos que durante la tarea bebían café caliente tendieron a clasificar al otro con rasgos «cálidos» (inteligente, simpático, extrovertido), mientras que los que bebían café helado lo evaluaron con rasgos «fríos» (reservado, distante, introvertido).

En el segundo experimento, se les hizo creer a los participantes que probarían compresas frías o calientes como productos terapéuticos. Al finalizar, se les ofreció elegir como recom-

pensa entre un regalo para un amigo o un obsequio para ellos mismos. A los que se les había aplicado las compresas calientes optaron por el regalo para un amigo, mientras que los que utilizaron las compresas frías escogieron el obsequio para ellos mismos. De manera contundente, se comprobó que incluso los comportamientos más abstractos están circunscritos por sensaciones tan básicas como puede ser la temperatura.

Las funciones cerebrales superiores, como el juicio, el razonamiento, la motivación o el lenguaje, parecen supeditadas a procesamientos sensoriales mucho más simples. Conocidos como marcadores somáticos, las sensaciones corporales como el aumento de la frecuencia cardiaca o el olor de comida putrefacta median emociones más complejas como la ansiedad o el disgusto.[13]

La ínsula es otra área del cerebro relacionada con el procesamiento de información táctil (dolor y temperatura) y gustativa. Sus conexiones con otras áreas regulan muchos comportamientos, como prevenir el dolor o la búsqueda de recompensa. La actividad cruzada entre esta región y otras áreas superiores del cerebro (neocórtex) podría explicar que nos refiramos a alguien como «cálido», «frío», «cortante», «dulce», «ácido». No es de sorprender que en estudios de resonancia magnética funcional se observe el mismo tipo de activación en la ínsula ante estímulos desagradables, sin importar si estos son orgánicos (olor putrefacto, una fotografía de comida en descomposición) o sociales (expresiones faciales, actos injustos).

Actividad neuronal cruzada y el secreto de la creatividad

Aunque inconscientemente, todos poseemos cierta capacidad sinestésica. El tipo de sinestesia que uno puede experimentar depende de la actividad cruzada entre las distintas áreas que recogen información de nuestros sentidos (visión = corteza occipital,

olfato = bulbo olfatorio, tacto y gusto = ínsula, audición = corteza temporoparietal). Pero ¿qué sucede cuando se carece de uno de los sentidos?

Probablemente hayamos notado que aquellas personas que han perdido un sentido parecen ser más sensibles en los restantes. No deja de sorprendernos, en una ciudad inclusiva, la agilidad con la que algunas personas invidentes navegan por el mundo utilizando su bastón. Lo mismo ocurre con una persona sorda que sigue una conversación. Un déficit de alguno de los sentidos debe ser compensado por los demás, y esto tiene mucho que ver con la actividad cruzada.

En 1825, con solo trece años, el francés Louis Braille inventó el sistema de lectura y escritura táctil que hoy todos conocemos por su nombre. Tras un accidente en el taller de su padre, siendo muy pequeño, Braille perdió la vista. Pocos años después, adaptó un método militar para transmitir órdenes durante la noche a un alfabeto para personas ciegas. Al cabo de los años lo simplificaría en un sistema universal de solo seis puntos con sesenta y cuatro combinaciones posibles en el que se representaban las letras del abecedario, los signos de puntuación, símbolos científicos, matemáticos y hasta las notas musicales. Así, utilizando el tacto, una persona invidente es hoy capaz de leer y escribir a la misma velocidad que una persona sin esa discapacidad. Se trata de un proceso automático en el que, contrario al sentido común, los invidentes son capaces de «ver» los símbolos. Estudios de imagen revelan que la corteza visual de estas personas se activa durante la lectura en braille.[14]

En la visión intervienen muchos procesos complejos, que van desde la activación de fotorreceptores en la retina, los encargados de enviar la información al cerebro a través del nervio óptico, hasta el procesamiento de imágenes en la parte posterior del cerebro (lóbulo occipital), conocida como corteza visual. La mayoría de las personas invidentes presentan un déficit en el traslado de esta información, ya sea por un problema del ojo y

la retina (catarata, glaucoma, degeneración macular, retinopatía) o del nervio encargado de conducir dicha información (neuritis óptica, tumor, traumatismo). Sin la información necesaria, la corteza visual no puede generar una imagen; sin embargo, las células permanecen funcionales, por lo que pueden activarse si la información se obtiene por otros medios (tacto, olfato, gusto, audición).

Pensemos en el cerebro como un objeto dentro de una caja negra, que es nuestro cráneo. Su único contacto con el mundo es a través de nuestros sentidos. No importa el tipo de entrada (el *input* en una computadora), siempre encontrará la forma de dar sentido a esa información y de interpretar el mundo. Los murciélagos, por ejemplo, tienen una visión muy deficiente, pero pueden «ver» a través de la ecolocalización. Utilizando la nariz y la boca son capaces de emitir sonidos de alta frecuencia (ultrasónicos) que rebotan en los objetos que hay a su alrededor y que recogen con unos oídos increíblemente sensibles. Dependiendo de la intensidad y el tiempo, pueden incluso determinar la distancia, el tamaño, la forma e incluso la textura de un objeto. Esto les permite crear un mapa mental de lo que los rodea y navegar con precisión. Los seres humanos se valen también de este tipo de estrategias para compensar la falta de información visual. Un ejemplo de esto son los bastones para invidentes, los cuales, a través del sonido y de las vibraciones, los ayudan a componer un mapa mental del ambiente en un proceso conocido como ecolocalización humana.

James Holman, uno de los exploradores más importantes del siglo XIX, visitó todos los continentes (incluyendo un viaje en trineo a través de Siberia hasta Mongolia) estando ciego.[15] Electo miembro de la Royal Society y de la Linnean Society del Reino Unido, su trabajo como científico y explorador inspiró a un sinnúmero de personas, entre las que destaca el propio Charles Darwin. Valiéndose de habilidades como la ecolocalización, en 1832 se convertiría en la primera persona invidente

en circunnavegar el mundo. En sus libros de viajes describe con todo lujo de detalles no lo que ve, sino lo que percibe: el aroma del cardamomo al hacer tierra en el puerto de Bankot, en la India, la textura de la seda de la medina de Marrakech, el canto de las aves en la Amazonía.

El hecho de que un sentido pueda sustituirse por otro ha generado una oleada de posibilidades terapéuticas para personas con alguna discapacidad sensitiva. Hasta hace pocos años, solo se contaba con aparatos que estimulaban de forma directa el cerebro (como el implante coclear, un dispositivo que recibe, amplifica y estimula directamente el nervio auditivo), lo que resultaba en procedimientos quirúrgicos costosos y no exentos de complicaciones. Pero atendiendo al principio de que un sentido puede estimular a otro (intermodalidad), hoy en día existen diversos dispositivos que le permiten a una persona compensar su déficit utilizando la plasticidad innata del cerebro. Se trata de un campo naciente en las neurociencias, el de la sustitución sensorial.

El dispositivo vOICe, por ejemplo, tiene una pequeña cámara incorporada que convierte el vídeo en un patrón de sonido, de modo que recluta áreas cerebrales visuales para el procesamiento auditivo mediante interacciones intermodales.[16] Así, las personas invidentes pueden utilizarlo en forma de gafas y orientarse a través de los sonidos (al brillo se le asigna un volumen y a la elevación, un tono). Tras unas semanas de entrenamiento, los individuos pueden identificar figuras geométricas, esquivar obstáculos e incluso atrapar objetos.

Otro dispositivo similar, el BrainPort, consta de una cámara conectada por cable a una especie de paleta de plástico del tamaño de un sello postal que se sostiene con la boca. La resolución de la cámara se reduce a una cuadrícula de cuatrocientos píxeles en escala de grises que se transmiten a la lengua, uno de los órganos con más terminaciones nerviosas, a través de cuatrocientos electrodos. Los pixeles oscuros provocan una fuerte

descarga y los más claros, un cosquilleo, lo que produce una sensación que los individuos describen como «cuadros pintados con burbujas diminutas».

El VEST (Versatile Extra-Sensory Transducer) es un chaleco con treinta y dos motores pequeños conectados por bluetooth a una aplicación válida para cualquier smartphone. Transforma las frecuencias de sonido en estímulos táctiles, lo que permite a individuos sordos no solo relacionarse con los sonidos de su ambiente, sino hasta comprender el lenguaje hablado.[17] Y otro dispositivo llamado Eyeborg posibilita percibir colores por medio de sonidos. Diseñado inicialmente para personas con dificultad para distinguir los colores (daltonismo), después de utilizarlo durante años algunas personas invidentes desde el nacimiento han presentado cierta activación cerebral de las áreas visuales.[18]

Aun cuando el cerebro jamás «haya visto», es posible crear una experiencia visual. Conforme se reduzcan los costos, este tipo de tecnología favorecerá la inclusión social de las personas con alguna discapacidad sensorial, pues supondrá un avance no solo para la neurociencia, sino también para la sociedad.

Expandiendo el mundo: la sustitución sensorial
y el inicio de la era cíborg

Si bien no hay que ser Franz Liszt o Vasili Kandinski para vivir una experiencia sinestésica, ni el hecho de ser sinestésicos nos convierte automáticamente en artistas, está claro que no todos experimentan la sinestesia con la misma intensidad. La tecnología, como hemos visto, funciona a modo de un puente que nos permite explorar las distintas modalidades.

El Centro Pompidou, en colaboración con Google Arts & Culture, creó un proyecto digital gracias al cual podemos sumergirnos en la obra y en la mente de Kandinski. Combinando inteligencia artificial con música, este programa interactivo evo-

ca parte su mundo sinestésico.[19] De cada color y de cada figura se desprende, tono a tono, el sustrato musical de la obra. Por supuesto, esta vivencia es minúscula en comparación con la verdadera experiencia. ¿Será posible, a través de la tecnología, valerse de la actividad cerebral cruzada para generar no solo sinestesias, sino sensaciones completamente nuevas?

Nuestra visión está limitada por el espectro electromagnético que los fotorreceptores de la retina son capaces de percibir (espectro visible). Esto comprende una longitud de onda de entre 380 y 750 nanómetros, tan solo una fracción de las ondas electromagnéticas. Las serpientes, a través de sus narices, pueden detectar longitudes mucho más amplias, que incluyen los rayos infrarrojos. En lo referente a la audición somos animales mucho más limitados, pues solo captamos frecuencias de onda de entre 20 y 20.000 hercios (Hz), un rango muy inferior a los delfines, que pueden percibir frecuencias de hasta 160.000 Hz (ultrasonido). Así, la realidad que puede componer nuestro cerebro está restringida por la capacidad de nuestros sentidos. Vivimos en un mundo limitado, enclaustrados entre las paredes de nuestra biología. ¿Cómo sería captar cosas fuera de los marcos establecidos? ¿Cuántos mundos permanecen ocultos?

David Eagleman, un neurocientífico norteamericano, cree que la sustitución sensorial es solo un paso hacia la extensión de nuestro propio universo, una forma de expandir la experiencia humana. Atendiendo al mismo principio y usando técnicas no invasivas para transmitir información al cerebro por medio de otros sentidos, sería posible una realidad sensorial aumentada. Añadir sentidos «extra» al cerebro requeriría poco esfuerzo: a través de la lengua o de vibraciones en el pecho, podríamos percibir datos sobre las variaciones del tiempo, de los campos magnéticos o incluso de las acciones en la bolsa de valores.

Como suele suceder, lo que en la ciencia es una teoría, en el arte ya es una práctica. Neil Harbisson, un artista hispano-irlandés, es considerado por muchos el primer cíborg. En 2004,

tras recibir decenas de negativas por parte de comités bioéticos, se implantó una antena en el cráneo capaz de transformar los colores, incluyendo el espectro infrarrojo y ultravioleta, en ondas de sonido. Originalmente, ideó este sensor para contrarrestar su condición extrema de daltonismo, la acromatopsia, que afecta a una de cada treinta y tres mil personas y confiere una visión del mundo en escala de grises. Ahora, los colores del mundo se le presentan en forma de sonidos: «Me gusta escuchar a Warhol y a Rothko porque sus cuadros producen notas claras. No puedo escuchar a Da Vinci o a Velázquez porque utilizan tonos muy parecidos: suenan como la banda sonora de una película de terror».[20]

La antena de Harbisson tiene conexión a internet, lo que le posibilita recibir información satelital, de tal manera que cinco de sus amigos, ubicados en los cinco continentes, tienen su permiso para enviar imágenes, vídeos, sonidos e incluso hacer llamadas telefónicas a su cabeza. En una de las *performances* artísticas más controvertidas de la última década, pidió a los transeúntes en Times Square que pintaran distintas franjas de color en un lienzo y se las enviaran vía internet. Para sorpresa de todos, fue capaz de reproducirlas correctamente desde un edificio a varios cientos de metros de allí.

Neil Harbisson, que se considera a sí mismo como un activista del transhumanismo, mantuvo una batalla legal con las autoridades migratorias del Reino Unido, que se opusieron a emitirle un pasaporte con su antena en la fotografía. El artista ganó el juicio alegando que no era una pieza de tecnología, sino una parte de su cuerpo; es decir, Harbisson no cree estar utilizando tecnología, sino ser él mismo tecnología: «Debemos pensar que el conocimiento procede de nuestros sentidos. Si extendemos nuestros sentidos, extenderemos consecuentemente nuestro conocimiento».[21]

Interpretamos el mundo a través de distintas modalidades y en su punto de unión se manifiesta todo lo que vemos y senti-

mos. Ya sea durante una conversación de sobremesa o dirigiendo la *Rapsodia húngara*, la sinestesia —de forma consciente o no— forma parte de nuestra vida. Queda para cada uno decidir los límites del mundo. En todos nosotros hay un artista que, con su paleta de colores, va componiendo el lienzo de su realidad.

4

La materia de los sueños

De la edad dorada de Viena al México surrealista

> Estamos hechos de la misma materia que los sueños y nuestra pequeña vida termina durmiendo.
>
> WILLIAM SHAKESPEARE, *La tempestad*, 1611

> Hay un camino de regreso de la fantasía a la realidad, y es el arte.
>
> SIGMUND FREUD

UNA MARIPOSA QUE NOS SUEÑA: LOS SUEÑOS A TRAVÉS DE LA HISTORIA

Alrededor del 300 a. C., el filósofo chino Chuang-Tzu escribió una colección de anécdotas, alegorías, parábolas y fábulas que con el tiempo se convertiría en el texto fundacional del taoísmo, una de las escuelas filosóficas y religiosas más antiguas e influyentes que perdura hasta nuestros días. Con historias cortas y en apariencia sencillas, Chuang-Tzu se embarca en reflexiones pro-

fundas sobre la existencia. Tan trascendentes son sus planteamientos que tanto filósofos orientales como occidentales (Nietzsche, Wittgenstein, Lacan, Zizek) han continuado debatiendo y reinterpretando su significado. En uno de los fragmentos más bellos y sutiles de su obra se lee: «Chuang-Tzu soñó que era una mariposa. Al despertar, no sabía si era un hombre que había soñado ser una mariposa o una mariposa que soñaba ser un hombre».[1]

Dos milenios después, estas líneas revolotean como mariposas en nuestras cabezas, pues contienen una obsesión atemporal del ser humano: el mundo de los sueños. Mucho antes que *Origen*, de Christopher Nolan, y con mayor audacia narrativa, Chuang-Tzu puso en duda la veracidad de la vigilia y sugirió que ese otro mundo, el onírico, es el verdadero.

A lo largo de la historia, distintas civilizaciones se han maravillado con el mágico fenómeno de los sueños.[2] En la Biblioteca Real de Asurbanipal, en Babilonia, se encontró una gran colección de libros sobre sueños, escritos en cuneiforme, en tabletas de arcilla del 5000 a. C. Para los asirios y los babilonios, los espíritus de los muertos se manifestaban en los sueños. Los antiguos egipcios, por su parte, edificaron templos dedicados a Serapis, el dios de los sueños. Tal era la importancia que tenían en el antiguo Egipto que saber interpretarlos constituía una de las profesiones más valoradas, por lo que no es de sorprender que, en el Génesis, José se gane la confianza del faraón mediante la lectura de los sueños. Los patanis de Tailandia, los bantúes de África y los inuit de Quebec coinciden en que, mientras se sueña, el alma se separa del cuerpo y las consecuencias a veces pueden ser fatales. Los antiguos griegos desarrollaron técnicas para inducir sueños que incluían el aislamiento, el ayuno y hasta la automutilación. «En todos nosotros, incluso en los hombres más buenos, existe una naturaleza animal y salvaje que asoma en los sueños», escribe Platón en *La república* dos mil años antes de que Freud introdujera el concepto de inconsciente. Descartes formuló su famoso axioma «Pienso, luego existo» al despertar,

confundido por no poder distinguir la vigilia del sueño. Borges decía que los sueños son la actividad estética más antigua, pues el que sueña es director, actor e incluso espectador de su propia obra. Lo asombroso, decía Groussac, es que cada mañana, después de haber pasado por esa zona de sombras y laberintos, despertemos cuerdos.

¿Qué son exactamente los sueños? Distintos filósofos y pensadores se han dado a la tarea de descifrar de manera sistemática su propósito y significado. En el siglo II d. C., Artemidoro Daldiano escribió la *Oneirocrítica*, una extensa obra de cinco volúmenes acerca de la interpretación de los sueños que surge de sus viajes por Grecia, Italia y Asia menor, donde pasó años estudiando y recopilando el trabajo de otros intérpretes. Artemidoro sugiere que los sueños son únicos en cada individuo y que las experiencias y las emociones afectan a los símbolos que soñamos.

No fue hasta finales del siglo XIX, con el auge de la revolución científica, que los sueños comenzaron a ser estudiados como un fenómeno biológico. Wilhelm Weygandt, filósofo, teólogo, pedagogo y médico alemán, intuyó que «todo sueño emana de impresiones sensoriales», las cuales clasificó en dos grupos: estímulos internos y externos. Los estímulos internos incluyen procesos fisiológicos como la respiración, la circulación, los cambios en la temperatura, la necesidad de orinar y la posición al dormir. Los externos, las sensaciones visuales o auditivas. Para Weygandt, las asociaciones o «imágenes de la memoria» derivan de las imágenes generadas por la impresión sensorial y su carga emocional correspondiente. Como ejemplo, relata un sueño recurrente donde asciende por una montaña y, a medida que el camino se vuelve más empinado, comienza a faltarle el aire y una sensación de ahogo lo despierta. La misma asfixia, intuye él, que la que siente durante los ataques de asma que padece desde la niñez y que tanto lo angustian.[3]

La interpretación de los sueños de Sigmund Freud, publicado en 1900, marcaría una nueva era en el estudio de la mente hu-

mana. Pieza fundamental del psicoanálisis, este libro puede considerarse como el precursor de la neuropsicología moderna. Si bien su mayor debilidad radica en la falta de empirismo, por lo que hoy muchas de sus teorías se estiman erróneas, gran parte de las ideas que recoge continúan siendo centrales en la neurociencia moderna. La primera es que casi toda nuestra vida mental, incluyendo la mayoría de nuestra vida emocional, sucede de manera inconsciente. En otras palabras, las islas de experiencia consciente son verdaderamente escasas y constituyen más bien una excepción y no una regla. La segunda gran idea es que instintos como la agresividad o el deseo sexual, de la misma manera que comer o beber, están integrados en la psique humana, en nuestra genética, y son evidentes desde la vida temprana. La tercera idea, y probablemente la más original, es que la actividad mental deriva de leyes científicas. Sin importar la complejidad o intensidad de nuestros pensamientos y emociones, estos vienen determinados por un sustrato biológico.[4]

Para Freud, el sueño se divide en dos partes: el contenido manifiesto y el contenido latente. El contenido manifiesto corresponde a lo aparente, a lo que recordamos al despertar. El latente es, en cambio, el significado oculto del sueño, que se expresa a través de símbolos, ya sean universales o personales. Según Freud, los sueños, además de ser una manifestación del inconsciente, son también una forma de saciar los deseos insatisfechos en la realidad y de mantener el equilibrio psíquico.[5] Es decir, tienen un propósito doble: servir de puerta de entrada hacia el inconsciente y de mecanismo terapéutico para la psique.

Las ideas de Freud y el psicoanálisis permearon más allá de los círculos científicos de su época. En el año de la publicación de *La interpretación de los sueños*, Viena transitaba su época dorada. Artistas, escritores, filósofos y científicos de todo el mundo eran atraídos a la capital cultural de Europa. Sus políticas liberales y sus fronteras abiertas crearon un caldo de cultivo para el movimiento modernista. El ambiente intelectual de la clase media

dominante resultó en un intercambio de ideas que nutrió todos los campos, por lo que la actividad creativa en las artes, la historia y la literatura se desarrolló en paralelo a los avances en la ciencia y la medicina. Fue en este contexto de renovación de los salones y cafés vieneses que se cuestionaron las ideas de la Ilustración que enfatizaban el comportamiento racional de los seres humanos, especialmente tras la Revolución Industrial, cuando las altas expectativas del racionalismo se difuminaron ante la brutalidad de la vida moderna. La verdad ya no era sinónimo de belleza y a menudo se ocultaba debajo de lo aparente. La mente humana no era gobernada solo por la razón, sino también por emociones irracionales.

Sigmund Freud, influenciado por filósofos como Friedrich Nietzsche y científicos como Charles Darwin, postuló en su teoría psicoanalítica que el inconsciente era la fuerza motora. Artistas como Gustav Klimt, Egon Schiele y Oskar Kokoschka, contemporáneos y admiradores del psicoanálisis, extrapolaron sus ideas al campo de las artes, lo que dio inicio al expresionismo austriaco. Este movimiento priorizaba la subjetividad sobre la descripción objetiva de la realidad con el fin no de retratar la vida humana sino de expresar los sentimientos que derivan de ella, de encontrar la verdad oculta debajo de la superficie.

Con la disolución del Imperio austrohúngaro tras la Primera Guerra Mundial, la capital cultural europea se trasladó a París, donde distintos artistas continuaron incorporando la teoría del inconsciente a sus obras. Los estragos de la guerra acentuaron la animadversión hacia el positivismo, ya que la razón había fallado como camino hacia un mundo mejor. Paradójicamente, el mundo del raciocinio había devenido en una catástrofe imposible de comprender. En este contexto surgió el surrealismo, un movimiento artístico inspirado en las ideas de Freud sobre el inconsciente, los sueños y la libre asociación de ideas. Para André Breton, fundador del movimiento, el arte era un vehículo para la expresión del inconsciente. Al igual que en el psicoanálisis, los

sueños eran la manifestación de este, por lo que debían constituir la materia prima de las obras de arte. Por esta razón, el onirismo fue fundamental en el surrealismo. Desde las películas de Luis Buñuel hasta las pinturas de Salvador Dalí, pasando por la poesía de Paul Éluard y Robert Desnos, el sueño fue un elemento vital del movimiento.

Cabe decir que Freud nunca se decantó por el surrealismo; él mismo admitió no poder comprenderlo. Tras un encuentro con Salvador Dalí, Freud le escribió a Stefan Zweig: «[Hasta su visita] me sentía inclinado a considerar a los surrealistas, que al parecer me han elegido como su santo patrón, como absolutos chiflados; sin embargo, con sus ojos fanáticos y su técnica envidiable, me ha hecho reconsiderar mi opinión».[6] En general, Freud siempre se mostró renuente al arte moderno, sobre todo a movimientos como el surrealismo y el expresionismo, que se apoyaban en sus ideas. Irónicamente, su nieto, Lucian Freud, se convertiría en un referente en ambos, aunque su trabajo evolucionaría hacia un realismo más crudo.

México, el sueño de los surrealistas

En el otro lado del océano Atlántico, en México, bullía un estilo de arte revolucionario jamás visto en Europa. Opuesto a la cultura hegemónica burguesa, el arte mexicano se nutría de las tradiciones populares y de los vestigios de los mitos prehispánicos. El muralismo mexicano estaba en su apogeo y nombres como Diego Rivera, Alfaro Siqueiros y José Clemente Orozco resonaban en todo el mundo. El auge de otras disciplinas, como la pintura, la escultura, la arquitectura, la fotografía, la literatura y el cine, contribuyeron de igual manera a poner a México bajo los focos. Juan O' Gorman, Frida Kahlo, María Izquierdo, Luis Barragán, Manuel Álvarez Bravo o Gerardo Murillo, entre muchos otros, innovaron en un sinnúmero de campos.

En 1938, André Breton visitó junto con su esposa, la pintora Jacqueline Lamba, Ciudad de México, y se hospedó en la casa-estudio de Diego Rivera y Frida Kahlo durante cuatro meses.[7] Desde su llegada, Breton se mostró estupefacto. Las ruinas ancestrales, los paisajes naturales exuberantes, los cementerios iluminados con velas el Día de los Muertos, la concepción sobre la vida y la muerte, los mitos populares, incluso los niños comiendo las calaveras de azúcar en la calle, materializaban el mundo onírico que tanto había anhelado. México era el país donde la frontera entre lo imaginario y lo real se perdía. Como anécdota, Breton refirió que «México es el país más surrealista del mundo». A su regreso a Europa, se dedicó a organizar exposiciones y a promocionar el arte mexicano. Sin embargo, pocos artistas mexicanos mostraron interés en integrarse en el movimiento surrealista, ya que tenían el suyo propio.

Con el inicio de la Segunda Guerra Mundial y la expansión del fascismo en Europa, muchos artistas europeos encontraron refugio en el continente americano. Algunos, contagiados por Breton, decidieron trasladarse a México. En este éxodo, llegaron al país latinoamericano dos artistas extraordinarias: Leonora Carrington, nacida en Inglaterra, y Remedios Varo, de origen español. Ambas pintoras harían de México su hogar hasta el día de su muerte y de los sueños, el material de su arte. Su vida fue un juego de espejos. Se conocieron en París en los años treinta, las dos recién llegadas con sus esposos, Max Ernst y Benjamin Péret, prominentes artistas surrealistas. Cuando estalló la guerra en Europa, ambas fueron detenidas con sus respectivas parejas: Leonora Carrington y Max Ernst por la policía francesa (debido al origen alemán de él), y Remedios Varo y Benjamin Péret por oficiales alemanes tras la ocupación nazi.[8] Después de muchos inconvenientes, las dos pintoras llegaron a México, donde su condición de exiliadas políticas y extranjeras fortalecería sus lazos. Tanto Carrington como Varo continuaron experimentando con el surrealismo, desarrollando obras cada vez más fantasiosas

e inquietantes. Como ningún otro artista de su época exploraron el mundo del misticismo, el esoterismo y la metafísica y, a través de metáforas complejas, expandieron el psicoanálisis al terreno de lo sobrenatural, utilizando seres mitológicos y fantasmales como guías hacia el inconsciente. «"¿En qué piensa usted que el surrealismo ha contribuido al arte en general?". "En la misma medida en que el psicoanálisis ha contribuido a explorar el subconsciente"».[9]

Mujer saliendo del psicoanalista (1960), de Remedios Varo, es tal vez la obra en que mejor se visualizan los lazos que unen el surrealismo con el psicoanálisis. Se trata de un cuadro complejo del cual hasta hoy siguen emanando diferentes interpretaciones. Una figura femenina cubierta por un manto verde olivo, de complexión fina y espigada, con cabellos grises como relámpagos agitándose sobre un rostro juvenil, sale de una habitación en cuyo marco hay una placa con la inscripción «Dr. F. J. A.». Con los pliegues del manto, se forma otro rostro, como una máscara en negativo. La mujer lleva en su mano derecha una canastilla con un reloj, una llave y un huso para hilar. Su mano izquierda deja caer una cabeza masculina dentro de un pozo en el que se refleja la luna. El camino que transita es un círculo que lleva siempre al mismo lugar. La escena en sí parece salida de un sueño, como ella misma aceptaría en una entrevista que luego concedió.

El título revela el significado de la obra. Una mujer sale del consultorio de un psicoanalista, el doctor F. J. A., cuyas iniciales remiten a Freud, Jung y Adler, los padres del psicoanálisis. La cara que se dibuja en los pliegues, como un reflejo, es el rostro oculto del inconsciente y cada objeto de la canastilla es un símbolo: el reloj representa el tiempo que corre, la llave es la que abre la puerta a otro mundo y los hilos, los que entretejen el destino. La cabeza masculina que cae emula la liberación de la figura paterna (complejo de Edipo). «Soltar es lo que se debe hacer al salir del psicoanálisis», expuso Remedios Varo cuando se le preguntó acerca del cuadro.[10]

Remedios Varo, *Mujer saliendo del psicoanalista* (1960).

En un medio plagado de artistas masculinos, donde las mujeres quedaban relegadas al papel de musas, ser una artista implicaba (e implica) una lucha constante. Participar en el movimiento surrealista era ya un acto subversivo, pero hacerlo como mujer independiente era casi impensable. Pese a esto, las dos pintoras lograron ganarse un sitio entre los demás artistas, transgrediendo las normas sociales con su comportamiento y su pintura. Lo femenino adquirió entonces una textura pocas veces vista. Lejos de los cuerpos femeninos semidesnudos y estereotipados, en sus pinturas predominan mujeres (alquimistas, hechiceras, médiums)

dueñas de su destino. Sus vidas y obras pronto se convirtieron en símbolos del feminismo de la época.

Leonora Carrington, por ejemplo, fue la primera artista femenina en exponer en solitario en la prestigiosa galería Pierre Matisse de Nueva York. Después de leer *La diosa blanca* (1944), de Robert Graves, donde se relata el predominio de las culturas matriarcales en Europa y Oriente Medio durante la Edad de Piedra (lo que se reflejaba en sus mitos y divinidades) hasta la irrupción de las sociedades patriarcales, Carrington incorporó estas tradiciones ignoradas en su arte, con lo que creó capas enigmáticas de significado y nuevos símbolos feministas.[11] En 1963, el Gobierno mexicano comisionó un mural de Carrington para el Museo Nacional de Antropología. Ella lo tituló *El mundo mágico de los mayas*, y en él domina la temática de los sueños. Nueve años más tarde realizaría *Mujeres conciencia* (1972), el póster insignia del movimiento feminista en México.

Con el tiempo, el estilo de ambas pintoras se volvió tan particular que no hubo forma de agruparlo en un solo movimiento. Sus trabajos se extendían mucho más allá de los dogmas burgueses y del egocentrismo en el que había caído el surrealismo, por lo que su ruptura con el movimiento fue inevitable. Remedios Varo afirmó: «Estuve junto a ellos porque sentía cierta afinidad. Hoy no pertenezco a ningún grupo; pinto lo que se me ocurre y se acabó. No quiero hablar de mí porque tengo muy arraigada la creencia de que lo que importa es la obra, pero no la persona».[12] Como escribe en una carta a su familia acerca de su pintura *Armonía* (1956), se había embarcado en una tarea propia, «encontrar el hilo invisible que une todas las cosas».[13]

Tanto el surrealismo como todos los demás movimientos de arte figurativo y no figurativo continuaron incorporando las ideas del psicoanálisis. Actualmente, la relación entre arte y psicoanálisis es tan estrecha que en muchas ocasiones el primero se utiliza de forma diagnóstica y terapéutica y los sueños se mantienen

como una herramienta importante para muchos psicoanalistas y neuropsicólogos. Más de cien años después de las teorías de Freud, hemos avanzado mucho en su estudio, aunque sería un error argumentar que conocemos su propósito, si es que siquiera lo tienen. La visión actual, al menos en la neurociencia, es un poco más pragmática y se concentra en el proceso general del sueño más que en el contenido.

La ciencia del sueño

Un tercio de nuestro día, y por lo tanto de nuestra vida adulta, nos lo pasamos durmiendo. Aproximadamente, soñamos dos horas cada noche (cada sueño dura entre cinco y veinte minutos), aunque lo percibamos distinto. Al dormir, atravesamos un ciclo de dos fases: el movimiento ocular rápido (REM, por sus siglas en inglés) y el sueño no REM. Cada ciclo dura entre ochenta y cien minutos, por lo que cada noche completamos entre cuatro y seis ciclos. Entre un ciclo y otro, es común despertarse, aunque no lo recordemos al día siguiente. Por su parte, la fase no REM consta de tres etapas de transición: la vigilia, el sueño y el sueño profundo. Los beneficios fisiológicos son relativamente claros: se regula el sistema circulatorio, se liberan distintas hormonas que cumplen funciones metabólicas importantes, se consolida nuestra memoria e incluso se fortalece nuestro sistema inmunitario, y, en adolescentes y niños, promueve el crecimiento y el desarrollo.[14]

El sueño REM es mucho más misterioso, y es justamente la fase en la que soñamos. Eugene Aserinsky, estudiante de doctorado de la Universidad de Chicago, le colocó dos electrodos a su hijo de ocho años para medir su señal cerebral mientras dormía. Sabía que el movimiento de los ojos producía señales que no debían confundirse con la actividad eléctrica del cerebro. Durante la noche, observó estas señales y se acercó a su hijo

pensando que estaba despierto. Para su sorpresa, el niño dormía, aunque sus ojos se movían de un lado para otro.

En experimentos posteriores, se observó que la gente que se despertaba durante esa fase recordaba sus sueños con mayor frecuencia. Pronto se le comenzó a llamar sueño paradójico, pues era evidente que el cerebro trabajaba tanto como durante la vigilia. Durante la fase REM, algunas estructuras del cerebro consumen más glucosa y oxígeno que cuando estamos despiertos, lo que desmiente la percepción general de que el sueño se relaciona únicamente con el descanso.

La fase REM del sueño no es exclusiva del ser humano, todos los mamíferos y algunas especies de aves y reptiles presentan este fenómeno. Hasta donde podemos inferir, los animales no humanos también sueñan. La actividad neuronal es tan intensa durante esta fase que, si no fuera por un mecanismo que bloquea las acciones musculares, nos levantaríamos y realizaríamos las mismas actividades que estamos soñando (su contraparte es la parálisis del sueño: despertar y que este mecanismo no nos permita movernos por una fracción de tiempo). De hecho, la fase REM es la responsable de que algunas personas den patadas o lancen golpes cuando duermen. Es tan importante que algunos la han llamado «el tercer estado», después de la vigilia y el sueño profundo.[15]

Sin embargo, todo esto no explica el fenómeno en sí. A finales de los setenta, Allan Hobson, psiquiatra de la Universidad de Harvard, propuso que los sueños derivaban de las señales conducidas a través del tallo cerebral y que el cerebro confundía como procedentes del mundo externo. Sugirió que el rol funcional del sueño consiste en un proceso de aprendizaje: soñamos para adquirir habilidades que nos pueden servir en la vida diaria. Francis Crick (el descubridor de la estructura del ADN) y Mitchison argumentaron en los ochenta que el sueño es más bien una especie de «aprendizaje a la inversa», importante para desechar operaciones y redes neuronales innecesarias.[16] Otros

investigadores apuntaron a principios de siglo que se trataba de una especie de simulación, una herramienta evolutiva de supervivencia que nos permite desenvolvernos sin riesgo en situaciones extremas. Las teorías más modernas dudan de que los sueños tengan siquiera un propósito. En 2021, los neurocientíficos David Eagleman y Don Vaughn argumentaron que el sueño es tan solo un epifenómeno de la actividad cerebral, un subproducto de la neuroplasticidad. Durante el sueño, se experimenta un extenso periodo de oscuridad. Al carecer de estímulos, el lóbulo occipital se activa por otras áreas del cerebro, incluidas las que procesan información sensorial, así como nuestras emociones. Según esta teoría, los sueños serían una especie de alucinación visual causada por las interacciones entre distintas áreas del cerebro.[17]

Como vemos, en la actualidad no existe todavía un consenso. La ciencia del sueño polariza a científicos como hace milenios polarizó a reyes y hechiceros. No estamos muy lejos de aquellos intérpretes que vaciaban las bibliotecas en busca de una explicación. Pero es justamente ese misterio lo que le da a soñar un valor casi sobrenatural.

Edward James, el devoto mecenas del surrealismo, se embarcó al final de la década de 1940 en una excursión a través de la sierra del estado de San Luis Potosí, México. Fanático de la entomología, al llegar a unas pozas de agua alimentadas por cascadas, miles de mariposas revolotearon a su alrededor, oscureciendo el cielo. Tanta fue su fascinación que dedicó su vida a construir allí mismo su «jardín del edén». Compró más de veinte mil orquídeas, venados, ocelotes, pericos y otros pájaros y, en las décadas siguientes, edificó laberintos y puentes, columnas dóricas, pasadizos secretos y escaleras que intentaban alcanzar el cielo. Hoy, el Jardín Escultórico de Edward James, sumergido en la selva tropical en el municipio de Xilitla, se alza entre las lianas como una verdadera ciudad surrealista. Es un pequeño paraíso donde los ríos fluyen entre esculturas quiméricas, el

estruendo de los pájaros hace más densa la neblina y dos escaleras de más de tres pisos de altura se enroscan entre sí formando una espiral que lleva a la nada.[18] La ciudad más surrealista dentro del país más surrealista, nacida del sueño de un hombre y una mariposa.

5

La otra cara del mundo

Anton Räderscheidt, Otto Dix y los hemisferios cerebrales

> *Hay una sustancia de las cosas que no se pierde cuando las alas de la belleza la tocan. La perdemos de vista, a veces, entre los rincones de la vida; pero ella nos sigue con su deseo de permanencia...*
>
> NUNO JÚDICE

PERCIBIR E INTERPRETAR EL MUNDO: EL SÍNDROME DE LA HEMINEGLIGENCIA

Cualquiera que haya aprendido un idioma nuevo lo ha experimentado: en un esfuerzo por representar lo que está frente a —y a veces dentro de— nosotros, tenemos que ajustarnos a las palabras, limitarnos al capricho de su significado y de su contexto. Accedemos al mundo a través del lenguaje, es decir, nuestra experiencia subjetiva depende en gran medida de las palabras, de esos «símbolos que postulan una memoria compartida».[1] Las palabras describen la realidad y, en algunas ocasiones, dicen mucho sobre cómo la interpretamos.

Recuperemos la palabra «percepción», clave para este capítulo. Del latín *per-* ('por completo') y *capere* ('capturar'), implica la acción de «capturar el todo».[2] En alemán, la imagen es similar, pero a mi parecer mucho más precisa: el sustantivo se compone de dos palabras, *Wahr* ('verdadero') y *nehmen* ('tomar'). Así, *Wahrnehmung* alude al acto de capturar solo lo que es verdadero. Bajo esta luz, la palabra sugiere que delante de nosotros hay muchas cosas que nos esquivan, y que consideramos real solo lo que logramos aprehender. Esto se asemeja mucho a la forma en que funciona nuestro cerebro, que filtra una tormenta de estímulos para construir medianamente algo en lo que podamos navegar.

Entre finales del siglo XIX y principios del siglo XX, muchos artistas cuestionaron la labor del arte como simple imitadora de la realidad. Con la aparición de la fotografía, la pintura se liberó de la tarea de retratar fidedignamente —o, más bien, idealmente— lo que los ojos veían; así, muchos artistas comenzaron a experimentar con nuevas técnicas, formas y perspectivas que dieron origen a una explosión de movimientos que hoy agrupamos bajo el nombre de arte moderno. Los impresionistas, por ejemplo, buscaron plasmar la realidad acorde a la percepción de los colores sobre las formas. En décadas posteriores, los expresionistas se opusieron a la objetividad del impresionismo y comenzaron a retratar no la realidad externa, sino la realidad interna de los sujetos. Es decir, no lo que veían, sino las emociones que ello les producía.

Otros consideraron la realidad como una interacción dinámica entre el mundo externo y el interno. En este contexto, surgió en la Alemania en los años veinte un movimiento llamado *Neue Sachlichkeit* o nueva objetividad, que se oponía a la radical abstracción del expresionismo y buscaba regresar a una realidad más objetiva, pero sin caer en el sentimentalismo de los impresionistas. Entre las figuras centrales de este movimiento encontramos a los alemanes Anton Räderscheidt y Otto Dix, quienes proponían «retornar al mundo de lo visible» y «ver las cosas tal

como son».[3] Ambos sufrieron, sin embargo, un derrame cerebral que alteró su forma de percibir el mundo y los objetos. Las cosas no siempre son lo que vemos.

En 1968, Anton Räderscheidt, de setenta y cinco años, se recupera en una clínica tras un evento cerebrovascular. Una de las principales arterias que proveía de sangre a la parte media del hemisferio derecho de su cerebro ha sido obstruida por un trombo y le ha provocado un infarto cerebral. Al igual que en los infartos cardiacos, la falta de irrigación sanguínea se traduce en una falta de oxígeno, necesario para que las células del cerebro cumplan sus funciones. En cuestión de minutos, las neuronas entran en un proceso conocido como muerte celular que, al cabo de horas, se vuelve irreversible. El daño —en su caso— es extenso, pero no letal. Al cabo de pocos días, Räederscheidt puede hablar, ha recuperado su buen humor y, pese a que el lado izquierdo de su cuerpo ha quedado completamente paralizado (hemiplejia izquierda), hay esperanzas de mejora. Los médicos le han explicado que el hemisferio derecho del cerebro es responsable de las acciones motoras y sensitivas del lado izquierdo, mientras que el izquierdo es responsable de la parte derecha. Por suerte —así lo piensa Räederscheidt—, él es diestro, por lo que podrá seguir pintando para matar las horas muertas durante su larga rehabilitación.

Pide sus materiales de trabajo y decide pintar aquello con lo que se siente más identificado: él mismo. Postrado en su cama de hospital, siente el pincel descansar naturalmente entre sus dedos y con cada trazo recobra seguridad. Al finalizar el autorretrato, se siente satisfecho y le muestra su trabajo al fisioterapeuta con la emoción de un niño. Este se lo devuelve con una sonrisa larga que no alcanza a cubrir unos ojos llenos de angustia. «Vamos a hablar con el ergoterapeuta», murmura como veredicto ante su más reciente obra.

Aunque el cuadro en cuestión posee la técnica inmaculada del artista, está desequilibrado. El rostro del lienzo se carga to-

talmente hacia la derecha, dejando que un mar blanco se apodere de la mitad izquierda. Incluso la mayoría de los elementos que deberían componer ese lado de la cara están ausentes.

Esa asimetría no se limita solo al retrato: Anton Räderscheidt saborea solo la comida que ocupa la parte derecha de su plato, se perfuma solo el lado derecho de su cuello, atiende a su nombre solo si es pronunciado a su derecha. Lo peor es que parece no darse cuenta. Vive en un mundo disimétrico, como si solo existiera el lado derecho, como si negara su contraparte.

Los autorretratos de Räderscheidt de 1968 revelan mucho sobre la percepción humana, donde la representación interna del mundo no siempre coincide con la realidad objetiva. Después del infarto cerebral, Räderscheidt padeció el síndrome de heminegligencia, que, en términos académicos, se define como una secuela del daño cerebral en la que los individuos fallan en reconocer, orientarse o responder a estímulos que ocurren en el lado contralateral a la lesión.[4] Cabe recalcar que este déficit no es resultado de una pérdida sensitiva (como la hemianopsia, por la que las vías de procesamiento visual están directamente afectadas, lo que produce ceguera en uno de los campos de visión), sino de un déficit en el procesamiento. En otras palabras, nada tiene que ver con un malfuncionamiento de los sentidos, sino del sistema de atención.

Después de un evento cerebrovascular, hasta un 80 por ciento de los pacientes pueden presentar heminegligencia.[5] Curiosamente, esta condición es cinco veces más común cuando la lesión se encuentra en el lado derecho del cerebro que cuando se da en el izquierdo.[6] Afortunadamente, el pronóstico suele ser favorable, ya que hasta un 80 por ciento de los pacientes se recuperan por completo a las pocas semanas. Un extraordinario ejemplo de esto nos lo da la misma serie de autorretratos de Räderscheidt, en donde, cuadro a cuadro, percibimos su evolución. De hecho, después de sus respectivos infartos cerebrales, los dos pintores continuaron trabajando hasta el día de su muerte.

Pongan atención: el sistema visoespacial selectivo

¿Qué supone que este síndrome sea más frecuente cuando se lesiona el lado derecho del cerebro? Como se habrá intuido, debe existir alguna diferencia entre los dos hemisferios en cuanto a los procesos de atención. Pero entonces surge una nueva pregunta: ¿qué es exactamente la atención? Se trata de un fenómeno biológico en el que intervienen diversos mecanismos neurocognitivos. Debido a una limitada capacidad de procesamiento (al igual que una computadora necesita más capacidad para procesar gráficos complejos), el cerebro debe descartar o al menos diferenciar los estímulos importantes de los no importantes. Evolutivamente, esto es fundamental para mediar el comportamiento de cualquier organismo.[7]

La atención consta de tres componentes: la selección (el mecanismo para procesar más extensivamente un estímulo que otro), la vigilancia (la habilidad de mantener la atención por un cierto periodo de tiempo) y el control (la planificación y coordinación de una actividad como respuesta al estímulo).[8] Todo esto está mediado por la compleja interacción de distintas redes neuronales en diversas áreas del cerebro. La interrupción de estas redes, por causa de una lesión como un infarto o un sangrado, afectará a este sistema y, por lo tanto, al proceso de atención.

Cada hemisferio cerebral es responsable de mediar la atención hacia el campo contralateral. Es decir, el hemisferio derecho se encarga de percibir el lado izquierdo del mundo y viceversa. Cabe aclarar que los hemisferios no existen como entes aislados: están conectados entre sí, por lo que un hemisferio siempre sabe lo que está haciendo el otro, aunque exista cierto dominio dependiendo del proceso. Así como la gran mayoría de las personas es diestra por un dominio del hemisferio izquierdo sobre las habilidades motoras, también presenta un hemisferio derecho dominante para la atención espacial.

Esta asimetría, también conocida como lateralización, permite al hemisferio derecho dirigir la atención hacia ambos campos, mientras que el izquierdo focaliza su atención solo hacia el campo derecho. Por consiguiente, un déficit producido por una lesión en el hemisferio izquierdo podrá ser compensado en mayor o menor medida por el hemisferio derecho. Pero si, por el contrario, hay un déficit en el derecho, este no podrá ser compensado por el izquierdo, lo que producirá negligencia hacia todo lo que sucede en el campo izquierdo.[9] En el caso de Räderscheidt, el derrame cerebral que sufrió en el hemisferio derecho le impedía focalizar su atención en el lado izquierdo, por lo que en esencia negaba esa parte del mundo.

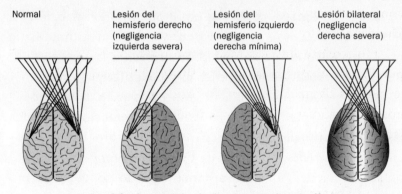

Modelo de atención de dominancia derecha.[10]

Incluso cuando estos pacientes son capaces de reconocer estímulos en el campo izquierdo, estos pueden «desaparecer» si compiten contra un estímulo en el lado derecho en un fenómeno conocido como extinción. Es interesante notar que la heminegligencia no se limita a estímulos visuales, táctiles o auditivos. En una publicación ya clásica, dos investigadores italianos confirmaron casos de heminegligencia en tareas de memoria e imaginación en dos pacientes que fueron incapaces de recordar los detalles del

lado izquierdo del Duomo de Milán pese a haber vivido frente a él toda su vida.[11] En resumen, la heminegligencia es una especie de vacío perceptivo según el cual lo que parece ser una negación es más bien la imposibilidad de acceder a esa realidad paralela.

Hasta ahora hemos descrito dos fenómenos que están estrechamente relacionados con la lateralización del cerebro: la lateralidad de las manos (ser zurdo o diestro) y el síndrome de heminegligencia. Surgen ahora varias preguntas cruciales: ¿existen más diferencias entre ambos hemisferios?, ¿cuáles son las implicaciones de esta lateralización? y, más importante, ¿por qué el cerebro está dividido en dos? Como en todos los ámbitos de la ciencia, no existen respuestas definitivas. Intentar responder estas preguntas daría para libros de varios cientos de páginas (aquí recomiendo *The Master and his Emissary*, de Iain McGilchrist), pero eso no nos impide especular un poco acerca de este mundo dividido, donde tal vez se esconda más de una consciencia.

Dos hemisferios, dos realidades

En internet abundan las pruebas de «psicología popular» que —con solo unos clics— te ayudarán a descubrir con cuál de tus dos hemisferios piensas. Estos test provienen de una concepción errónea sobre cómo operan los hemisferios cerebrales, como si cada uno fuera un cerebro distinto. Usualmente se presenta así: el cerebro izquierdo es el de la lógica, los hechos, las matemáticas y el pensamiento pragmático; y el derecho es el del pensamiento simbólico, creativo e imaginativo. De este modo, una persona creativa que gusta de las metáforas y de la pintura y tiene problemas para llegar a tiempo a una cita dirá que en ella domina su hemisferio derecho. Y, al contrario, alguien inmiscuido en el pensamiento lógico-matemático, que gusta de lo descrip-

tivo y probablemente no se plantea ir a un retiro ayurveda, estará convencido de que su fuerte es pensar con el hemisferio izquierdo.

Esta idea reduccionista y casi caricaturesca del cerebro ignora que, aunque existen diferencias sutiles, es la compleja interacción entre los dos hemisferios lo que lo conforma como unidad. No pensamos con uno u otro hemisferio, sino con todo el cerebro, que a su vez está influenciado por el cuerpo, el cual está atravesado por su entorno ambiental, material y psicosocial. Es decir, somos una unidad biológica en constante retroalimentación y no la mera suma de sus partes.

Sin embargo —como muchas de las pseudociencias—, esta percepción errónea contiene algunos hechos científicos. Es verdad que los hemisferios cerebrales no son iguales entre sí: a esto se le conoce como asimetría. Aunque las diferencias anatómicas son casi imperceptibles, existen otras funcionales importantes. La más conocida, por ejemplo, está relacionada con el lenguaje. En la mayoría de las personas, la región que codifica y genera el lenguaje está situada en el hemisferio izquierdo, más específicamente en dos regiones nombradas área de Broca y área de Wernicke, en honor a sus descubridores. La primera se relaciona con la producción del habla y la segunda, con su comprensión. Una lesión en cualquiera de estas dos regiones provocará un trastorno —ya sea en la producción o en la comprensión del lenguaje— conocido como afasia. Por lo general, el hemisferio dominante en el procesamiento del lenguaje está estrechamente relacionado con el dominio motor. Casi todas las personas diestras tienen un hemisferio izquierdo dominante para el habla, mientras que hasta el 40 por ciento de las personas zurdas procesan el lenguaje con el hemisferio derecho.[12] Para complicar esto un poco, algunas personas —en su mayoría zurdas— procesan el lenguaje con los dos hemisferios en un fenómeno conocido como lateralización incompleta. Enfermedades mentales como la esquizofrenia se han asociado a una falta de lateralización en el cerebro, lo que

ha llevado a algunos a teorizar que la esquizofrenia es el precio que el *Homo sapiens* debió pagar por el lenguaje.[13] Timothy Crow, un destacado psiquiatra británico que falleció en 2024, propuso que ciertos cambios genéticos que se produjeron hace de ciento cincuenta mil a doscientos mil años, a los que llama «eventos de especiación», permitieron a los hemisferios cerebrales desarrollarse independientemente, lo que dio origen a la especialización y dominancia del hemisferio izquierdo sobre el derecho. Esta lateralización afectó o más bien impulsó el desarrollo del lenguaje, que se concentra en uno de los hemisferios (desequilibrio interhemisférico).[14] En el caso de una lateralización incompleta, es decir, donde ambos hemisferios procesan información de manera simétrica, el lenguaje se genera y decodifica en ambas partes del cerebro, por lo que es difícil diferenciar las voces «internas» de las «externas». Según Crow, los síntomas nucleares de la esquizofrenia (despersonalización, lenguaje y comportamiento desorganizados, alucinaciones) reflejan un fallo en el establecimiento de una dominancia hemisférica del lenguaje, lo que altera los mecanismos de «indicidad» que permiten al hablante distinguir sus pensamientos del discurso que genera o recibe de los demás.

Las diferencias funcionales entre los hemisferios no se limitan a áreas específicas, sino que están presentes en los grandes circuitos cerebrales. Cada hemisferio contiene redes neuronales sutilmente distintas, ya sea por su arquitectura, por el número de células, por la respuesta a las hormonas o por los mensajeros químicos (neurotransmisores) que utilizan las neuronas para comunicarse. Por consiguiente, existe una diferencia fundamental en la forma en que cada uno procesa la información.

En palabras de Iain McGilchrist: «Que los hemisferios tienen maneras distintas de construir el mundo no es solo un dato curioso sobre un sistema de procesamiento de información eficiente; nos dice mucho sobre la naturaleza de la realidad, sobre la naturaleza de nuestra experiencia del mundo».[15]

La guerra de dos mundos

A principios de la década de 1940, el neurocirujano William P. van Wagenen tomó una decisión sin precedentes. En un intento desesperado por reducir, en un paciente, la frecuencia de ataques epilépticos que se generaban en un hemisferio y se propagaban a todo el cerebro, decidió cortar la estructura que los unía: el cuerpo calloso. Para sorpresa de muchos, este método resultó ser un éxito, pues disminuyó en gran medida los ataques sin afectar —aparentemente— a las funciones de la persona. Muy pronto, la callosotomía se convirtió en el procedimiento estándar para el tratamiento de casos severos de epilepsia que no respondían a medicamentos. Entre la década de 1940 y 1950 se realizaron decenas de cirugías que en aquel momento se consideraron como alternativas seguras.[16] Décadas más tarde, neuropsicólogos como Roger Sperry (cuyos estudios le valdrían el Premio Nobel en 1981) o Michael Gazzaniga describirían extensamente las alteraciones en los individuos originadas por este procedimiento y revelarían mecanismos cerebrales hasta entonces desconocidos.[17]

Los hemisferios no existen como unidades independientes; es a través del cuerpo calloso, una estructura de entre trescientos y ochocientos millones de fibras que conecta ambos hemisferios, que mantienen el diálogo que les permite unificar nuestra realidad. Cuando una neurona entabla comunicación con otra en un proceso denominado sinapsis, puede tener propiedades inhibitorias o excitatorias sobre ella, es decir, puede iniciar o impedir la actividad en esa neurona. Sorprendentemente, la mayoría de las conexiones en el cuerpo calloso son inhibitorias. En otras palabras, su efecto primario es producir una inhibición funcional, evitar que el otro hemisferio intervenga. En contra de lo que nos dice el sentido común, cuanto más grande y evolucionado sea el cerebro, menos conexiones interhemisféricas se observan. Algo parece indicar que la evolución cerebral se inclina

por una especialización de los hemisferios, lo que lleva a algunos a especular sobre un mundo de dos consciencias.

En un experimento clásico, a los participantes con cerebro dividido se les mostró una fotografía de un objeto solo en su campo de visión izquierdo y se les preguntó qué era lo que veían. Invariablemente, la respuesta fue la misma: nada. Su hemisferio derecho, carente de un área para procesar el lenguaje, era incapaz de describir con palabras lo que veía en el lado izquierdo. El hemisferio izquierdo, en cambio, podía generar palabras, pero no veía objeto alguno en el lado derecho. Al ser este hemisferio el único capaz de responder, el sujeto se convencía de que no había ningún objeto. Este es un claro ejemplo de cómo el lenguaje puede prevalecer sobre la realidad.

Cuando a los participantes se les pidió dibujar con su mano izquierda lo que veían, se mostraron confundidos con la tarea. ¿Cómo era posible representar un objeto si no les habían mostrado nada? Después de una pequeña labor de convencimiento, cogieron sin mucha esperanza el lápiz y comenzaron a dibujar. Sin excepción, todos los dibujos coincidían con el objeto que les habían presentado. El hemisferio derecho no podía «hablar», pero podía «ver» y, con la mano izquierda, representar el objeto. Cuando se les preguntó por qué habían realizado ese dibujo, los participantes empezaron a fabular. Divagaban en enramadas justificaciones sin comprender —consciente o lingüísticamente— la causa de su decisión. Si en vez de un objeto se les mostraba una palabra, se repetía el mismo fenómeno. Por ejemplo, en otro experimento, un participante dibujaba de forma compulsiva con su mano izquierda un sombrero *cowboy* cada vez que se le presentaba la palabra «Texas» en el lado izquierdo sin poder explicar el motivo.[18]

Afortunadamente, hoy en día no es necesario realizar una callosotomía para investigar las propiedades de cada hemisferio. A través de un procedimiento conocido como test de Wada, es posible inhibir temporalmente uno de los hemisferios cerebrales

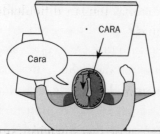 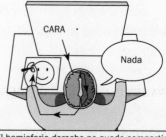

Experimento en pacientes con cerebro dividido. El hemisferio derecho no puede nombrar lo que ve, pero puede dibujarlo.[19]

inyectando anestesia en una de las arterias principales que irrigan el cerebro (la carótida interna). Esta prueba se utiliza antes de realizar intervenciones quirúrgicas para evaluar la lateralidad del lenguaje y la memoria.[20] Sin embargo, ha resultado muy útil para desentrañar las funciones de cada hemisferio. De este modo, se ha podido corroborar que el hemisferio izquierdo suele tener un procesamiento de estímulos mucho más selectivo, pues focaliza su atención en los detalles y no en las generalidades de los objetos. Por otro lado, el hemisferio derecho construye su mundo de forma más holística, integrando todas las partes en busca de generalidades que le permitan edificar abstracciones. Se han identificado, por ejemplo, diferentes mecanismos en los hemisferios para procesar las metáforas. Mientras el izquierdo integra solamente el sentido literario, el derecho se muestra más sensible al contexto y, por consiguiente, más abierto a interpretaciones alternativas.[21]

En diferentes categorías, el hemisferio derecho parece identificar con mayor precisión las emociones en otras personas. Mientras que el hemisferio izquierdo se enfoca en las señales provenientes de los labios o los ojos, el derecho parece recono-

cer no solo las expresiones faciales, sino también la entonación (prosodia) y los gestos. Por ello no es extraño que, tras un infarto cerebral en el lado derecho, las personas tengan dificultades para reconocer emociones en los demás.

Armisticio o la consciencia dividida

Conforme mejoran nuestras herramientas de investigación, surgen más estudios que postulan diferencias en el procesamiento entre los dos hemisferios. Estas abarcan desde la percepción del tiempo hasta la concepción del yo. No obstante, como se dijo anteriormente, estos ejemplos no deben servir para sustentar una falsa dicotomía sobre la forma en que opera el cerebro. Pese a las diferencias funcionales, es la integración de la información entre los hemisferios lo que constituye nuestra realidad.

Se ha descrito que el hemisferio derecho —con su capacidad holística— se especializa en procesar estímulos novedosos. Por su parte, el hemisferio izquierdo —con su capacidad para focalizar la atención— es el encargado de estructurar esta información de modo que se integre en los demás procesos. Un ejemplo de esto es la percepción musical. En los individuos sin estudios musicales formales, la música se procesa mayoritariamente en el hemisferio derecho. En los músicos profesionales, en cambio, se observa actividad en ambos hemisferios por igual, lo que advierte de una mayor capacidad para integrar la información mediante la experiencia.

Más que una guerra entre los dos hemisferios, se trata de una cooperación para descifrar el mundo. Incluso la mayoría de los individuos con cerebro dividido recuperaron con el tiempo sus funciones gracias a que —en menor proporción— existen otras estructuras, aparte del cuerpo calloso, que interconectan los hemisferios. De alguna manera, esas dos (semi)consciencias tienden —a través de sus diferencias— a generar una unidad.

Si la interacción entre los dos hemisferios cerebrales genera una sola consciencia, ¿pueden dos individuos generar una sola experiencia consciente? Aunque la pregunta parece pertenecer al reino de la ciencia ficción, existe un caso que ha despertado la especulación entre filósofos y neurocientíficos por igual: el de las hermanas Hogan.[22]

En el 2006, las gemelas siamesas Krista y Tatiana Hogan nacieron unidas por el cráneo debido a una condición conocida como craniopagus. Estas gemelas comparten un tejido cerebral que conecta el tálamo de cada una de ellas (puente talámico). El tálamo, como ya hemos comentado, es una estructura indispensable del cerebro que integra la información que recibe del cuerpo y la transmite a la corteza cerebral. Entre sus diversas funciones destacan el análisis de las funciones sensitivas y motoras (percepción del dolor, control de movimientos), el mantenimiento de la atención, el control de las emociones y la formación de recuerdos. En pocas palabras, el tálamo es esencial para percibir el mundo y generar consciencia.

El caso de las gemelas Hogan es extraordinario porque parecían compartir experiencias. Si una hermana comía kétchup, la gemela mostraba disgusto. Si una de ellas se enfadaba, al poco tiempo, la otra también. Si una se lastimaba tras una caída, ambas compartían el dolor. Cada gemela podía distinguir los estímulos presentados en la otra. Incluso aseguraron poder comunicarse entre ellas sin necesidad de hablar.

Aunque la conexión neuronal entre las gemelas es suficiente para permitir que la información procesada en un cerebro se transmita al otro, esto nos dice poco sobre cómo se relacionan las experiencias conscientes de las dos hermanas. Existen tres posibilidades: que tengan una experiencia consciente unificada, que compartan parte de esa experiencia o que tengan dos experiencias conscientes completamente separadas.

Tras algunos años de estudio, los padres de las gemelas se negaron a que continuaran las investigaciones, por lo que la

mayoría de las evidencias son observacionales y no se pueden trazar conclusiones contundentes. Sin embargo, al tener ambas acceso —al menos en el tálamo— al procesamiento cerebral de la otra, es posible que al menos una parte del contenido consciente de una contribuya a la experiencia consciente de la otra. En cualquier caso, la consciencia parece ser un proceso dinámico de flujo de información a través de uno o más sistemas.

El periodo de entreguerras y el arte degenerado

Otto Dix fue sin duda el miembro más destacado de *Neue Sachlichkeit*. Al igual que su compatriota, Anton Rädercheidt, sufrió un derrame cerebral en el hemisferio derecho que, además de paralizarlo de su lado izquierdo, le produjo el síndrome de heminegligencia. Aun después de su recuperación, los cambios en su representación visoespacial quedaron patentes en sus últimos autorretratos.[23]

Autorretratos que muestran los efectos de la apoplejía en la autopercepción de Otto Dix, el primero de 1957 y el segundo de 1968, después del accidente cerebrovascular.

Sin embargo, son más conocidas sus pinturas del periodo de entreguerras, que reflejan los contrastes y las contradicciones de la sociedad. Otto Dix peleó como soldado en las trincheras durante la Primera Guerra Mundial y mostró los horrores de la contienda en una serie de pinturas que hasta hoy resultan escalofriantes. Su trabajo ha sido considerado —junto con otras obras maestras como el *Guernica* de Pablo Picasso o *El 3 de mayo en Madrid* de Francisco de Goya— uno de los referentes del arte antibélico por retratar las atrocidades del conflicto.

Tiene una obra posterior, sin embargo, que trata sobre un tema menos frecuente en el arte: la posguerra. En un tríptico monumental, *Metropolis* (1928), plasmó la discordante realidad de la República de Weimar (Alemania) tras la Primera Guerra Mundial. Después del infame Tratado de Versalles, los alemanes que regresaron de las trincheras se encontraron con una economía devastada en la que —debido a la inflación— resultaba más rentable quemar los billetes para calentar sus hogares que comprar leña. En medio de esta angustia colectiva, una pequeña clase burguesa se beneficiaba de la situación y despilfarraba su fortuna en extravagantes fiestas (cualquier parecido con la realidad contemporánea *no* es pura coincidencia).

Así, en el panel central se observa el Berlín de la opulencia. Es una escena de luces y movimiento, con collares de perlas meciéndose en el cuello de las mujeres al ritmo del recién importado charlestón mientras hombres en frac disfrutan de sus copas de coñac y fuman puros importados. Se trata de un panel ancho y enclaustrado, donde los participantes se muestran insensibles al mundo externo que sucede en los paneles laterales, en los que se difumina ese Berlín dorado de los años veinte.

En la parte izquierda, debajo de un puente, un grupo de prostitutas miran con repulsión a un veterano de guerra que se arrastra con sus dos patas de palo pidiendo limosna. En esas calles corroídas, solo un pastor alemán parece percatarse del indigente que yace inconsciente sobre los adoquines. Por último, en

el panel derecho, la escena se repite, pero esta vez son prostitutas de clase alta las que miran con desdén a los veteranos que se arrastran sobre suelos de mármol.

Como pocos movimientos, la *Neue Sachlichkeit* entrevió la creciente desigualdad social que con los años cimentaría el surgimiento del totalitarismo en muchos estados europeos. La corrosiva crítica social de Otto Dix —exacerbada por el desencanto de la posguerra— y sus incesantes sátiras de la condición humana le valieron la censura tras el ascenso del nacionalsocialismo en Alemania.

Como sucedió con la mayoría del arte moderno, las obras fueron confiscadas y los artistas perseguidos por el régimen nazi. Las pocas obras que no fueron destruidas formaron parte de la infame exposición sobre arte degenerado, montada de manera propagandística en Múnich —entre otras ciudades— en 1937 para advertir al público y a los artistas del tipo de arte que sería sancionado por no alinearse con los valores del Tercer Reich. Se estima que tan solo en la ciudad de Düsseldorf desaparecieron más de mil obras, por lo que resulta incalculable la pérdida de valor cultural durante los años de nazismo.[24]

Sin embargo, el significado de esta obra no debe restringirse a su época. La genialidad del arte radica en su carácter atemporal. En pleno siglo XXI, miramos con terror el avance del nacionalismo en todo el mundo. Líderes tanto de extrema derecha e izquierda utilizan la frustración social para alimentar sus campañas. Fomentan la alienación y el odio hacia el otro para crear un falso sentido de cohesión interna. El cuadro de Otto Dix nos recuerda el peligro de mantenernos ajenos a otros mundos. La realidad no siempre es lo que se nos presenta de frente, sino más bien una construcción de procesos que suceden dentro y fuera de nosotros. Entender que no hay una verdad única nos hace más tolerantes e inclusivos en nuestro intento de construir un futuro mejor.

6

Las dos Fridas

Trauma y resiliencia

> *Árbol de la esperanza,*
> *mantente firme.*
>
> FRIDA KAHLO

UN CAMIÓN Y UN CAMINO

Sentadas sobre el mismo banco, cinco figuras que contrastan en color de piel y vestimenta forman un arco con sus manos. En el extremo izquierdo, una canasta de mimbre se enreda en el brazo de una mujer que lleva un vestido floreado. A su lado, una llave inglesa se aferra a los dedos de un obrero de ojos color carbón. Junto a él, un bebé se sumerge dentro del rebozo dorado de una mujer descalza. De oro es el polvo que guarda la bolsa del hombre sentado a su derecha y que hace juego con los cabellos rubios que escapan de su sombrero. Un pañuelo rojo imita al viento en el extremo derecho del banco y amenaza con abandonar el cuello de una estudiante que se aprieta las manos. Todos tienen la mirada perdida del pasajero que observa al vacío, o más bien a sí mismo, en un camión de madera que los lleva a la cotidianeidad. Todos... salvo una sexta figura arrodillada sobre

el banco, un niño que mira desvanecerse por la ventana el letrero de una tienda de abarrotes que con oscura ironía reza La risa.

Sería un cuadro de absoluta serenidad si no conociéramos a su autora, la pintora mexicana Frida Kahlo. *El camión* (1929) relata los elementos que preceden a una tragedia. Un día después de las celebraciones del Día de la Independencia, el 17 de septiembre de 1925, el camión en el que viajaba Frida Kahlo fue embestido por un tranvía. «El tren aplastó el camión. Fue un choque extraño. No fue violento, sino sordo, lento y maltrató a todos. A mí mucho más»,[1] relataría Kahlo años más tarde. «En lo primero que pensé fue en un balero de bonitos colores que compré ese día y que llevaba conmigo. Mentiras que uno se cuenta del choque; mentiras que se llora. En mí no hubo lágrimas. El choque nos botó hacia delante y a mí el pasamanos me atravesó como la espada a un toro. Un hombre me vio con una tremenda hemorragia, me cargó y me puso en una mesa de billar hasta que me recogió la Cruz Roja».[2]

El pasamanos de metal le entró por la parte izquierda de la pelvis, le atravesó el útero y le salió por la vagina. Se lo retiró el trabajador de mono azul antes de que llegara la ambulancia. Su cuerpo, roto y semidesnudo, se cubrió de polvo de oro como queriendo enmascarar la sangre. Fractura de clavícula, luxación de hombro izquierdo, fractura de la tercera y la cuarta costillas, fractura en tres partes del hueso pélvico, reblandecimiento del riñón, fractura en tres partes de la columna vertebral, penetración por objeto metálico y fractura en once partes de la pierna derecha fue el diagnóstico en el hospital de la Cruz Roja.[3]

El dolor, una constante en su vida, no era nada nuevo; su biografía podría leerse como un informe médico que comenzó poco después de su concepción.[4] Los dibujos y las pinturas son testimonio de su caso. El arte de Kahlo está encadenado a su condición clínica y en el centro de su talento anidan el dolor físico y mental.

Hija de madre mexicana y padre alemán, nació en Coyoacán en 1907 con una anomalía congénita: espina bífida, una afección

de la columna y la médula espinal que se origina en las primeras cuatro semanas del embarazo, cuando el tubo neural —la estructura del embrión que forma el cerebro, la médula espinal y las estructuras circundantes— no se cierra correctamente. Los síntomas varían según la gravedad del caso, pudiendo pasar desapercibidos o causar discapacidades graves. Sus manifestaciones incluyen defectos urogenitales o problemas en el desarrollo de las extremidades inferiores, como deformación o pérdida de la sensibilidad. Fue en la década de 1930 que Leo Eloesser, amigo y cirujano de Kahlo, le detectó esta anomalía utilizando rayos X. Su pintura, sin embargo, nos otorga pistas de este defecto sin la necesidad de técnicas radiológicas. *Lo que el agua me dio* (1939) evoca el drama de su vida. Del agua gris de la bañera surgen raíces, plantas, flores y cadáveres. Entre sus piernas, una Frida diminuta se mantiene a flote con una cuerda atada al cuello. De un volcán emerge el Empire State y a su lado un pájaro muerto hace de copa de árbol. La naturaleza biográfica de esta pintura no se encuentra solo en las figuras que se arremolinan sobre el agua; uno de los pies que asoman como despeñaderos al fondo de la bañera lleva la marca de la afección congénita: una llaga sangrante que abre el acantilado entre el dedo gordo y el segundo dedo del pie derecho, una deformidad común en los casos de espina bífida.

A los seis años, Kahlo contrajo poliomielitis, una enfermedad que afecta los nervios de la médula espinal y que puede causar parálisis de las extremidades. Es una afección vírica, por lo que, en 1913, cuando Kahlo contrajo la enfermedad, no era raro ver a niños y adultos cojear por las calles a causa de las secuelas. En su forma más grave, puede dañar los músculos que controlan la respiración y causar la muerte por asfixia. En estos casos, la única opción de supervivencia era una vida dentro del conocido como pulmón de acero, un respirador artificial que se utilizó hasta 1927. La convalecencia de Kahlo duró varios meses y, aunque las secuelas no fueron extremas, contribuyó a acentuar la

deformidad de su pierna derecha, que creció más corta que la izquierda y afectó a su movilidad desde muy temprano.

El accidente con el tranvía cuando tan solo tenía dieciocho años transformó su vida de forma violenta. Anclada a la cama por un corsé de yeso, abandonó sus planes de estudiar Medicina y comenzó a pintar para combatir los meses de dolor y de aburrimiento.[5] Fuera de un bosquejo a lápiz que dibujó durante su internamiento, Kahlo nunca se refirió al accidente de manera directa, sino que plasmó sus vestigios. Tres años después, se incorporó al Partido Comunista Mexicano y en 1929 se casó con Diego Rivera, el más aclamado de los muralistas, veinte años mayor y, según ella misma, su accidente más grave.[6] En tres ocasiones su útero destrozado no pudo llevar a término un embarazo. Más que el malestar físico, la imposibilidad de ser madre causó en ella un desconsuelo que solo el arte podía mitigar: «Mi pintura lleva dentro el mensaje del dolor. La pintura me completó la vida. Perdí tres hijos... Todo eso lo sustituyó la pintura».[7]

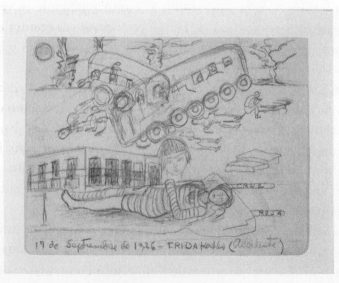

Frida Kahlo, *Accidente* (1926).

A lo largo de su vida se sometió a treinta y dos operaciones, casi todas de columna y pie derecho. Abusó del tabaco y del alcohol para sobrellevar la existencia. Pronto se volvió dependiente de la petidina y la morfina, los únicos analgésicos que le hacían soportable el dolor. Una de sus pinturas más representativas, *La columna rota* (1944), retrata con una franqueza aplastante ese dolor, pero también la entereza de la artista para cargar en soledad con ese suplicio. Una columna jónica fragmentada en puntos diversos hace de columna vertebral y un corsé ortopédico le envuelve el cuerpo herido, completamente lacerado por clavos que suben hasta el rostro como queriendo fijar las lágrimas que brotan de unos ojos que no ceden a la lástima. Hecha de acero, se yergue estoica de espaldas al oro del desierto que se extiende como su malestar.

Una infección del hueso de la columna, tras una cirugía fallida de fusión de vértebras e injerto de hueso, ahogó toda esperanza de recuperación y la confinó a una silla de ruedas. Pese a la negativa de sus médicos, acudió a su última exposición en la Galería de Arte Contemporáneo de la Ciudad de México en ambulancia, de la que descendió en camilla luciendo su vestido tradicional y sus joyas. Dio la bienvenida a los asistentes desde su cama, en el centro de la sala, donde cantó corridos y bebió tequila hasta el final de la noche.[8]

La ansiedad y la depresión tiñeron su día a día y, en 1953, su pierna derecha —invadida de úlceras por mala circulación desde su nacimiento— tuvo que ser amputada de rodilla para abajo. Su diario se convirtió en el testigo de su desmoronamiento. En él dibujó su pie amputado sirviendo de florero a unas espinas y escribió debajo la mítica frase: «Pies para qué los quiero si tengo alas pa volar».

Al año siguiente, el 13 de julio, después de varios internamientos, falleció a causa de una embolia pulmonar. Tenía cuarenta y siete años. Sus restos fueron velados en el Palacio de Bellas Artes de la Ciudad de México, donde más de seiscientas

personas se despidieron del féretro abierto y cubierto por la bandera de la hoz y el martillo. En la última entrada de su diario se puede leer: «Espero alegre la salida y espero no volver jamás».[9]

LAS DOS FRIDAS: PALABRA DE MODA O RENOMBRE

La intensidad, variedad y antinomia de la vida de Frida Kahlo la han convertido, para bien o para mal, en un icono mundial. Sus obras fueron ampliamente reconocidas durante su carrera, algo excepcional para una mujer artista tanto en aquella época como en la actualidad.

Incorporó el arte popular y las tradiciones mexicanas en sus pinturas cuando la mayoría de los artistas imitaban los modelos europeos. André Breton, fundador del movimiento surrealista, quedó impactado por sus obras en su visita a México. Creyendo que la halagaba, aceptó a Kahlo como a una surrealista más y la invitó a París a montar una exhibición que ella describiría como un desastre. «Preferiría sentarme a vender tortillas en el suelo del mercado de Toluca, en lugar de asociarme a esta mierda de "artistas" parisienses, que pasan horas calentándose sus valiosos traseros en los cafés, hablando de la "cultura", el "arte" y la "revolución". Se creen los dioses del mundo, sueñan con las tonterías más fantásticas y envenenan el aire con teorías que nunca se vuelven realidad», le escribió a su amante y amigo, el fotógrafo Nickolas Muray. «Ellos pensaron que yo era surrealista, pero no lo era. Yo nunca pinté sueños. Pinté mi propia realidad».[10]

Kahlo cultivó un nuevo arquetipo de belleza alejado de la normativa occidental y su mandato sobre la feminidad. Con una estética propia, resaltó sus facciones mestizas, vistió blusas bordadas, huipiles y trajes de tehuana, lució joyería precolombina y asumió una identidad de mujer latinoamericana que permeó a las generaciones siguientes. Esto se vio favorecido en gran medida por el proceso de reidentificación nacional que atravesaba

México después de la revolución. En la época del porfiriato, la dictadura del general Porfirio Díaz que se extendió durante treinta y cinco años y que significó un salto a la modernidad a un coste social enorme, México anhelaba un modelo de civilización europeo, en particular francés, y, como la mayoría de los países poscoloniales, quiso verse reflejado en un eje cultural ajeno. Al concluir la revolución, que careció de un frente ideológico común, México tuvo que reconstruir su identidad en el siglo XX.

De la mano de muralistas como Diego Rivera, Gerardo Murillo, David Siqueiros y José Orozco, y de escritores como José Revueltas y Juan Rulfo, el relato de la revolución —con sus reformas agrarias e ideales de justicia social— fue la revolución misma. El escritor y «caudillo cultural» de la revolución mexicana, José Vasconcelos, publicó *La raza cósmica* (1925), un libro que refutaba las ideologías de superioridad racial que enraizaban en toda Europa y sugería una «quinta raza» latinoamericana, de carácter universal y engendrada de la mezcla de todas las otras razas. Con esto, Vasconcelos presentó el mestizaje como una potencialidad y no como un factor de atraso. En este contexto, Frida Kahlo contribuyó a replantear una identidad femenina en todo el continente.

Por otro lado, la lectura revisionista de su biografía y de su relación con Rivera, quien, entre otras cosas, mantuvo un idilio con su hermana, Cristina Kahlo, ha quitado mérito injustamente a su trabajo artístico y, bajo la mirada del feminismo moderno, degradado su condición de representante de la lucha feminista.

Pero la obra de Frida Kahlo no solo está eclipsada por el drama de su biografía, sino también por lo que se ha hecho posteriormente de ella. Su naturaleza contestataria, su transgresión de las convenciones sociales y los roles de género, sus posturas políticas, su libertad sexual, sus amoríos y el turbulento romance con Diego Rivera son tierra fértil para la creación de un mito, y esto no ha pasado desapercibido en el mercado. Convertida en

efigie cultural, su nombre ha devenido en una auténtica marca comercial, literalmente. En el 2018, la sobrina nieta de Frida Kahlo, Mara Cristina Romeo, perdió un litigio de cuatro años contra Frida Kahlo Corporation por impedir la comercialización de la imagen de la pintora en México.[11] Ese mismo año, Mattel lanzó al mercado la muñeca Barbie Frida Kahlo, de proporciones imposibles, con un precio inicial de treinta dólares, pero que, en el momento de escribir estas líneas, se subasta en eBay desde trescientos. La compañía Frida Kahlo Corporation tiene sede en el paraíso fiscal de Panamá y el nombre de su dueño, el empresario venezolano Carlos Dorado, salió a relucir en el escándalo de los papeles de Panamá por ser propietario de varias casas de cambio. Desde el 2004, se lucra con la imagen de la pintora mexicana y, antes de su remodelación, se podía leer en su página web frases como: «Frida enfrentó muchos desafíos en su vida, pero se hizo más fuerte. Enfrenta tus desafíos como lo hizo Frida». La vida multifacética de Kahlo ha sido reducida a un eslogan, una frase motivacional que habla más de un fenómeno contemporáneo que de la artista.

Tensión de dualidades

El estereotipo de mujer-víctima y artista atormentada en el que ha devenido la figura de Frida Kahlo responde a otra palabra de moda: resiliencia. De raíz latina, *resilio* se refiere al hecho de 'volver a saltar' o 'rebotar'. Durante el siglo XIX, se acuñó como término en la física para describir la capacidad de algunos materiales de resistir fuerzas sin romperse. En la segunda mitad del siglo XX, se incorporó en la psicología infantil para referirse a la capacidad de los niños de recuperarse y adaptarse a eventos traumáticos, como al abandono, la privación materna o la precariedad.[12] De significado más amplio en la psicología, apunta a la habilidad de un individuo para alzarse sobre la adversidad o el

estrés.[13] Sin embargo, su uso se ha expandido a campos tan diversos como la ecología para describir ecosistemas que recuperan el equilibrio después de un desastre natural, o la economía para definir sistemas que se reestructuran tras una crisis financiera. Erosionada por el uso excesivo, esta palabra se emplea sin distinción en cualquier situación desfavorable.

Durante la pandemia de COVID-19, encabezó la lista de palabras más buscadas en el diccionario de la Real Academia Española (RAE), y en 2023 sumó más de seiscientos ochenta y cinco millones de resultados en Google.[14] Convertida hoy en una herramienta de marketing, abundan en internet los autoproclamados *coaches* de resiliencia, un subgrupo de los *coaches* de vida que prometen enseñar a sus allegados a superar cualquier situación adversa, tanto en lo personal como en lo laboral. Con esto, una nueva clase de individuo, según el filósofo italiano Diego Fusaro, ha emergido en el siglo XXI: el *Homo resiliens*.[15] Para él, la palabra resiliencia ha entrado en el vocabulario de la filosofía política como un valor del discurso dominante, que celebra la docilidad de los subordinados para aceptar el orden asimétrico del mundo. Así pues, este término se multiplica en los discursos de políticos y consejeros delegados que exigen a los ciudadanos y empleados una «actitud resiliente» ante injusticias estructurales que son perfectamente reversibles.[16] El poscapitalismo, al igual que ha hecho con la imagen de Frida Kahlo, ha permutado su valor en favor del mercado.

Más que una palabra en boga, la resiliencia en las neurociencias es un conjunto de procesos biológicos, dinámicos y complejos mediante los cuales los individuos mantienen su bienestar psicológico ante situaciones adversas. Después de un suceso traumático, muchas personas experimentan síntomas como miedo, tristeza o ansiedad, pero la mayoría se recupera de forma espontánea al cabo de unos días. La resiliencia es, por lo tanto, la regla y no la excepción. En algunos individuos, sin embargo, tales síntomas pueden ser persistentes, lo que se conoce como trastorno de estrés postraumático (TEPT).

Dos sistemas antagónicos mantienen el equilibrio del cuerpo: el sistema nervioso parasimpático y el sistema nervioso simpático. Ambos forman parte del sistema nervioso autónomo, que inerva los órganos internos, las glándulas y los vasos sanguíneos y se encarga de regular, de forma automática, los procesos corporales (presión arterial, frecuencia cardiaca y respiratoria, temperatura, digestión, metabolismo, respuesta sexual, etc.). El sistema nervioso parasimpático, mediado por la acetilcolina, está activo cuando nos encontramos fuera de peligro, lo que reduce la frecuencia cardiaca y respiratoria, estimula la digestión y, en general, facilita la acumulación de energía. Por su parte, el sistema nervioso simpático, mediado por la noradrenalina, se activa en situaciones de peligro, lo que aumenta la frecuencia cardiaca y respiratoria, la presión arterial y prepara al cuerpo para «luchar o huir». Padecer o no un trastorno mental tras un evento traumático depende de las estructuras cerebrales que regulan estos sistemas, es decir, de las regiones del cerebro que procesan nuestra respuesta al estrés.

A grandes rasgos, y porque la neurobiología es afín a las dualidades, dichas estructuras se pueden dividir en dos: las que facilitan esta respuesta (amígdala, ínsula, dACC) y las que la inhiben (hipocampo, vmPFC).[17] Alojada en la parte interna del lóbulo temporal, la amígdala (del griego *amygdálē*, 'almendra') forma parte del sistema límbico y procesa las emociones primarias, como la ira y el miedo, además de contribuir a la formación de recuerdos (aprendizaje emocional). Por esta razón, se cree que tiene un rol fundamental en el trastorno de estrés postraumático. Individuos que presentaron menor actividad en esta estructura del cerebro antes de ser expuestos a un trauma, por ejemplo, desarrollaron menos síntomas de estrés postraumático sin importar el tipo de evento, desde niños que presenciaron un ataque terrorista hasta soldados desplegados en combate. Algo similar sucede con las estructuras que reciben señales de la amígdala, como el núcleo cerúleo, que, entre otras funciones, media

nuestro estado de alerta. En este caso, entre estudiantes de Medicina de último año, se observaron más síntomas de estrés en aquellos con mayor actividad en esta región antes de comenzar el internado.

En el polo opuesto, las regiones del cerebro que se encargan de inhibir la amígdala parecen responsables de la capacidad de resiliencia de un individuo. La corteza prefrontal ventromedial (vmPFC, por sus siglas en inglés) se encuentra más activa en personas que se recuperaron después de un trauma. En soldados y supervivientes de desastres naturales, un aumento en su volumen, función y conectividad se asocia a menores síntomas de estrés postraumático. El hipocampo es la región del cerebro donde se almacenan los recuerdos, en particular los de los hechos autobiográficos y cotidianos (memoria episódica), mientras que la amígdala procesa las emociones que en ellos anidan. De su interacción depende la consolidación de la memoria, por lo que una alteración en su comunicación se asocia a una respuesta prolongada y exagerada ante una experiencia estresante. En el estrés postraumático, la amígdala se encuentra más activa mientras que el hipocampo lo está menos, lo que refuerza un miedo condicionado.

En general, la mayoría de las estructuras mencionadas componen o regulan el sistema límbico, una red neuronal antigua que coordina las emociones y el comportamiento. En este sentido, el desequilibrio entre estas regiones puede provocar un círculo vicioso que perpetúa los síntomas de estrés e impide la estabilidad psicoemocional.[18]

A gran escala, se especula que la red de saliencia, otra de las redes neuronales que intervienen en la atención y otros procesos cognitivos como la toma de decisiones, se ve afectada en el trastorno de estrés postraumático. Conformada principalmente por la ínsula anterior y la corteza cingulada dorsal anterior (dACC, por sus siglas en inglés), el aumento en su actividad produce conductas ansiosas y angustia. Comportamientos como la hiper-

vigilancia, la hiperexcitabilidad, la falta de control y los problemas de orientación se presentan cuando esta red está alterada, por lo que incluso se ha relacionado con otras enfermedades psiquiátricas como la esquizofrenia.[19]

El estrés postraumático es una respuesta maladaptativa de los sistemas neuronales que nos permiten evaluar riesgos y responder frente a amenazas; sin embargo, tender a la resiliencia no siempre es favorable. El miedo es, ante todo, una respuesta normal del cuerpo ante una amenaza. En situaciones de supervivencia, poseer mecanismos que inhiban esta emoción puede ser contraproducente, como durante una guerra o una catástrofe natural. En ofrecer una respuesta acorde a la situación y estar prevenido en caso de que se repita reside su éxito evolutivo. La resiliencia debe entenderse como una respuesta adaptativa de estos y otros circuitos neuronales que median las emociones y el comportamiento.

Pese a que la palabra resiliencia cobró fuerza durante la pandemia de COVID-19, lo cierto es que los intentos de suicidio aumentaron durante esos dos años,[20] aunque no las muertes por suicidio.[21] Un estudio reveló, además, que las personas con síntomas de estrés postraumático relacionados con la pandemia se encuentran en mayor riesgo de suicidio que otras con enfermedades psiquiátricas diferentes, como la depresión.[22] Es decir, aun con el funcionamiento correcto de los mecanismos de resiliencia, las circunstancias externas pueden ser abrumadoras y las consecuencias inevitables, por lo que no se debe culpar nunca a una persona por cómo reacciona a sus circunstancias.

Sofocada por el dolor después de la cirugía, entre analgésicos y botellas de alcohol, Kahlo pintó *Árbol de la esperanza* (1946), un autorretrato lleno de simbolismos que expresa la dicotomía de su vida. En el lado izquierdo, recostada sobre una cama de hospital, el sol descubre las llagas de su espalda, que se abren como las grietas del desierto. En el lado derecho, sentada con la cabeza erguida y un vestido color sangre, la suave luna revela

la frase en la banderola que sostiene en la mano derecha: «Árbol de la esperanza, mantente firme». De un lado el dolor y del otro la esperanza; las dos fases de un mismo día. «Hay un esqueleto (o la muerte) que huye ante mis ganas de vivir», le escribió a Eduardo Morilla, quien comisionó el cuadro.[23]

Su ardiente pulsión de vida no evitó que intentara suicidarse en varias ocasiones hacia el final de sus días. Alternando la jornada entre la cama y la silla de ruedas, su deterioro físico y mental apenas le permitía seguir pintando. Sin embargo, hasta en su momento más crítico, siempre encontró fuerza en sus convicciones. En su última aparición pública, marchó al frente del contingente que se oponía al golpe militar orquestado por la CIA en Guatemala. Con poco maquillaje y sin las flores ni las joyas habituales, era empujada en su silla por sus amigos mientras sostenía una pancarta.[24] La víspera de su muerte, le entregó a Rivera el anillo que tenía guardado para conmemorar sus veinticinco años de casados.

No cabe duda de que la faceta artística más potente de Frida Kahlo son sus autorretratos. En ellos se asientan el drama y el dinamismo de una vida siempre al límite. Ya sea en una pose estoica o con la mirada desgarrada, sus cuadros son ventanas al interior de sus emociones. A pesar de esto, habría que borrar del imaginario la estampa de víctima que tanto se han empeñado en atribuirle. Las cicatrices nunca pudieron ocultar su intenso amor por la existencia, aunque sus retratos muestren heridas abiertas. Prueba de ello es el último cuadro que pintó, ocho días antes morir. Lleno de colores vibrantes y pintado en la Casa Azul de su Coyoacán natal, las letras en mayúscula que brotan de una sandía, una fruta de coraza impenetrable que protege un corazón tierno, exhiben su resolución final: «Viva la vida».

7

Islas de genialidad

El síndrome savant, neurodivergencia y Andy Warhol

> Una cosa es ser artista, otra cosa es ser famoso.
>
> RENÉ [Residente]

> ¿No es la vida solo una serie de imágenes que cambian a medida que se repiten?
>
> ANDY WARHOL

LA INESPERADA VIRTUD DE LA FAMA

En un plano secuencia excepcional rodado dentro del teatro Saint James, la cámara sigue el recorrido laberíntico de Mike Shiner (Edward Norton), un actor de teatro tan consagrado como conflictivo, y Riggan Thomson (Michael Keaton), una estrella apagada de Hollywood. Después de alcanzar la fama en los años ochenta interpretando a *Birdman*, el superhéroe, en una película taquillera, la carrera de Riggan se ha hundido en la intrascendencia. De sus años de gloria solo quedan las señoras de cabello desteñido que le paran por la calle para tomarse una fotografía:

«Mira, hija, era un actor famoso». Con sus últimos recursos, apuesta todo al montaje de una obra en Broadway para demostrarle al mundo —o más bien a sí mismo— que tiene talento. Riggan anhela ser aceptado por los críticos, por el público y por su hija, que creció con su ausencia.

Mike, en cambio, desea encontrar —a través de la actuación— una forma de verdad. Durante el preestreno, destroza el atrezo cuando se da cuenta de que han reemplazado su botella de ginebra por agua. Riggan, aterrado de que el narcisismo de Mike arruine su obra, le recrimina por haberse emborrachado sobre el escenario, a lo que él contesta: «¿Que si estoy borracho? ¡Sí, estoy borracho! ¡Debo estar borracho! ¿Por qué no lo estás tú? Esto es [una obra de] Carver. Dejaba un pedazo de su hígado sobre la mesa por cada página que escribía. Si necesito beber ginebra, ¿quién eres tú para quitármela?». Con sus teléfonos móviles, el público graba incrédulo la escena. «¡Por favor, no sean tan patéticos! ¡Dejen de mirar el mundo a través de una pantalla, tengan experiencias reales! ¿A alguien, además de mí, le interesa la verdad?». Ambos salen del teatro y se sumergen en otro laberinto bullicioso que es Nueva York mientras discuten sobre lo que cada uno está poniendo en juego. Riggan se aferra a los jirones de fama que le quedan y Mike le dice: «La popularidad es la prima sucia del prestigio».

Birdman (o La inesperada virtud de la ignorancia) (2014), del director mexicano Alejandro González Iñárritu, se llevó cuatro Óscar en las categorías de mejor película, mejor director, mejor guion original y mejor fotografía, esta última gracias al trabajo de otro mexicano, Emmanuel «el Chivo» Lubezki. Se trata de una película multifacética que puede leerse de distintas formas: como un paralelismo de la vida de los actores, Edward Norton y Michael Keaton, o como la crisis de mediana edad de dos hombres blancos privilegiados. Pero la lectura más evidente es, a mi parecer, una sátira sobre la cultura de la fama en Estados Unidos.

La película critica abiertamente la industria cinematográfica de Estados Unidos, que se centra en los números de taquilla más que en la calidad de la historia (en un momento, Mike Shiner tilda a Hollywood de «genocida cultural»). Pese a esto, la cinta gozó de un gran recibimiento por parte de la propia Academia y de la audiencia, y generó más de cien millones de dólares.

No es la primera vez, sin embargo, que la Academia sirve como plataforma de autocrítica. Durante la ceremonia de 1979, Dustin Hoffman, al recibir un Óscar por su actuación en *Kramer contra Kramer*, pronunció uno de los discursos más emblemáticos de la historia de la gala. Agradeció a la Academia el reconocimiento, pero a la vez criticó su trato hacia los miembros del gremio que no lograban el estrellato:

> Este Óscar es un símbolo de gratitud hacia las personas que nunca vemos. Hay sesenta mil actores en el Screen Actors Guild [Unión de Artistas Televisivos] y la mayoría no tienen empleo. Somos pocos los afortunados que tenemos la oportunidad de escribir o dirigir. Porque si eres un actor sin dinero, no puedes escribir, no puedes pintar, tienes que practicar tus acentos mientras conduces un taxi. Para esa familia artística que lucha por la excelencia: no habéis perdido y me siento orgulloso de compartir esto con vosotros.[1]

Casi diez años más tarde, Hoffman subió al mismo escenario por interpretar a una persona con autismo en *Rain Man* (1988). Una vez más, aprovechó la ocasión para dirigir el foco hacia otros personajes secundarios: las personas con discapacidades mentales y el personal médico que trabaja con ellas. El papel que él interpreta, Raymond Babbitt, se basa en la vida de Kim Peek, una persona con discapacidad psicomotriz, pero con una memoria extraordinaria, es decir, con síndrome savant.

Islas de sabiduría: los autistas savant

Acuñado en 1887 por John Langdon Down para referirse a individuos con habilidades excepcionales en un área cognitiva pero con discapacidad intelectual, el síndrome savant proviene del verbo francés *savoir*, que significa 'conocer'. Langdon Down, que también describió el síndrome de Down (hoy Trisomía 21), presentó el caso de diez personas —la mayoría niños— sobresalientes en áreas como la música, la aritmética, la memoria o el arte que, sin embargo, tenían una discapacidad mental severa. Uno de sus pacientes, por ejemplo, recitó al derecho y al revés *Auge y caída del Imperio romano*, una obra descomunal de seis volúmenes, sin cometer un solo error. Otros niños mostraron ser genios musicales o matemáticos pese a «tener un vacío comparativo en las demás facultades de la mente».[2]

Antes denominado «islas de genialidad», se describió por primera vez un caso en una revista de psicología alemana en 1783. Jedediah Buxton, un hombre que no sabía leer ni escribir, era capaz de realizar cálculos inverosímiles: con solo caminar las tierras de su natal Elmton, midió con exactitud su superficie en «acres, perchas y pulgadas cuadradas»; asimismo, podía retener números de hasta cuarenta cifras en su cabeza. Para todo lo demás, era considerado un discapacitado mental (me abstengo de utilizar el término peyorativo de la época...).

Pero el caso más famoso, por supuesto, es el de Kim Peek, que llegó a memorizar seis mil libros, incluyendo directorios telefónicos y enciclopedias, y mapas de ciudades, y que podía calcular el día de la semana en que caería una fecha unos mil años después. Pese a estas habilidades insólitas, poseía un coeficiente intelectual muy por debajo de la media y su discapacidad psicomotriz le impedía siquiera abotonarse la camisa.[3] Aunque siempre tuvo problemas para desenvolverse en sociedad, la fama que siguió a la película tuvo un impacto positivo en su vida. Según su padre, desarrolló autoconfianza y nuevas habilidades para

hablar con desconocidos. Viajó a través de Estados Unidos y Canadá para participar en conferencias y creó conciencia sobre las personas con discapacidad y sobre cómo pueden integrarse en la sociedad. Hasta su muerte en 2009, siempre estuvo dispuesto a participar en investigaciones científicas sobre su condición y a conversar con quien se lo pidiera.

En la actualidad, hay muchos otros casos de savants conocidos, como Leslie Lemke, quien, sin tener estudios musicales, puede interpretar cualquier canción tras escucharla una sola vez, sin importar el género ni la dificultad. O Derek Amato, quien, tras golpearse la cabeza en el fondo de una piscina, se convirtió en pianista profesional sin ninguna experiencia previa. U Orlando Serrell, que, después de un traumatismo, desarrolló habilidades aritméticas excepcionales y recuerda con exactitud el tiempo atmosférico de cualquier día desde su accidente. Stephen Wiltshire es un joven autista que no aprendió a hablar hasta los nueve años, pero que es capaz de dibujar con exactitud el mapa de una ciudad después de verla una sola vez (en YouTube puede encontrarse un vídeo en el que dibuja la ciudad de Tokio en un panel de diez metros después de un paseo corto en helicóptero). Daniel Tammet, un autista altamente funcional, debe recordarse constantemente que no hay que entrometerse en el espacio personal de los demás, que hay que mirar a los ojos y que las lágrimas recorriendo las mejillas representan tristeza; a pesar de esto, habla once idiomas (aprendió islandés en solo una semana), puede recitar hasta 22.514 decimales del número pi y percibe los números como formas geométricas que le permiten realizar cálculos complejos.

La peculiaridad del síndrome savant sugiere un trastorno funcional o estructural del cerebro, aunque los estudios de neuroimagen son escasos y no han arrojado pruebas concluyentes. En el caso de Peek, por ejemplo, se identificó una agenesia del cuerpo calloso y de la comisura anterior. Es decir, Peek carecía de las estructuras que conectan ambos hemisferios. Esto ha lle-

vado a pensar que el síndrome savant es resultado de un procesamiento distinto de la información.

Normalmente, el cerebro procesa la información de manera holística, con ambos hemisferios, lo que permite crear vínculos y abstracciones complejas. Algunos postulan que los savants carecen de dicho procesamiento holístico, cosa que les posibilita focalizar toda su capacidad de atención en una sola actividad (memoria, dibujo o cálculos matemáticos) y obviar el panorama general. Esto podría explicar los casos de savant adquirido en los que una lesión cerebral, ya sea por un trauma, un evento cerebrovascular o una demencia, altera el procesamiento de la información y lo delimita a ciertas áreas. No es raro, por ejemplo, que después de una lesión en uno de los hemisferios se exhiban nuevas habilidades, aunque sin llegar al extremo de un savant.

Mediante experimentos, es posible simular una lesión en uno de los hemisferios sin causar daño permanente. Allan Snyder, un neurocientífico australiano, utilizó la estimulación magnética transcraneal (EMT) para enviar pulsos electromagnéticos a un área específica —la corteza frontotemporal izquierda— e inhibirla temporalmente en sujetos «normales». Comparó sus habilidades numéricas antes y después y encontró que mejoraron en la gran mayoría de los participantes a los que se les aplicó la descarga.[4] Sin embargo, otros investigadores han fallado en replicar estos resultados.

El síndrome savant se manifiesta en distintos grados. Los savants prodigiosos, como las personas aquí descritas, son tan inusuales que se piensa que en la actualidad hay menos de cien casos.[5] La habilidad desarrollada más común es la musical, seguida de la memoria, el cálculo matemático y el arte, aunque poco más de la mitad de estos individuos presenta más de una habilidad. Un aspecto singular es que la mayoría de ellos experimenta sinestesias, una condición que permite tener una sensación en una modalidad diferente (véase el capítulo 3), lo que facilitaría el manejo de grandes números o notas musicales.

Aunque se han registrado casos de síndromes adquiridos, sobre todo después de un traumatismo cerebral, el de savant es principalmente un trastorno del neurodesarrollo, similar al autismo. De hecho, se estima, por ejemplo, que una de cada diez personas autistas posee habilidades típicas de este síndrome. Del mismo modo, hasta un 50 por ciento de las personas con síndrome savant presenta además un trastorno del espectro autista.[6] Por esta razón, este síndrome fue clasificado como parte del espectro autista durante mucho tiempo, aunque hoy en día se consideran entidades distintas que comparten ciertos mecanismos. También se han observado habilidades propias del savant en trastornos genéticos como el síndrome de Smith-Magenis, el de Prader-Willi y el de Williams, por lo que no se descarta un factor genético.

Islas de desinformación: el autismo y las vacunas

La historia de individuos autistas con síndrome savant, como Kim Peek, dispararon las investigaciones sobre el autismo a finales de los años noventa. Uno de los episodios más infames de la ciencia está ligado a la búsqueda de su causa.

La prestigiosa revista médica *The Lancet* publicó en 1998 un artículo de Andrew Wakefield en el que asociaba el autismo y la colitis con la vacuna MMR (sarampión, paperas y rubeola).[7] Pese a que ningún otro estudio pudo replicar los resultados, el artículo generó desconfianza hacia las vacunas, los médicos y las farmacéuticas. Padres y madres de todo el mundo se negaron a vacunar a sus hijos, lo que elevó el riesgo de una infección viral que se creía controlada y puso en peligro la vida de miles de niños en el mundo.

Una ardua investigación, que se prolongó durante más de diez años, destapó un fraude sin precedentes. Wakefield no solo violó normas éticas al realizar estudios invasivos en niños sin los

consentimientos adecuados, sino que manipuló y falsificó los datos para obtener una relación causal inexistente. Además, su estudio fue financiado por abogados que llevaban la demanda de unos padres contra una farmacéutica productora de vacunas.[8] Se estima que Wakefield obtuvo más de cuarenta y tres millones de dólares anuales vendiendo kits diagnósticos para el síndrome que él se había inventado.

The Lancet se retractó —parcialmente en 2004 y del todo en 2010— y ofreció disculpas públicas. Aunque Wakefield perdió su licencia para ejercer como médico en el Reino Unido, todavía hoy defiende sus conclusiones y se ha convertido en una de las principales voces antivacunas.[9] No solo es en gran parte responsable del repunte de enfermedades virales prevenibles, sino que contribuyó al negacionismo que tantas vidas se cobró durante la pandemia del SARS-CoV-2.[10] Este caso es un buen recordatorio de que la notoriedad de una condición no siempre facilita su investigación.

Como en todos los trastornos del neurodesarrollo, la interacción entre factores genéticos y ambientales parece subyacer en el de espectro autista. Los estudios neuropatológicos han revelado cambios en la arquitectura del cerebro, particularmente en el cerebelo, el sistema límbico, el lóbulo frontal y el lóbulo temporal (área del lenguaje).[11] Estos cambios podrían alterar los mecanismos de autopercepción, además de funciones ejecutivas como la planificación, la flexibilidad, la memoria de trabajo y el autocontrol. Ya que los individuos con autismo tienen dificultades para procesar información afectiva y empatizar, se ha sugerido una disfunción de los sistemas cognitivos que generan la teoría de la mente, la capacidad de inferir estados mentales —como pensamientos, deseos e intenciones— en otra persona para interpretar y predecir su conducta.[12]

En el imaginario colectivo, gracias a películas como *Rain Man* o personajes como Sheldon, de *The Big Bang Theory*, predomina la imagen del genio autista incapaz de crear vínculos

sociales. Aunque esto es cierto en un pequeño porcentaje de las personas con autismo, se trata de una condición tan variada que ha venido a denominarse espectro. Se caracteriza por problemas para integrarse en la sociedad, intereses limitados y comportamientos repetitivos.[13] Las deficiencias en la integración social pueden presentarse como dificultades para iniciar o mantener cualquier tipo de interacción, reconocer o expresar emociones y procesar o apreciar los pensamientos de otros. Estos síntomas son visibles desde una edad muy temprana, alrededor de los tres años, y afectan por lo menos al 16 por ciento de la población infantil del mundo.

Con una capacidad para procesar la información distinta, el mundo puede ser un lugar impredecible y desconcertante para alguien que se encuentra en el espectro autista. Por esta razón, establecer una rutina, como repetir las mismas tareas, vestir con los mismos colores o comer los mismos alimentos puede disminuir la ansiedad y otorgar cierto sentido de control. A menudo, y sin ánimo de generar estereotipos, estos niños pueden, por ejemplo, pasar horas observando trenes en búsqueda de un orden y unos patrones (*trainspotting*).

Más que la actividad desempeñada, es la intensidad con que se fija la atención lo que caracteriza a esta condición. Los intereses de quienes padecen esta condición suelen ser limitados hasta el punto de sentirse incómodos fuera de ellos. Este tipo de comportamientos, cuando no son incapacitantes, pueden facilitar —como en el síndrome savant— la actividad artística o científica, en especial, aquellos patrones de comportamiento que son recurrentes y controlados y que pueden cristalizar en algún tipo de identidad o de rutina. En un mundo moldeado para individuos neurotípicos, sin embargo, son necesarias estrategias de «enmascaramiento» para poder integrarse —con mayor o menor éxito— en la sociedad, lo que muchas veces impide que desplieguen sus intereses con plena libertad.

Repetir, repetir, repetir: el *pop art*

En su libro *El gen egoísta* (1976), el biólogo británico Richard Dawkins acuñó un término que se ha afianzado en la cultura actual: meme. Según Dawkins, todos los procesos evolutivos dependen de la capacidad de copiar, seleccionar y retener información. A través de la selección natural, los replicadores de información más eficientes, o sea los genes, sobreviven a los menos eficientes y se consolidan en el acervo genético. Los mismos mecanismos, dice Dawkins, rigen la evolución cultural mediante replicadores conocidos como memes. Al igual que los genes, sus propiedades determinan la probabilidad de ser copiados y de pasar de persona a persona por medio de la repetición. Con el auge del internet y las redes sociales, estas unidades culturales —de ideas, comportamientos o estilos— se propagan en forma de imágenes o vídeos a una velocidad insólita, por lo que no es ninguna coincidencia que llamemos «viralización» a este patrón de propagación. Como nunca, somos testigos en tiempo real de la dispersión de una idea y de sus consecuencias.

Desde la segunda mitad del siglo XX, el reconocimiento artístico está ligado a la viralización y reproducción de un contenido. Ya sea a través de un me gusta, de un corazón o de su transmisión juzgamos la calidad de una obra —y su valor de mercado— en función de su popularidad. El arte, como cualquier otra profesión, está supeditada a su cotización. En las décadas de 1950 y 1960, principalmente en Estados Unidos y Gran Bretaña, un nuevo movimiento artístico supo ligar la cultura popular con la comercialización: el *pop art*. Como la mayoría de los movimientos, surgió primero como una escisión del arte convencional que se enseñaba en las academias y que estaba muy alejado de la vida diaria. Incorporó los medios masivos de entretenimiento que saturaban los sentidos con publicidad, películas de Hollywood, programas de televisión, música e historietas. Según Richard Hamilton, uno de los primeros exponentes,

el *pop art* debía ser «popular, transitorio, desechable, de bajo costo, de producción masiva, juvenil, ingenioso, sexy, sensacionalista, glamuroso y, más importante, un gran negocio».[14]

Una de las figuras principales del *pop art*, y que desarrolló toda una iconografía del consumismo y redefinió el concepto de fama, fue Andy Warhol. Hijo de inmigrantes eslovacos, nació en 1928 en Pittsburgh, Estados Unidos, donde vivió una infancia de relativa carencia y salud frágil. Después de una infección de las vías respiratorias, probablemente fiebre escarlata, desarrolló una enfermedad del sistema nervioso —la corea de Sydenham o baile de San Vito— caracterizada por un movimiento incontrolado de las extremidades que lo tuvo en cama durante varias semanas escuchando la radio y coleccionando fotografías de estrellas de cine. Desde pequeño, Warhol mostró síntomas de ansiedad social y tuvo problemas para relacionarse con otros niños.

En 1949, después de graduarse en Diseño Pictórico en el Colegio de Bellas Artes, se mudó a Nueva York para trabajar como ilustrador en una revista de moda y publicidad. Su estilo particular para dibujar zapatos, además de su técnica *blotted-line*, o «línea borrosa», que le permitía repetir una imagen y crear variaciones infinitas sobre ella, atrajo la atención de Alexander Iolas, un galerista que le organizó su primera exhibición en la Hugo Gallery de Nueva York en 1952. A principios de 1960 fundó su propio estudio y en 1962 la revista *Time* dio a conocer una pintura del que sería su trabajo más icónico: *Latas de sopa Campbell*. Compuesta por treinta y dos lienzos, la obra retrata cada una de las variedades y sabores de la sopa Campbell. Se trata de una crítica a la producción masiva y a la cultura del consumo, o tal vez solo era su marca de sopa preferida.[15]

Ese mismo año, Warhol exhibió una serie de ocho retratos de la artista estadounidense Marilyn Monroe, seguida de otra de Elvis Presley al año siguiente. Trasladó su estudio a la calle Cuarenta y Siete Este y lo renombró como La Fábrica, un lugar donde, durante las siguientes dos décadas, convergerían artistas,

músicos y celebridades en fiestas estrafalarias. Además de ser el centro de reunión de la clase alta neoyorquina, La Fábrica funcionó como una línea de montaje en la que varias personas estaban involucradas en la producción de obras, de la misma manera que las grandes corporaciones fabrican bienes en masa.

Pese a su carácter tímido y reservado, Warhol se convirtió en una de las personas más célebres de Estados Unidos en los años sesenta y setenta. Hizo incursiones en la televisión, el cine y la fotografía y resurgió en 1980 como amigo y mecenas de jóvenes artistas de la talla de Jean-Michel Basquiat, Julian Schnabel y David Salle. Envuelto siempre en glamour y centrado en el culto a su personalidad, Warhol vio en el negocio del arte una cualidad artística en sí misma. «Ser bueno en el negocio es uno de los tipos de arte más fascinantes. Hacer dinero es arte, y trabajar es arte, y los buenos negocios son el mejor arte», llegó a decir en una entrevista.[16] En 1987, después de una cirugía de la vesícula biliar, murió de manera inesperada con cincuenta y ocho años.

Andy Warhol y el *pop art* extrapolaron a la cultura popular muchas de las nociones artísticas de las vanguardias. Marcel Duchamp, a través de los *ready-mades*, evidenció la ambigüedad del concepto de arte. Planteó que este debía «servir a la mente», en vez de conformarse con complacer a la retina (llamándolo despectivamente «arte retinal»).[17] Mediante la repetición y la multiplicación, el *pop art* colocó el foco de atención en el concepto más que en la obra. La idea era algo más grande que el lienzo, y la representación, más importante que lo representado.

El carácter reservado de Warhol y su gusto por la repetición ha llevado a muchos a especular que se encontraba dentro del espectro autista.[18] Ian Stewart, un músico británico con autismo y cofundador de The Rolling Stones —y que a petición del mánager lo relegaron de integrante del grupo a director de gira por no encajar con la imagen de la banda—, fue de los primeros en presentar este argumento después de identificarse con un ensayo de Warhol. En su libro, *Mi filosofía de A a B y de B*

a A (1977), Warhol describe que debe comprar siempre el mismo tipo y la misma marca de ropa interior, asegurándose constantemente de que las propiedades de la tela no hayan cambiado. Como persona —griego *prósopon*, que significa 'máscara'— pública, entendió su rol sobre el escenario. Su imagen mediática fue tallada cuidadosamente por él mismo: «Lo que eres no es lo que cuenta, sino lo que ellos creen que eres», dice en un documental.[19] Mientras tanto, en el ámbito privado, le costaba relacionarse con otras personas, era un hombre reservado, de voz quebradiza, evitaba el contacto visual, tenía comportamientos infantiles y muchas veces carecía de empatía. Obsesionado con sus proyectos, los más cercanos a él recalcaban su imposibilidad de interesarse por temas que no le atañeran. Durante toda su vida adulta, almorzó la misma marca de sopa, coleccionó obsesivamente objetos cotidianos, utilizó las mismas fragancias y se refugió en las rutinas. La repetición, el comportamiento inflexible y los intereses limitados son, como ya hemos dicho, condiciones fundamentales en el diagnóstico del autismo, y Warhol hizo de ellos el emblema de su arte. Los mismos rasgos que lo excluyeron en su infancia fueron los pilares de su obra.

Con una autoconsciencia sombría y apabullante, Warhol ironiza: «No falta nada. Todo está ahí. La mirada sin afecto. La gracia difractada, la rareza chic, el asombro pasivo, el glamour arraigado en la desesperación, la indiferencia autoadmirada, la otredad perfeccionada, el aura vagamente siniestra... no falta nada. Soy todo lo que mi álbum de recortes dice que soy. Si quieres saber todo sobre Andy Warhol, solo tienes que mirar la superficie de mis cuadros y películas y a mí. Ahí estoy. No hay nada detrás».[20] Más que enmascarar su comportamiento, tuvo la brillantez y valentía de explotarlo. Incapaz de encajar en el mundo, diseñó el suyo propio. Somos nosotros, inmersos en la cultura de masas, los que vivimos en su universo.

Navegando el archipiélago: el espectro autista y el arte

No debe suponerse que Andy Warhol o cualquier individuo en el espectro autista padece una enfermedad mental. Los trastornos del neurodesarrollo, que incluyen condiciones como el trastorno del espectro autista y el trastorno por déficit de atención e hiperactividad, son variaciones del comportamiento. Si bien es cierto que representan un factor de riesgo para padecer una enfermedad mental (alrededor del 70 por ciento de los individuos a los que se diagnostica con los trastornos antes mencionados presentan un desorden psiquiátrico concomitante), son términos reservados a aquellos cuya función neurocognitiva está fuera del rango normal según su edad y se asocian a un impedimento significativo.[21] Aunque son condiciones potencialmente alienantes e incapacitantes, esto depende en gran medida del contexto social.

En 1997, la activista y socióloga australiana, Judy Singer, acuñó en su tesis de licenciatura un término que hoy es el estandarte de las políticas de identidad: neurodiversidad.[22] Madre de una hija con autismo y autista ella también, se posicionó en contra del modelo social que asume como patológica cualquier divergencia cognitiva. Su perspectiva rechaza nociones como cerebros «normales» o «sanos» y critica que los trastornos del neurodesarrollo se clasifiquen como trastornos mentales, especialmente porque estos rasgos pueden ser ventajosos en ciertas situaciones. Esto devino en nuevos términos como neurodivergente y neurotípico, que sirven para describir subconjuntos de la población delimitados por las normas sociales vigentes.[23]

En la práctica clínica, sin embargo, las etiquetas diagnósticas, es decir, los nombres de diferentes trastornos psicológicos o psiquiátricos, facilitan la comunicación y el entendimiento. Tanto el *Manual diagnóstico y estadístico de los trastornos mentales* (DSM-5) como la *Clasificación internacional de enfermedades* (CIE-11) con-

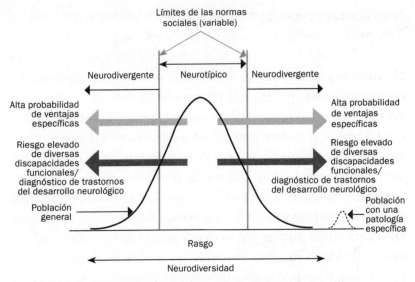

Relación entre las funciones neurocognitivas y los términos de neurodiversidad, neurotípico y neurodivergente. Se asume que las funciones neurocognitivas tienen una distribución normal en la población y que las convenciones sociales se centran en la norma, mayor riesgo de incapacidad.

cuerdan en que los rasgos de la personalidad no pueden clasificarse como normales o patológicos. El diagnóstico se produce entonces cuando estos rasgos, que están fuera de los límites de la variación normal, causan un impedimento. Por lo tanto, los individuos con rasgos extremos pero funcionalmente capacitados no entran en el diagnóstico. La finalidad de este y la terapia no es cambiar la «normalidad» de una persona, sino otorgarle las herramientas para adaptarse a un ambiente donde las normas sociales le son desfavorables. Aunque, para activistas como Singer, las intervenciones deberían darse en el marco cultural, es decir, debería crearse una sociedad más inclusiva: «Si la biodiversidad es esencial para la estabilidad del ecosistema, ¿por qué no puede ser la neurodiversidad esencial para la estabilidad cultural?».[24]

Birdman (2014), entre sus muchas lecturas, más que especular sobre la sociedad del espectáculo, trata sobre nuestro anhelo

de validación. Jake (Zach Galifianakis), el asistente personal de Riggan Thomson, le reclama cuando está a punto de tirar la toalla y cancelar la obra. «Esto se trata de ser respetado y validado, ¿no? Eso es lo que me dijiste. Así es como me involucraste en esta mierda». En otra escena emblemática de la película, Riggan discute con su hija Sam sobre la importancia de la obra: «Esta es mi última oportunidad de hacer un trabajo que signifique algo de verdad». A lo que ella responde: «¿Que signifique algo para quién? [...] A nadie le importa más que a ti. Seamos sinceros, papá, no lo haces por amor al arte. Lo haces porque quieres sentirte importante de nuevo. Bueno, pues ¿sabes qué? Hay un mundo entero ahí fuera donde la gente pelea por ser importante cada día y tú actúas como si no existiera».

El mundo, visto desde nuestros ojos, está poblado de personajes que entran y salen de nuestra vida. Algunos, como Andy Warhol o Riggan Thomson, se empeñan con ferocidad en ser reconocidos como los personajes principales y, en ocasiones, lo logran. Otros, los pocos que se quedan, nos acompañan como personajes secundarios hasta el punto final, si tenemos suerte, o hasta que acabe el capítulo. Los terciarios, los que intervienen circunstancialmente y parecen adornar la trama, son la inmensa mayoría y pocas veces reparamos en ellos. En cada uno, sin embargo, habita un protagonista con una historia que contar. No hace falta ser un savant para prestarle oído; existen tantos mundos como mentes, y para todos hay un lugar.

8

Artistas marginados

Martín Ramírez, las enfermedades mentales y el mito del genio atormentado

> *Y en mi locura he hallado libertad y seguridad;*
> *la libertad de la soledad y la seguridad*
> *de no ser comprendido.*
>
> Gibrán Khalil Gibrán

Locura y genialidad

El 29 de noviembre de 1935 es ingresado en el hospital de San Luis de los Franceses un oficinista portugués con el hígado desecho. Décadas de alcoholismo han culminado en una cirrosis hepática, y el que una vez fue aspirante a escritor pide sus gafas y escribe por última vez sobre un papel: «No sé lo que traerá mañana». Fernando Pessoa, con cuarenta y siete años, muere a la mañana siguiente. Como casi todas las muertes, no hace eco más allá de unas pocas calles.

Cuando sus amigos entran en su minúscula buhardilla, encuentran un viejo baúl que contiene cientos de papeles: cartas, diarios, poemarios, libros inconclusos y reflexiones. De ese baúl insondable surgió una de las carreras literarias más prolíficas y monumentales de todos los tiempos. Por su diversidad, uno pue-

de llegar a pensar que las obras no son producto de uno sino de varios escritores, especialmente porque la mayoría de los textos aparecen firmados por un pseudónimo o, como Pessoa prefería llamarlo, heterónimo. Decenas y decenas de libros escritos por poetas ficticios. Aunque sus biografías son apócrifas, no lo son sus voces ni sus pensamientos. Cada uno de sus más de setenta heterónimos conocidos posee una consciencia propia donde la realidad se vuelve indistinguible de la ficción. Aunado al hecho de que Pessoa nunca intentó publicar en vida, su trabajo no distingue la línea entre la genialidad y la locura. En uno de esos papeles desperdigados se lee: «La locura, lejos de ser una anormalidad, es la condición normal del ser humano. Cuando no se tiene conciencia de la locura y ella no es grande, se es un hombre normal. Cuando no se tiene conciencia de ella y ella es grande, se es un loco. Tener conciencia de ella, si ella es grande, es ser un genio».

La figura del genio atormentado forma parte del imaginario colectivo desde los albores de la civilización. En la antigua Grecia, Aristóteles escribió que «ninguna mente grandiosa ha existido sin un punto de locura»[1] y, desde entonces, la lista solo ha ido en aumento: Vincent van Gogh, Robert Schumann, Ludwig van Beethoven, Sylvia Plath, Virginia Woolf, Anne Sexton, Ernest Hemingway, Amadeo Modigliani, Alexander Grothendieck y muchos otros. Incluso las mentes más lógicas han sucumbido a la sinrazón. Cuando le preguntaron al genio matemático John Nash, ganador del Premio Nobel y esquizofrénico, por qué creía que los alienígenas lo habían elegido para salvar el mundo, él contestó: «Porque las ideas sobrenaturales me llegan de la misma manera que las soluciones matemáticas, me las tengo que tomar en serio».[2]

En su libro revelador, *Un verdor terrible*, Benjamín Labatut hace cuenta de las mentes espléndidas y atormentadas que moldearon nuestro entendimiento del mundo durante el siglo XX. Personajes que, al intentar descifrar los mecanismos que componen la realidad, fueron presa de su propio delirio metafísico: la ilusión de creer que podemos comprenderla.

Uno de ellos, Werner Heisenberg, decide, con tan solo veintitrés años, recluirse en una isla en el mar del Norte hasta dar con una teoría que explique la naciente física cuántica. En el minúsculo archipiélago de Heligoland se da a la tarea de comprender el aún más minúsculo mundo subatómico. Rodeado de acantilados, bajo una lluvia y neblina constantes, se encierra en una cabaña para descifrar las leyes de lo que no puede verse. Sin imágenes, conceptos o modelos, se empeña en derivar ecuaciones de un puñado de datos que esconden lo que sucede dentro de un átomo.

A los pocos días una terrible fiebre lo asedia, combinada con una fuerte alergia, y pronto un resfriado amenaza con convertirse en neumonía. Durante los días siguientes, se arrastra de la cama al escritorio, no come ni bebe y recita por las noches textos de Goethe, su autor favorito, a través de la voz de Suleika y con gotas de sudor perlándole la frente: «¿Dónde está el color que puede ceñir el cielo? / La niebla gris me deja ciego; / por más que miro menos veo». La casera, frau Rosenthal, encuentra a Heisenberg en el suelo en un estado entre el sopor y el delirio, balbuceando frases sobre oscilaciones y matrices, órbitas armónicas y líneas espectrales. Finalmente, pierde el conocimiento y se embarca en un sueño que bien podría ser la continuación de sus alucinaciones. Al despertar tras ser atendido por un médico que ha traído la casera, su cabeza está extrañamente despejada. Heisenberg corre al escritorio y mira estupefacto su cuaderno de notas: en él se encuentran todas las matrices, todos los cálculos matemáticos que modelan el mundo subatómico. Ha logrado ver el interior de los átomos.[3]

Arte marginal: creando desde espacios invisibles

Del latín, se ha preservado una palabra que no es extraño escuchar tanto en los pasillos de un hospital como en un poema

romántico: delirio. Su origen está ligado a la agricultura, pues proviene del prefijo *de-* ('alejamiento') y *lira* ('surco'), «salirse del surco del arado». Alguien que delira se encuentra fuera del surco, o sea, desvaría. Conceptualmente, la etimología se asemeja a la de otras palabras que implican una disociación de la realidad. Paranoia, por ejemplo, deviene del griego *para* ('al margen') y *nous* ('mente'), «alguien al margen de la razón».[4]

La idea romántica del artista marginal ha saturado nuestra imaginación. A veces, como en el caso de Heisenberg, se trata de un exilio autoimpuesto, una necesidad de aislamiento. En otras ocasiones, más bien en la mayoría, es producto de una alienación social, el precio de no ser comprendido, hasta tal punto que parece que el rechazo inicial es un requisito para la genialidad. Incluso ha florecido el mercado de genios incomprendidos, el de los adelantados a su tiempo cuya muerte en el anonimato representa la mejor estrategia de marketing para sus agentes. Por ello es importante diferenciar entre el ostracismo que deriva de condiciones materiales, como la falta de apoyo o de reconocimiento de la obra, y el que deriva de condiciones psicosociales, por la imposibilidad de integrarse como individuo en la comunidad.

En la década de 1940, el artista francés Jean Dubuffet acuñó el término *art brut* para describir al arte creado fuera de los límites de la cultura oficial, en concreto, el concebido por aquellos que se encontraban fuera la escena artística establecida. Para Dubufett, «aquellos trabajos creados desde la soledad y desde impulsos creativos auténticos y puros —donde las preocupaciones de competición, ovación o promoción social no interfieren— son, por estas mismas razones, más preciados que las producciones de los profesionales».[5] Desde su perspectiva, el arte convencional o académico se había convertido en un juego de máscaras y fachadas, completamente inaccesible para la gente común, y el verdadero arte se encontraba fuera de los márgenes. El *art brut*, el arte verdadero, solo podía ocurrir en lugares aislados de la

cultura hegemónica, es decir, en los pabellones psiquiátricos o entre ermitaños o espiritistas.

Un libro publicado dos décadas antes por el psiquiatra Hans Prinzhorn, *El arte de los enfermos mentales*, había supuesto una revelación para Dubuffet. Considerado un catalizador en el campo del arte psiquiátrico, fue quizá el primer texto en analizar las obras de los enfermos mentales no solo desde la psicología, sino desde la estética. En él, presenta el trabajo de diez pacientes esquizofrénicos del hospital de Heidelberg a los que el autor describe como auténticos maestros. Inspirado por este libro, Dubuffet se embarcó en la tarea de rastrear artistas en manicomios y cárceles. Consideraba a las instituciones psiquiátricas espacios de aislamiento psicológicos y culturales, sin entender que también son entidades sociales donde los individuos están atravesados por sus propias condiciones materiales, por lo que su definición de arte puro no ha estado exenta de crítica.[6]

En este contexto, un profesor de Arte y Psicología de la Universidad de Sacramento, Tarmo Pasto, conoció en 1948 a Martín Ramírez, un paciente psiquiátrico recién trasladado al Hospital Estatal de Dewitt desde el Hospital Estatal de Stockton, donde había sido ingresado en 1931.

Martín Ramírez, que nació en 1895 en una ranchería de Jalisco, creció en un ambiente campesino en un periodo de grandes cambios e inestabilidad política en México. Con solo quince años, vio la Revolución mexicana desenvolverse frente a sus ojos. Diferentes ejércitos marcharon levantando vivas y polvaredas por las tierras que él mismo cultivaba. No es de sorprender que la figura del jinete revolucionario impregnara muchas de sus obras.

En 1918, contrajo matrimonio y partió hacia Tototlán, donde compró a crédito veinte hectáreas de tierra para sembrar y una casa de adobe y teja en la que vivió con su esposa y sus tres hijas. En 1925, migró a Estados Unidos con la esperanza de pagar la deuda adquirida por la compra de esa tierra. Trabajó como

peón y enviaba dinero periódicamente a su hermano para que se hiciera cargo de la tierra y de su familia. En enero de 1927, cuando planeaba su regreso a México, estalló en Jalisco la guerra Cristera, una rebelión armada contra el Gobierno mexicano, que buscaba limitar el poder del clero. Al grito de «¡Viva Cristo Rey!», milicias de religiosos católicos, la mayoría campesinos e incitados por los obispos, tomaron armas en un conflicto que se prolongó durante tres años y costó la vida a más de doscientas cincuenta mil personas.

Durante la guerra, el Gobierno mexicano forzó a miles de familias a abandonar los campos y concentrarse en las poblaciones más grandes con el fin de aislar a los insurrectos. Las iglesias fueron saqueadas y los símbolos religiosos, destruidos. El hermano de Ramírez fue acusado de colaborar con los cristeros, por lo que le arrebataron todas sus tierras y sus animales. Y la esposa, María Santa Ana, fue obligada a unirse al ejército federal. En esas condiciones, Martín Ramírez decidió no regresar a México, y le pidió a su hermano que cuidara de sus hijos.

La situación solo empeoró con la Gran Depresión de 1929. Ramírez, igual que miles de migrantes, se quedó sin empleo, ya que las leyes prohibían contratar a personas con apariencia de mexicanos con el fin de salvaguardar los pocos puestos para los estadounidenses. En 1931, Ramírez, agitado y confundido, es detenido por la policía y posteriormente enviado al Hospital Estatal de Stockton para enfermos mentales. Tras varios meses en observación y sin la presencia de un intérprete, se le diagnosticó esquizofrenia catatónica. Por supuesto, las limitaciones lingüísticas, la barrera cultural y su condición como migrante mexicano tiñeron el diagnóstico de controversias. Ramírez sufría una grave crisis emocional y estaba sumido, tal vez, en una tremenda depresión que lo afectó psicológicamente. Después de un intento exitoso de fuga, regresó a los pocos días por voluntad propia al hospital, donde al menos recibía comida y tenía un techo bajo el que dormir.

Cuando lo trasladaron al Hospital Estatal de Dewitt, comenzó a dibujar de manera compulsiva, en parte porque este hospital facilitaba, aunque mínimamente, sus expresiones creativas, pues recibía clases de cerámica una vez a la semana y algunos materiales para colorear. Se levantaba por las noches a recoger los restos de papel de los cubos de basura del pabellón. Con una especie de pegamento que fabricaba utilizando pan y avena mezclados con saliva e incluso flemas, pegaba los restos de periódicos, hojas de revistas, vasos aplanados y sobres hasta formar una superficie en la que poder dibujar. Con el carboncillo de la punta de los fósforos, trazaba las primeras líneas. Después, mezclaba betún, lápices de cera, acuarelas e incluso jugo de frutas para crear una especie de tinte que utilizaba como pintura. Tarmo Pasto, psicólogo y también artista, se quedó fascinado por las obras de Ramírez y, además de proporcionarle mejores materiales, se dedicó a promocionar su trabajo.

Gail Northe, una voluntaria de la Cruz Roja que también le suministraba material, fue clave para introducirlo en el mundo del arte de San Francisco. A través de distintas conexiones, y gracias al carácter inquietante de su obra, Martín Ramírez logró, en 1952, tener su primera exposición individual. Después de su muerte en 1963 a los sesenta y nueve años, a causa de un edema pulmonar, sus más de quinientos dibujos continuaron exhibiéndose, principalmente en centros culturales universitarios de Estados Unidos. Gracias a Tarmo Pasto, su obra se mostró por primera vez en México en 1971 como parte de una exposición titulada «Arte y psicopatología» ligada al V Congreso Mundial de Psiquiatría, que tuvo lugar en la ciudad de México ese año. Sin embargo, el reconocimiento internacional llegaría en la década siguiente, cuando el arte marginal se transformó en un valor de mercado.

El término «arte *outsider*», acuñado en 1972 por Roger Cardinal para introducir el concepto de *art brut* en los círculos anglosajones, cobró relevancia conforme fueron surgiendo en Estados Unidos movimientos para reivindicar el arte producido

fuera de las academias y que incluía los trabajos de cualquier individuo históricamente alienado, como los nativos norteamericanos, los afroamericanos, los chicanos y los inmigrantes. En este contexto, el arte de Martín Ramírez representaba la exclusión psicosocial por su condición tanto de enfermo mental como de migrante.

Paradójicamente, estas mismas condiciones dificultan hoy la clasificación y aceptación de su obra. La comunidad mexicana no lo considera del todo mexicano; para la comunidad mexicano-estadounidense o chichana nunca fue alguien integrado a esa cultura y se le niega su pertenencia. Si a esto le sumamos su diagnóstico de esquizofrenia, son pocos los artistas dispuestos a compartir un espacio de exhibición con su obra. Sin embargo, son estas mismas etiquetas con las que se le presenta alrededor del mundo, desde el museo MoMA de Nueva York hasta el Reina Sofía en Madrid.

El contenido de su obra tampoco facilita la tarea. Su temática es tan personal que catalogarla resulta imposible. Es cierto que la cultura ranchera permea su obra, pero no al modo nacionalista del muralismo mexicano, sino desde la experiencia propia. Vemos iglesias, campanarios, jinetes y madonas, reminiscencias de su vida en el campo. También animales típicos de los Altos de Jalisco, como conejos, tejones y venados caminan en la estepa policromática de sus dibujos.

Su obra no se limita a las memorias del país perdido. Existe en su trabajo la tensión palpable de un hombre abandonado en un cruce de caminos. Soledad, incertidumbre y aislamiento traspasan los pedazos de cartón donde monta su realidad. La intersección entre migración, marginalidad y reclusión es un tema recurrente. También el contraste entre las cuatro paredes del centro psiquiátrico y el mundo que se desdobla detrás de los ventanales.

Martín Ramírez logra crear mapas trasnacionales de dos culturas que se cruzan pero que nunca se tocan, conectadas por trenes que entran y salen de túneles inagotables, por grandes carreteras

que se desvanecen en la frontera.[7] En sus dibujos se distingue el ferrocarril sobre las vías de un regreso aplazado.

Pese a varios intentos, el Gobierno de Estados Unidos no pudo deportar a Martín Ramírez, ya que su familia no contaba con dinero para cubrir los gastos. Durante los treinta y dos años de internamiento, entre los dos centros psiquiátricos, solo recibió una visita. Su sobrino, que trabajaba en una granja en California, lo visitó veintisiete años después de que Ramírez dejara México. Su tío le confirmó su deseo de permanecer en el hospital, en el México de sus dibujos. Su cuerpo fue sepultado en un cementerio de Sacramento, en Estados Unidos.

ENFERMEDAD MENTAL Y CREATIVIDAD

Martín Ramírez es una muestra excepcional de impulso creativo aun en las circunstancias más adversas. Atravesado por experiencias de marginalidad, desplazamiento cultural y reclusión, resulta difícil delimitar hasta qué punto su creatividad artística es una expresión sintomática de su realidad o de su enfermedad mental. La respuesta debe encontrarse en el punto medio, sobre todo si consideramos que el diagnóstico de su enfermedad aún hoy es un tema de debate.

Como en muchos artistas, su biografía teje sombras sobre su obra y contribuye al mito y a las ventas, pero dificulta el análisis crítico. Se puede argumentar que obra y vida son inseparables, pero incluso la vida corre el riesgo de ser absorbida por la ficción, y más cuando se trata de enfermedades mentales, cuyo magnetismo radica en el poco entendimiento que tenemos de ellas.

El ejemplo por antonomasia es el de Vincent van Gogh, cuya vida en perpetuo ostracismo culminó con varios colapsos mentales, internamientos en sanatorios y hasta un posible suicidio. Tan amplia como su paleta de colores, la lista de las enfermedades que se le atribuyen abarca la epilepsia, la esquizofrenia, la

intoxicación por pintura, la porfiria, la enfermedad de Ménière y hasta el consumo de drogas. Utilizando criterios modernos y extrapolando la información extraída de sus cartas, la hipótesis actual indica que Van Gogh padecía un trastorno bipolar esquizoafectivo con síntomas maniacos y depresivos.[8] Este trastorno se caracteriza por cambios extremos en el estado de ánimo, que van desde la euforia hasta la extrema tristeza. Los episodios maniacos se distinguen por exceso de autoestima rayano en la megalomanía, disminución de las horas de sueño, habla desenfrenada (logorrea), déficit de atención, periodos de trabajo excesivo y hedonismo. Por otro lado, los episodios depresivos conllevan tristeza, incapacidad de experimentar placer (anhedonia), desinterés (abulia), trastornos del sueño, aletargamiento, fatiga e incluso ideación suicida.

La biografía de Van Gogh está plagada de periodos cíclicos de estos síntomas. Durante su vida, experimentó tanto episodios de ansiedad, depresión severa, remordimiento e insomnio como de gran ímpetu, proliferación de ideas y trabajo compulsivo (en diez años produjo novecientas pinturas y mil cien dibujos, es decir, entre uno y dos trabajos por día). Fumador empedernido, adicto a la absenta y presuntamente consumidor de pintura, Van Gogh tenía un grave problema con el abuso de estas sustancias, también característico del trastorno bipolar. Este trastorno, además, suele presentar una fuerte predisposición genética, por lo que no sorprende que muchos de sus familiares padecieran enfermedades mentales, como su hermano Theo, que sufría de episodios depresivos, su hermana Wilhelmina, que vivió en un asilo psiquiátrico durante treinta años, o su hermano Cornelius, que se suicidó.

Otros trabajos apuntan, sin embargo, a que Van Gogh tenía más bien un problema de personalidad, más concretamente de rasgos límite.[9] Sea cual sea el diagnóstico preciso, es innegable que sus problemas de salud mental no han hecho más que engrandecer su mito.

Vincent van Gogh, *En la puerta de la eternidad* (1890).

Casos como el de Martín Ramírez o Vincent van Gogh, en los que una disfunción de los procesos mentales parece inherente al hecho artístico, abren interrogantes sobre la relación entre las enfermedades mentales y la creatividad.

Desde mediados del siglo XX, la psiquiatría se ha encargado de utilizar el arte para revelar procesos mentales y viceversa. Aunque siempre se ha especulado sobre una correlación entre locura y creatividad, el vínculo entre ambas ha sido más bien fluctuante a lo largo de la historia. En la época antigua, la locura era vista como un atributo o un castigo impuesto por los dioses. Durante la Edad Media, en la cual se retomaron muchos conceptos hipocráticos que fueron desarrollados posteriormente por Galeno, se relacionaba con un desequilibrio de los humores. Según las creencias de entonces, un exceso de sangre derivaba en una persona alegre, enérgica y vigorosa; un exceso

de flema conducía a un pensamiento reflexivo y tranquilo; aquellos con exceso de bilis amarilla poseían una naturaleza colérica, agresiva y ambiciosa; y los melancólicos tenían un exceso de bilis negra, la enfermedad de los poetas.

No fue hasta el siglo XIX que Philippe Pinel, precursor de la psiquiatría moderna, clasificaría las enfermedades mentales. De talante humanista, fue de los primeros médicos en abolir el uso de cadenas en los sanatorios alegando que las enfermedades mentales podían ser comprendidas y consecuentemente tratadas. Fue también el primero en diferenciar desórdenes orgánicos como el delirio de enfermedades mentales como la depresión, una idea que, para bien o para mal, ha prevalecido hasta nuestros tiempos. Gracias a los avances en neurociencia, está cada vez más claro que las enfermedades psiquiátricas tienen un componente orgánico importante. Genética, neurotransmisores, redes neuronales y factores ambientales juegan un rol fundamental en el desarrollo de las psicopatologías. Por esta razón, diferenciar entre trastornos mentales (conjunto de síntomas distintivos sin causa orgánica aparente) y enfermedades mentales (proceso patológico con causa orgánica) resulta cada vez más arcaico.

El primer problema que surge al vincular la creatividad con las enfermedades mentales es que estas son muy variadas. El término «locura» es insuficiente para englobar la vasta gama de psicopatologías, y muchas veces se utiliza de forma indistinta. Un episodio psicótico, durante el cual el individuo pierde contacto con la realidad, puede ser producto tanto de una depresión severa como de la esquizofrenia.

En segundo lugar, tenemos que determinar qué es exactamente la creatividad. Si la definimos como la capacidad de generar una idea novedosa y original, es indudable que condiciones como la esquizofrenia o el trastorno por déficit de atención e hiperactividad (TDAH) —que se caracterizan por un desbordamiento de nuevas ideas— podrían ser beneficiosas en el pro-

ceso creativo. Sin embargo, una idea original no es suficiente para asegurar el éxito. Debe, además, poseer alguna utilidad o ser adaptada a su entorno. Alguien incapaz de focalizar su atención y desarrollar un pensamiento difícilmente logrará algo con él.

Entendiendo esto, existen evidencias empíricas de que factores psicológicos subyacentes a los trastornos psiquiátricos están vinculados a una mayor creatividad,[10] sobre todo en individuos sanos con antecedentes familiares de enfermedades mentales. Parientes no afectados de personas con trastorno bipolar resultan ser más creativos y están sobrerrepresentados en profesiones relacionadas (pintores, escritores, científicos, músicos). Lo mismo ocurre con los familiares de personas con esquizofrenia. Ciertos genes que median la producción de dopamina podrían vincular la creatividad con enfermedades mentales como las recién mencionadas. Si consideramos el rol de este neurotransmisor en la exploración cognitiva, estrechamente relacionado con el sistema de recompensa, un cambio en sus niveles puede potenciar la búsqueda de estímulos novedosos, esencial para generar nuevas ideas.[11]

Ciertas manifestaciones de enfermedades mentales y de otras condiciones neurológicas guardan también similitudes con muchos procesos artísticos. La hipergrafía, por ejemplo, es una condición por la que una persona es invadida por un deseo incontrolable, y por ende patológico, de escribir o dibujar. Este síntoma se asocia a enfermedades como la epilepsia temporal, la degeneración frontotemporal, el trastorno bipolar y la esquizofrenia. Comúnmente, se acompaña de otros trastornos del comportamiento, como la hiperreligiosidad, la sexualidad atípica, los pensamientos no lineales y las respuestas emocionales intensas, que, en conjunto, conforman el síndrome de Geschwind. Estas mismas características las compartían Fiódor Dostoievski y Vincent van Gogh, quienes, como hemos visto, padecían epilepsia temporal y trastorno bipolar, respectivamente. Sin embargo, el

impulso por escribir o dibujar es intrusivo y en la mayoría de los casos incapacitante.

Otros estudios indican que los individuos creativos corren más riesgo que la población general de padecer trastornos del estado de ánimo, de abusar de sustancias y, finalmente, de presentar TDAH. Estos individuos podrían compartir procesos neurocognitivos con algunas enfermedades mentales, como estados desinhibidos de la conciencia, búsqueda de lo novedoso o hiperconectividad neuronal. Según algunos autores, una persona creativa ocupa cierto espacio en el continuo entre la normalidad y ciertos trastornos de la personalidad.

Es importante recalcar que no existe una relación directa entre la creatividad y la enfermedad mental.[12] Expresar una psicopatología no aumenta la posibilidad de ejercer una profesión creativa y afirmar lo contrario mitifica la figura del genio atormentado e idealiza las enfermedades mentales. Esto no dista mucho de otorgarle a estas un valor místico o sobrenatural, de creer que la epilepsia es un castigo de los dioses o que la cólera proviene de un desequilibrio de nuestros humores. Estas concepciones falsas conllevan a la alienación y al sufrimiento de los individuos con enfermedades psiquiátricas. Al contrario que la genialidad, las enfermedades mentales son un fenómeno relativamente común. Los trastornos del estado de ánimo, como varias formas de bipolaridad o los trastornos depresivos, afectan hasta al 10 por ciento de la población, es decir, a varios cientos de millones de personas. La cifra es la misma para trastornos de ansiedad, trastornos de la personalidad, espectro autista e incluso esquizofrenia.[13] Por otro lado, la vasta mayoría de las personas creativas no padecen una enfermedad mental.

¿De dónde viene, entonces, esta correlación histórica entre enfermedad mental y genialidad? Tal vez la respuesta se esconda en otro fenómeno mental: la heurística de disponibilidad, un mecanismo psicológico por el que la mente simplifica temas complejos para tomar decisiones; una especie de atajo mental

que optimiza el tiempo y el esfuerzo para llegar a una resolución. Juicios sobre la probabilidad o la frecuencia de ciertos eventos se basan en los recuerdos que tenemos de ellos. Esto implica que cuanto más reciente sea un evento en la memoria de un individuo, más probable le resultará; cuanta más información haya disponible, más convincente e incluso evidente le parecerá.[14] Por esta razón, el hecho de que se registren más muertes al año por objetos que caen desde los aviones que por ataques de tiburón parece contraintuitivo, pero, simplemente, unos no tienen la misma relevancia mediática que los otros.[15] Así, si pensamos en algún genio artístico o científico, primero nos vendrán a la mente los nombres de aquellos cuyas vidas trágicas hayan contribuido a su fama. De pronto, creeremos que genialidad es sinónimo de tragedia y pasaremos por alto el nombre de todos aquellos genios cuyas vidas más cotidianas no ocuparon las portadas.

Como sociedad, es fundamental reconocer la importancia de las enfermedades mentales en vez de generar tabús a su alrededor. En la medida en que se normalice hablar de las psicopatologías como de cualquier otra enfermedad, los individuos afectados serán mejor comprendidos y contarán con apoyo para sus tratamientos. Parece inevitable calificar de locura todo aquello que no entendemos. No ha sido la razón de estas personas la que ha fallado, sino la nuestra.

Borges, hablando sobre su ceguera, aseguraba que «todo hombre debe pensar que cuanto le ocurre es un instrumento; todas las cosas le han sido dadas para un fin y esto tiene que ser más fuerte en el caso de un artista. Todo lo que le pasa, incluso las humillaciones, los bochornos, las desventuras, todo eso le ha sido dado como arcilla, como material para su arte; tiene que aprovecharlo».[16] La genialidad de artistas como Martín Ramírez, Dostoievski, Van Gogh y todos los aquí presentados radica en que, a pesar de sus condiciones físicas, mentales y materiales, fueron capaces de trascender a través de su obra.

9

Cerebro en llamas

Virginia Woolf, Sylvia Plath, Anne Sexton y el comportamiento suicida

> No hay más que un problema filosófico verdaderamente serio: el suicidio.
>
> ALBERT CAMUS

> La pasión por destruir también es una pasión creativa.
>
> MIJAÍL BAKUNIN

VIDAS PARALELAS Y EL MITO DE SÍSIFO

Un sombrero y un bastón yacen huérfanos sobre un banco frente al río Ouse. Es abril de 1941 y los bombardeos que caen sobre Gran Bretaña no alcanzan a calentar las aguas. Una leve marea acaricia un abrigo de piel en la profundidad del río. Los bolsillos son como dos anclas hechas de piedra y pasarán un par de semanas hasta que la policía encuentre los restos del naufragio. A tan solo un kilómetro, en una casa de madera del siglo XVI en la villa de Rodmell, Leonard Woolf —quien tuvo que abandonar Londres cuando una bomba pulverizó su casa— salpica con sus

lágrimas la carta que le ha dejado su esposa, la escritora Virginia Woolf: «Querido. Creo que voy a enloquecer de nuevo. Siento que no podemos atravesar otro de esos tiempos horribles. Y esta vez no me recuperaré. Comienzo a escuchar voces y no puedo concentrarme. Así que voy a hacer lo que creo que es mejor...».[1]

Veintidós años después, en una casa aledaña a la Chalcot Square de un Londres reconstruido, un plato de pan con mantequilla y dos jarros de leche esperan a que dos niños se despierten. Los paños mojados que sellan la puerta por fuera impiden que el sonido del timbre y el olor a gas se filtren dentro de la habitación. Dos albañiles fuerzan la cerradura de la puerta principal y encuentran a la escritora estadounidense Sylvia Plath, de tan solo treinta años, tirada en la cocina. La mitad de su cabeza descansa dentro del horno con la llave del gas abierta y una nota se enreda entre sus dedos: «Por favor, llamen al doctor».[2]

Una década más tarde, dentro de un garaje en el pueblo de Weston, Massachusetts, medio vaso de vodka reverbera al ritmo de un motor encendido. El olor a hidrocarburo impregna las paredes y en el suelo un rojo cereza tiñe de falsa vitalidad el cuerpo inerte de Anne Sexton, también poeta.

Virginia Woolf, Sylvia Plath y Anne Sexton tienen en común ser las más grandes escritoras en lengua inglesa del siglo XX y haber decidido la hora de su muerte. Su influencia, que abarca mucho más que las letras, se extiende hacia el terreno de los movimientos sociales, particularmente en temas de género, sexualidad y empoderamiento. Sus obras, que retratan la lucha de las mujeres en un sistema patriarcal, se convirtieron en un estandarte del movimiento feminista de la segunda mitad del siglo XX y se mantienen hasta la fecha como modelos de reivindicación y emancipación de la mujer. Sin embargo, el aura trágica que envuelve tanto sus vidas como sus muertes nubla la apreciación de sus textos. Es difícil leerlos sin un impulso detectivesco, tratando de desenterrar de entre las líneas algún aviso, alguna pista que esclarezca sus motivos, como si releyéndolas pudiéramos evitar

el desenlace. ¿Fue el suicidio la puerta de escape de la desdicha, un último acto de resistencia o una respuesta psicobiológica? ¿Podemos llegar a comprenderlo o serán ciertos los versos del poema de Sexton «Querer morirse»?

> *Incluso entonces no tengo nada contra la vida* [...]
> *Pero los suicidas tienen un idioma especial.*
> *Como los carpinteros, quieren saber* qué herramientas.
> *Nunca preguntan* por qué construir.³

En 1942, un año después de que Woolf se adentrara en el río Ouse con los bolsillos del abrigo llenos de piedras, Albert Camus publicó *El mito de Sísifo* —uno de los ensayos filosóficos más importantes del siglo pasado—, donde plantea el dilema existencial de nuestro tiempo: buscar sentido en un universo carente de él.

Sísifo, un astuto personaje de la mitología griega, es castigado por los dioses después de engañar a la muerte en dos ocasiones. En la primera, somete y encadena a Tánatos —la personificación de la muerte sin violencia—, por lo que durante mucho tiempo nadie fallece en la tierra. Consciente de que los dioses no perdonarán su agravio, Sísifo exhorta a su esposa Mérope a no ofrecer sacrificio alguno cuando él muera. Cuando Ares —el hijo de Zeus y dios de la guerra— libera a Tánatos, se lleva consigo a Sísifo al inframundo. Una vez allí, este le dice a Hades que su esposa no ha dispuesto las ofrendas correspondientes y le pide regresar al mundo superior para castigarla. Hades accede, pero Sísifo nunca regresa. Muchos años después, cuando Sísifo muere —anciano y de forma natural—, Zeus le impone un castigo ejemplar. Lo condena a empujar una roca enorme por una ladera inclinada durante toda la eternidad. Al alcanzar la cima, la piedra rueda indefectiblemente colina abajo y Sísifo debe bajar a por ella y comenzar de nuevo el ascenso. Sísifo, el héroe absurdo por antonomasia, es consciente de la inutilidad

de su tarea. Condenado a la eterna repetición, su existencia se limita a calcar el presente. Para Camus, Sísifo no es distinto al hombre posmoderno, que se repite en lo cotidiano hasta que llegue la muerte. Según Camus,

> construimos nuestra vida sobre la esperanza del mañana, sin embargo, el mañana nos acerca a la muerte y es el enemigo final; la gente vive su vida como si no fuera consciente de la certeza de la muerte. Una vez despojado de su romanticismo común, el mundo es un lugar extraño, ajeno e inhumano; el verdadero conocimiento es imposible y la racionalidad y la ciencia no pueden explicar el mundo: sus historias acaban finalmente en abstracciones sin sentido, en metáforas. Esta es la condición absurda y desde el momento en que se reconoce el absurdo, se convierte en una pasión, la más desgarradora de todas.[4]

El despropósito de una vida absurda sería suficiente para considerar el suicidio. Si no hay un sentido, ni infra ni supramundo, ¿qué diferencia hay entre hoy y dentro de cien años?

Según la Organización Mundial de la Salud (OMS), más de setecientas mil personas se suicidan cada año, y las cifras van en aumento. Aunque los datos varían según el país, se estima que, anualmente, el suicidio es responsable de entre diez y quince muertes por cada cien mil personas. Trazando analogías, quince de las personas que llenan un domingo el estadio Azteca se suicidarán este año. Adolescentes y adultos jóvenes (entre quince y veintinueve años) suponen el 8,5 por ciento de los fallecimientos, lo que convierte al suicidio en la segunda causa de muerte más común entre este grupo de población en todo el mundo.

Se estima que el 90 por ciento de las víctimas de suicidio tiene al menos un desorden mental. Más del 50 por ciento de los suicidios los llevan a cabo personas con depresión mayor o desorden bipolar; y hasta el 30 por ciento de las que sufren depresión resistente al tratamiento intentan suicidarse al menos una

vez en la vida. Otros riesgos contemplados son: esquizofrenia, estrés postraumático, anorexia, desorden del sueño, personalidad antisocial, trastorno límite de personalidad o abuso de sustancias. Por otro lado, solo el 5 por ciento de los pacientes psiquiátricos cometen suicidio.[5] A la luz de la psiquiatría moderna, por ejemplo, se ha postulado que Virginia Woolf padecía un trastorno bipolar, una enfermedad mental, como ya hemos comentado, con cambios abruptos del estado de ánimo —que van de la depresión a la manía— y que se relaciona con la historia psiquiátrica de su familia y con los abusos que sufrió durante su infancia.[6]

A grandes rasgos, el comportamiento suicida se considera como una respuesta maladaptativa al estrés. El modelo de diátesis-estrés, la predisposición orgánica a contraer una enfermedad, asume que distintos estresores vulneran la estabilidad neurobiológica y psicológica e incitan a este comportamiento. Una situación crónica o aguda de estrés, como la privación de necesidades, el aislamiento social, la adversidad familiar, el abuso sexual, los problemas escolares, laborales o financieros, así como una experiencia de pérdida o duelo, puede incrementar la incidencia.[7]

Woolf, que creció en el seno de una familia inglesa privilegiada y liberal, sufrió abuso sexual por parte de su medio hermano, Gerald Duckworth, cuando ella tenía apenas cinco o seis años. En su adolescencia, otro de sus medio hermanos, George Duckworth, también abusó de ella. Como resultado, Woolf mostró, desde muy temprano, síntomas de trauma infantil, como distanciamiento emocional y represión sexual, condición que trasladó a muchos de sus personajes. Su hermana Vanessa Stephen, que también sufrió abusos por parte de George, se lo contó al doctor Savage, el médico de la familia, quien lo excusó diciendo que solo «la estaba confortando por la enfermedad fatal de su padre».[8] Los abusos continuaron hasta que Virginia Woolf pudo dejar la casa familiar, con veintitrés años. Cuatro meses antes de internarse en las aguas del río Ouse, escribió un ensayo auto-

biográfico titulado *Bosquejo del pasado*, que no se publicó hasta la muerte de su esposo, donde relata estas experiencias:

> Frente a la puerta del comedor había una losa para colocar los platos. Una vez, cuando yo era muy pequeña, Gerald Duckworth me subió a ella y, mientras estaba allí sentada, empezó a explorar mi cuerpo. Recuerdo la sensación de su mano por debajo de mi ropa, bajando firme y constantemente. Recuerdo cómo esperaba que se detuviera; cómo me ponía rígida y me retorcía cuando su mano se acercaba a mis partes íntimas. Pero no se detuvo. Recuerdo que me molestaba, que me desagradaba... ¿cuál es la palabra para describir un sentimiento tan mudo y contradictorio? Debió de ser fuerte, porque aún lo recuerdo.[9]

A lo largo de su vida, Woolf experimentaría una sucesión de traumas que derivarían en varios colapsos mentales. El primero, con tan solo trece años, lo desencadenó la muerte de su madre; seguido por el fallecimiento de su media hermana Stella dos años más tarde. En 1904, con veintidós años y tras la muerte de su padre, Woolf saltó desde la ventana de su casa familiar en Londres. No sufrió heridas mayores, pero fue internada por un breve periodo de tiempo.[10] Sería el primero de una larga serie de intentos de suicidio.

En línea paralela, la infancia de Plath también estuvo marcada por la pérdida. Su padre, un inmigrante alemán de talante autoritario y profesor de Biología en la Universidad de Boston, murió cuando ella tenía tan solo nueve años. Su madre, viuda y con un modesto trabajo como maestra de escuela, no dejó de reprocharle los sacrificios que tenía que hacer para que ella y su hermano menor salieran adelante.

De puertas hacia fuera, su vida parecía encaminada al éxito. Publicó su primer poema a los ocho años y llenó la casa de premios y reconocimientos. Pero con veinte años, tras un rechazo en un curso de escritura de la Universidad de Harvard y por

sobrecarga de trabajo, Plath ingirió alrededor de cuarenta pastillas para dormir y se escondió en el sótano de la casa. Cuando la encontraron, dos días después, yacía en coma oculta detrás de unas cajas. Fue trasladada a un hospital cercano, donde salvó la vida de milagro.

Pese a lidiar continuamente con periodos de inestabilidad emocional, fue la alumna más destacada del Smith College y obtuvo una beca Fulbright para estudiar en Cambridge. Allí, en una fiesta, conoció a Ted Hughes, un poeta en ascenso con una reputación eclipsante. Unos meses más tarde se casaría con él, concretamente el 16 de junio de 1956, o sea, el Bloomsday, evento que se celebra para conmemorar el día en que transcurre la novela *Ulises* de James Joyce. El matrimonio fue, en cierta medida, un reflejo de la disonancia afectiva que mantuvo con su padre, una relación de amor-odio en la cual el abuso emocional estaba enmascarado por la admiración que sentía hacia él.

Plath renunció a su puesto como profesora de Literatura y a la vida universitaria. Lo que prometía ser una gran carrera en las letras se transformó, en menos de un año, en una vida como ama de casa. La pareja tuvo dos hijos y, siete meses después de que Plath sufriera un aborto espontáneo, Hughes comenzó un amorío con Assia Wevill. En 1962, el matrimonio se separó y Plath se mudó junto con sus dos hijos a un apartamento cercano a Chalcot Square.

En lo que a producción literaria se refiere, sería su año más prolífico, tanto en cantidad como en contenido. Escribió textos furiosos y desgarradores que solo el invierno, el más frío de los últimos cien años, pudo aplacar. Fue durante ese arrebato creativo, meses antes de su suicidio, que Plath escribió «Papi», uno de los poemas cumbre de su obra. En él expresa cómo la sombra de su padre se extendió a cada rincón de su vida y su deseo de darle muerte. Un espejo que, más allá de cualquier teoría freudiana, visibiliza las heridas de la opresión patriarcal:

Tú ya no, tú ya no
me sirves, zapato negro
en el que viví treinta años
como un pie, mísera y blancuzca
casi sin atreverme ni a chistar ni a mistar.

Plath consuma el parricidio —al menos con su pluma— para liberarse del hombre que la engendró, del hombre con el que se casó y de los hombres que han hecho de la mujer una nota al pie de la historia:

Papi, tenía que matarte pero
moriste antes de que me diera tiempo. [...]

Hay una estaca clavada en tu grueso y negro corazón,
pues la gente de la aldea jamás te quiso.
Por eso bailan ahora, y patean sobre ti. [...]
Papi, papi, cabrón, al fin te remate.[11]

Plath no llegó a ver la primavera de 1963 y muy pocos obituarios anunciaron su muerte. Sería su obra póstuma la verdadera anunciante de su partida. «Papi» y los demás poemas que escribió durante los últimos meses de su vida fueron recopilados por Ted Hughes, que adquirió los derechos de su obra, y publicados en el poemario *Ariel*. Pese a que Hughes se encargó de reunir su obra durante los años siguientes, destruyó el último volumen de los diarios de Plath para protegerse.

Los periódicos del momento no la reconocieron, pero otra escritora estadounidense, Anne Sexton, escribió un poema a los pocos días que supera cualquier necrología. Se habían conocido en 1959, en un seminario de poesía en la Universidad de Boston, y habían entablado una amistad tan profunda como su rivalidad,[12] tanto que Sexton, en ese entonces la poeta más sobresaliente del grupo, nunca le perdonó a Plath morirse primero:

¡Ladrona!...
¿cómo te arrastraste dentro,

te arrastraste sola
hasta meterte en la muerte que yo ansiaba tanto y desde hace tanto,

la muerte que dijimos que ambas habíamos superado,
la que llevábamos sobre nuestros escuálidos pechos [...]

Y solo digo
con los brazos extendidos hacia ese lugar de piedra,
¿qué es tu muerte
salvo una antigua pertenencia,

un topo que se cayó
de uno de tus poemas?[13]

Sexton nació en 1928 en una familia de clase media de Boston. Al contrario que Woolf y Plath, comenzó su carrera literaria relativamente tarde. Se casó con solo diecinueve años y no pudo completar sus estudios universitarios. Sufrió su primer episodio depresivo en 1954, con veintiséis años, y después de un segundo episodio severo, al poco tiempo de nacer su segunda hija, decidió tratarse con el psiquiatra Martin Orne, quien le recomendó escribir como parte de la terapia.

Sin educación formal previa, asistió a los talleres de poesía impartidos por John Holmes. Aunque sus cualidades como poeta fueron muy pronto reconocidas, su baja autoestima y sus constantes colapsos nerviosos le impidieron publicar muchos de sus manuscritos. Celebrada como una poeta confesional, su obra explora temas —en ese entonces escandalosos— como la sexualidad femenina, la violencia doméstica y la enfermedad mental. En su poesía denuncia la opresión sistemática de las mujeres y la compara con la caza de brujas, con las que no teme identificarse

porque «una mujer así es una incomprendida [...] / Una mujer así no teme la muerte».[14]

Al igual que Woolf, sufrió abusos de pequeña por parte de un viejo amigo de la familia y fue diagnosticada con depresión maniaca, hoy denominada trastorno bipolar. En 1974, después de separarse de su esposo y perder la custodia de su tercera hija, se encerró en el garaje con un vaso lleno de vodka y encendió el coche. Murió intoxicada por el dióxido de carbono.[15] Por voluntad propia, su poemario *El horrible remar hacia Dios* no se publicó hasta después de su muerte:

> *... pero habrá una puerta*
> *y yo la abriré*
> *y me desharé de la rata que llevo dentro,*
> *esa rata pestilente que roe y roe.*
> *Dios la tomará con las dos manos*
> *y la abrazará.* [...]
>
> *Esta es mi historia y así te la he contado,*
> *si es dulce, si no es dulce,*
> *llévala a otro sitio y deja que una parte regrese a mí.*
> *Esta historia termina conmigo aún remando.*[16]

LOS RASTROS DE LA HOGUERA: MARCADORES BIOLÓGICOS DE LA DEPRESIÓN

En la práctica clínica, existen diversas escalas para evaluar el riesgo de suicidio en una persona. Dichas escalas son, sin embargo, insuficientes para predecir si alguien buscará suicidarse. Hasta hoy, el predictor más confiable es un intento previo.

Las tres escritoras pretendieron acabar con sus vidas en múltiples ocasiones. En el caso de Woolf, por ejemplo, hay por lo menos dos intentos anteriores de suicidio documentados.[17] Días

antes de sumergirse en el río, Leonard vio entrar a Virginia Woolf empapada en casa. Ella lo tranquilizó diciendo que se había caído en una zanja con agua durante el paseo, y luego se encerró en el baño. Sexton, por su parte, buscó quitarse la vida por lo menos diez veces. Para Plath, cada intento de suicidio desprendía un aura ritualista, como una ceremonia de iniciación o, más bien, de renovación:

> *He vuelto a hacerlo.*
> *Un año de cada diez*
> *lo consigo: devenir*
> *en esta suerte de milagro andante* [...]
> *Tan solo tengo treinta años.*
> *Y siete ocasiones, como el gato, para morir.*
> *Esta es La Tercera.* [...]
> *La primera vez que ocurrió, solo tenía diez años.*
> *Y no lo hice adrede.*
> *La segunda sí, estaba decidida*
> *a llegar hasta el final, a no regresar jamás.*

Aquel fue su último ritual de renacimiento, pues el siguiente intento de suicidio —ese mismo año— resultó fatal:

> *Morir*
> *es un arte, como todo.*
> *Yo lo hago extraordinariamente bien.* [...]
> *Lo mío, supongo, es como un llamado.*[18]

Para encontrar marcadores más precisos, es indispensable comprender los mecanismos neurobiológicos que llevan a la depresión y al suicidio. La hipótesis más aceptada, desde hace más de sesenta años, es la de un desequilibrio bioquímico en el cerebro. Las monoaminas, que incluyen neurotransmisores como la serotonina, la norepinefrina y la dopamina, son las moléculas

que utilizan las neuronas para comunicarse entre sí. Teniendo en cuenta que los niveles bajos de estos neurotransmisores se asocian con la depresión, la terapia farmacológica se enfoca en elevarlos.

Los primeros fármacos antidepresivos salieron al mercado a finales de los años cincuenta y, desde entonces, se han desarrollado diversos tipos, como los inhibidores selectivos de la recaptación de serotonina (ISRS), los inhibidores de la recaptación de serotonina y norepinefrina (IRSN), los antidepresivos tricíclicos o los inhibidores de la monoaminoxidasa (IMAO), entre otros. Todos actúan de manera distinta en la bioquímica del cerebro pero comparten la intención de restablecer su equilibrio.

A pesar de que estos fármacos representan un avance gigantesco en la salud mental, están muy lejos de resolver la causa primaria de la depresión y más aún de prevenir los suicidios. Esto ha llevado a algunos investigadores a pensar que el desequilibrio de los neurotransmisores puede ser más bien la consecuencia de un problema más profundo. Una observación que, por evidente, fue menospreciada durante décadas, pero que ha cambiado nuestro entendimiento: las personas que padecen una enfermedad mental son más propensas a deprimirse.

Podría argüirse que cualquiera que se sepa enfermo, en especial si se trata de una enfermedad crónica, sentirá tristeza ante el panorama de su vida. Sin embargo, el cambio de paradigma no proviene de un hecho tan obvio, sino de su interpretación. Cuando enfermamos, entramos en un estado de letargia y melancolía que poco tiene que ver con el efecto psicológico de saber que no estamos bien. Se trata de una respuesta fisiológica mediada por los mecanismos de inflamación. Desde un punto de vista evolutivo, este comportamiento asegura el reposo y el tiempo de recuperación.[19] Un estado crónico de inflamación, orquestado por el sistema inmune, podría alterar los circuitos neuronales y causar depresión.

Hasta el 50 por ciento de las personas con una enfermedad autoinmune, como la artritis reumatoide, la diabetes mellitus

tipo 1 o el lupus, presentan síntomas de depresión.[20] Estas enfermedades están causadas por una reacción del cuerpo que consiste en que el sistema inmune produce células de defensa que reconocen componentes propios como extraños. Esto produce una respuesta inflamatoria generalizada que puede desgastar las articulaciones (artritis reumatoide), las células productoras de insulina en el páncreas (diabetes mellitus tipo 1) u otros tejidos como la piel, los pulmones o los riñones (lupus eritematoso). La teoría de la neuroinflamación propone que los efectos inflamatorios de estas enfermedades, más que sus síntomas o su impacto psicológico, son los causantes de la depresión.

¿Qué papel juega entonces el sistema inmunitario en personas en apariencia sanas que sufren de depresión? Cuando se reconoce un agente potencialmente peligroso, como un virus o una bacteria, el cuerpo produce una respuesta para defenderse. Primero, de manera local, mediada por células de defensa como los macrófagos, que atacan de manera directa mientras dan aviso al resto del sistema inmunitario. Cuando los macrófagos son expuestos a un estímulo inflamatorio, que puede ser cualquier estresor, incluyendo un trauma psicológico, secretan moléculas —como las citocinas, el factor de necrosis tumoral (TNF) y las interleucinas (IL-1, IL-6, IL-12)— que se difunden a través del torrente sanguíneo y desencadenan una respuesta inmune generalizada. Esto estimula la producción de hormonas y otras moléculas, como la proteína C reactiva (PCR), que en la práctica clínica sirven como marcadores de inflamación.[21] Así, una respuesta crónica o desproporcionada puede alterar el funcionamiento de varios órganos, incluyendo el cerebro.

Un estudio llevado a cabo entre 1992 y 2014 mostró niveles más altos de citocinas y PCR en la sangre de personas con depresión que en individuos sanos.[22] Por otro lado, las condiciones materiales de cada persona influyen en el sistema inmune y, por consiguiente, en su estado inflamatorio. Un estudio epidemiológico llevado a cabo en Nueva Zelanda siguió el desarrollo

de 1.037 niños en la ciudad de Dunedin, donde la incidencia de inflamación, depresión y obesidad era el doble en los adultos que habían sufrido pobreza, aislamiento o abuso siendo niños.[23] Más que una relación lineal entre estrés, inflamación y depresión, se trata de un círculo vicioso. Cuanto mayor sea la exposición al estrés en edades tempranas, como el abuso infantil o el abandono, mayor será la tendencia natural del cuerpo a producir una respuesta inflamatoria ante cualquier estresor en etapas adultas. La inflamación puede causar cambios en la bioquímica del cerebro y generar depresión, mientras que su diagnóstico —sumado a sus implicaciones sociales— puede provocar más estrés en el futuro y así *ad infinitum*. Bajo este precepto, se entiende que vidas como las de Woolf, Plath y Sexton resuenen en muchos aspectos.

Las moléculas derivadas de este proceso pueden servir de marcadores biológicos para evaluar la depresión y el riesgo de suicidio. Además, las mismas proteínas que sirven como mensajeros de la inflamación activan el eje que modula nuestra respuesta al estrés. Los niveles de cortisol son altos en la saliva y en la sangre de las personas que han tenido un intento de suicidio previo. Además, el estímulo inflamatorio activa la vía metabólica de la quinurenina y conduce a la disminución de serotonina y melatonina. Niveles bajos de la primera se asocian a la agresión, la impulsividad y la depresión; y de la segunda, a los trastornos del sueño. Una disminución del metabolito de la serotonina en el líquido cefalorraquídeo, la sustancia que fluye dentro y alrededor del cerebro y de la médula espinal, se correlaciona con la letalidad del intento de suicidio y puede predecir intentos futuros, así como su probabilidad de éxito. Esta vía metabólica aumenta también la producción de glutamato, un neurotransmisor que, en exceso, resulta tóxico para el sistema nervioso central y disminuye los niveles del factor neurotrófico derivado del cerebro (BDNF), lo cual limita la reorganización de las conexiones neuronales (neuroplasticidad) y causa déficits cognitivos. Otros marcadores inflamatorios que se encuentran elevados en individuos con

depresión son las interleucinas y diversas enzimas inflamatorias como la proteína C reactiva (PCR). La teoría de la neuroinflamación, tanto en lo que respecta al comportamiento suicida como a la depresión, se ve respaldada por investigaciones realizadas con fármacos antinflamatorios no esteroideos (AINES) como ibuprofeno, naproxeno, celecoxib o aspirina. Un estudio con AINES en pacientes con depresión mayor aumentó la eficacia del tratamiento con antidepresivos.[24]

Macroscópicamente, hay también cambios observables en el cerebro.[25] La corteza frontal y prefrontal juega un papel esencial en el comportamiento suicida al estar involucrada en la cognición, la toma de decisiones, la estimación de riesgos y la supresión de los impulsos. Personas con intentos de suicidio previos muestran patrones de activación alterados en estas áreas. Y la corteza cingulada anterior, responsable de la autopercepción negativa y del procesamiento de estímulos emocionales, se ve también alterada en estudios de imagen por resonancia magnética funcional (fMRI).

La centella y sus cenizas: el papel de los genes

El consenso científico relaciona el comportamiento suicida con la combinación de factores genéticos, psicológicos y ambientales. Estudios con gemelos le atribuyen entre un 30 y un 55 por ciento de heredabilidad. Otros estudios hablan de variantes poligénicas, así como de *loci* específicos (lugares puntuales) en genes que regulan el ciclo circadiano y el metabolismo de ciertos aminoácidos. En la historia familiar de las tres escritoras surgen patrones que las enlazan, parientes cercanos que padecieron alguna enfermedad mental o que también se quitaron la vida.

En el caso de Woolf, por ejemplo, las enfermedades mentales permean tanto su historia familiar como su propia vida. Su abuelo paterno, James Stephen, fue institucionalizado después

de recorrer Cambridge desnudo y murió en un asilo. De su madre, Julia Stephen, heredaría no solo su activismo social y su gusto por la escritura, sino también su melancolía. Su padre, Leslie Stephen, crítico literario y también activista, fue diagnosticado con neurastenia (*neuro*, 'nervio', *asthenes*, 'debilidad'), un trastorno muy popular entre finales del siglo XIX y principios del XX que consiste en una fatiga inexplicable después de realizar un esfuerzo físico o mental. En retrospectiva, su padre padecía de ciclotimia, una forma leve de trastorno bipolar. Su hermana, Vanessa Bell, se sumergió en una depresión profunda después de perder un hijo durante el embarazo. Su media hermana, Laura Makepeace Stephen, pasó la mayor parte de su vida en el Priory Hospital Southgate de Londres por un brote psicótico. Su primo, el también escritor James Kenneth Stephen, desarrolló un trastorno maniaco de agresividad por el que tuvo que ser internado hasta el final de sus días.

Por su parte, las dos hermanas de Sexton sufrieron depresión y, como ella, se quitaron la vida.

Nicholas Hughes, el hijo de Sylvia Plath y Ted Hughes, se colgó en su casa en Alaska en el 2009. Tenía tan solo un año cuando su madre lo acostó en su cama y selló las puertas de la habitación antes de bajar a la cocina y quitarse la vida. Él no supo de las circunstancias de la muerte de su madre hasta que fue un adolescente.[26] Casi como una premonición, Plath le dedicó uno de sus últimos poemas, «Nick y el candelabro», donde la única herencia para el hijo es su dolor:

> *Oh, amor, ¿cómo has llegado hasta aquí?*
> *Oh, embrión,*
> *recuerdas, incluso en el sueño*
> *tu posición cruzada.*
> *En ti, rubí*
> *el dolor*
> *al que despiertas no te pertenece.*[27]

Un estudio genético de más de 130.000 personas con depresión comparado con el de 330.000 individuos sin ella encontró por lo menos 44 genes que se asocian a esta enfermedad.[28] La mayoría controlan el desarrollo del sistema nervioso central, los mecanismos de neuroplasticidad y los sistemas de neurotransmisores. Sin embargo, muchos de estos genes dirigen también el sistema inmunitario. Uno de los más significativos es el de la olfactomedina 4, que media la respuesta inflamatoria del intestino. Aunque puede ser beneficioso para combatir bacterias estomacales y evitar úlceras, los individuos con una mutación en este gen son más propensos a sufrir depresión.[29]

Este tipo de estudios, además de respaldar la teoría de la neuroinflamación, abren nuevas puertas en el entendimiento de las enfermedades mentales. Después de revisar la secuencia genómica de más de 37.000 pacientes con esquizofrenia, se encontraron 320 genes que elevaban el riesgo de padecerla. El más relevante fue el complementario 4 (C4), que produce proteínas inflamatorias. Más que un gen único, es la interacción entre distintas variantes de genes lo que determina el riesgo de padecer una enfermedad mental. Hasta ahora, el riesgo acumulativo sigue siendo modesto, por lo que deben de existir muchos otros factores que desconocemos y que podrían jugar un papel importante en otras enfermedades neurodegenerativas como el alzhéimer o el párkinson.

La brecha cartesiana que divide la mente del cuerpo y que desde el principio causó una ruptura entre la psiquiatría y otros ámbitos de la medicina al fin se está cerrando. Un ejemplo de esto es la neuropsiquiatría, una rama que vuelve a hermanar la neurología con la psiquiatría y que entiende todas las enfermedades mentales como procesos orgánicos que suceden en el cerebro.

Hasta hace un par de décadas, los pabellones psiquiátricos se llenaban de individuos que desarrollaban «esquizofrenia tardía». Teniendo en cuenta que la esquizofrenia se manifiesta co-

múnmente durante la adolescencia, era extraño que adultos mayores sufrieran de psicosis. Un neurólogo, James Brierley, postuló en los años sesenta que los pacientes con cáncer podían presentar una inflamación cerebral (encefalitis) y desarrollar síntomas psiquiátricos. Hoy sabemos que existe una reacción cruzada entre componentes de las células cancerosas y el sistema inmunitario, donde se producen anticuerpos que atacan a los receptores de neurotransmisores en el cerebro. Considerada hoy una enfermedad autoinmune, la encefalitis límbica no es exclusiva del cáncer; se puede presentar a cualquier edad, después de una infección viral o como consecuencia de afecciones reumatológicas. Así, se estima que hasta el 5 por ciento de las psicosis son causadas por esta enfermedad, que es tratable con medicamentos que suprimen la respuesta inmune, como los esteroides.

Las enfermedades mentales no pueden explicarse bajo una única teoría y la neuroinflamación es solo uno de los muchos elementos que las componen. En el futuro, se complementará el tratamiento antinflamatorio con los fármacos antidepresivos existentes y se desarrollarán terapias individualizadas según los factores biológicos de cada paciente. Más que una consecuencia de la posmodernidad o el precio de una mente brillante, son los factores biopsicosociales los que predisponen a la depresión y al comportamiento suicida.

En su ensayo, Albert Camus es renuente a sentir lástima por Sísifo: «Este universo en adelante sin amo no le parece estéril ni fútil. El esfuerzo mismo para llegar a las cimas basta para llenar un corazón humano. Hay que imaginar a Sísifo feliz». Aun en un universo absurdo, donde las circunstancias internas y externas que nos moldean parecen regidas por el azar, existe un atisbo de esperanza: la muerte, como escribió Benedetti, es solo un síntoma de que hubo vida. Tal vez por eso, las últimas palabras que escribió Woolf en su nota de suicidio fueron palabras de amor: «Quiero decirlo, aunque todo el mundo lo sabe. Si alguien pudiera salvarme, solo podrías haber sido tú. Todo se ha marchado

de mí, salvo la certeza de tu bondad… No creo que dos personas puedan ser más felices de lo que nosotros hemos sido. V.».[30]

Del mismo modo, tanto la obra de Plath como la de Sexton están plagadas de vitalidad y deseo de vida. Aun en la hora más oscura, ambas brillan con luz rebelde. En «Límite» —un poema que escribió Plath durante los últimos días de su vida— acepta con valentía la condena de los dioses y se observa a sí misma cerca del punto final. Sea o no una referencia a Sísifo, es un poema de paz y de dichosa resignación:

> *La mujer se ha perfeccionado.*
> *Su cuerpo*
>
> *muerto luce la sonrisa del acabamiento.*
> *La ilusión de un anhelo griego*
>
> *fluye por las volutas de su toga,*
> *sus pies*
>
> *descalzos parecen decir:*
> *hasta aquí hemos llegado, se acabó.* […]
>
> *La luna no tiene por qué entristecerse.*
> *Está acostumbrada a ver este tipo de cosas.*
>
> *Oculta bajo su capuchón de hueso,*
> *arrastrando sus vestiduras crepitantes y negras.*[31]

La sonrisa es la una única forma de resistencia, el cuerpo ha cerrado sus cicatrices. Sin importar el peso de la roca, las tres escritoras encontraron siempre la cima. Que sea ahora nuestra tarea seguir empujando.

10

La sombra de la memoria

Borges, Schereshevsky y el resplandor de una mente sin recuerdos

> Es curioso: vives y aprendes. Yo vivo y tú aprendes.
>
> <div align="right">Henry Gustav Molaison</div>

> *Somos nuestra memoria,*
> *somos ese quimérico museo de formas inconstantes,*
> *ese montón de espejos rotos.*
>
> <div align="right">Jorge Luis Borges</div>

Mnemósine y la persistencia de la memoria

«Amor constante más allá de la muerte», de Francisco de Quevedo, es uno de los sonetos más brillantes del Siglo de Oro español. Su belleza lírica, así como la hondura de sus imágenes, hacen de él —casi cuatrocientos años después de su publicación— uno de los poemas de amor más extraordinarios escritos en cualquier lengua.

En este poema, Quevedo imagina lo que vendrá después de que la muerte cierre sus ojos definitivamente y libere a su alma

de la prisión de la carne. La emancipación, sin embargo, lleva consigo el alto precio de una ley impuesta por los dioses: todas las almas que entren al inframundo de Hades deben beber del río Lete —el río del olvido— para borrar la memoria de su existencia terrenal. Desafiante, se opone a cumplir la ley que le arrebatará el recuerdo de su amada; aunque su alma tenga que nadar las aguas frías, se batirá como una llama renuente a apagarse. En versos intercalados, admite que su «alma a quien todo un dios prisión ha sido» dejará su cuerpo, «mas no su cuidado». Sus venas, «que humor a tanto fuego han dado, serán ceniza más tendrá sentido», porque sus «médulas que han gloriosamente ardido», «polvo serán, mas polvo enamorado».[1]

Las aguas del río Lete han bañado la literatura universal desde la *República* de Platón hasta la *Divina comedia* de Dante Alighieri. Por sus orillas pasean versos de poetas como Shakespeare, Baudelaire, Ginsberg y Keats. La existencia de un río cuyas aguas provocan el olvido, sin embargo, presupone la existencia de su contraparte. Serpenteando también el inframundo de Hades, el río Mnemósine —de menor fama— devuelve los recuerdos a aquel que bebe de él. Dos ríos antagónicos representan las dos caras de una misma moneda: la memoria y el olvido.

En la mitología griega, Mnemósine es —según Hesíodo— uno de los titanes que precedieron a los dioses olímpicos. Hija de Urano (dios del cielo) y Gaia (diosa de la tierra), se la considera también la diosa de la memoria (*mneme*, 'recuerdo'). De su unión con Zeus —durante nueve días consecutivos— provienen las nueve musas griegas: Calíope (poesía épica), Clío (historia), Euterpe (música), Erató (poesía lírica), Melpómene (tragedia), Polimnia (retórica), Terpsícore (danza), Talía (comedia) y Urania (astronomía). Considerada un objeto de culto menor en la antigua Grecia, reyes y poetas recibían de Mnemósine los poderes de la palabra para ejercer su autoridad. En el santuario de Dionisio, en Atenas, se edificó una estatua de ella, y en otros centros fue venerada junto con Asclepio, el dios de la medicina.

Admirada a lo largo de la historia, son numerosos los cuentos con personajes con una memoria prodigiosa.[2] En su *Naturalis Historia*, una especie de enciclopedia compuesta por treinta y siete libros que pretende abarcarlo todo —desde la geografía y la ciencia hasta la agricultura y las especies de insectos de la antigua Roma—, Plinio el Viejo dedica un capítulo a la memoria. «En cuanto a la memoria, el regalo más grande de la naturaleza y el más necesario de todos para esta vida, es difícil juzgar y decidir quién de todos merece su máximo honor: considerando cuántos hombres han sobresalido y ganado mucha gloria en su nombre».[3] Según Plinio —quien murió durante la erupción del Vesubio y no pudo terminar su obra monumental—, el rey persa Ciro II el Grande conocía el nombre de cada uno de sus varios miles de soldados. Lucio Escipión, un cónsul romano, memorizó el nombre de todos los ciudadanos de Roma. El rey del Ponto, Mitríades VI —uno de los enemigos más formidables del Imperio romano—, conocía las veintidós lenguas que se hablaban en su reino y nunca necesitó de intérpretes cuando hacía campaña en las provincias. La memoria de Metrodoro, otro gran enemigo romano, fue celebrada por muchos como un regalo divino. Carmides, que enseñó retórica en la Academia de Atenas, podía recitar de memoria, palabra por palabra, todos los libros de la gran biblioteca. Simónides de Ceos inventó el arte del recuerdo: la mnemotecnia (*mnemon*, 'recordar'; *tékne*, 'arte'). Plinio da cuenta también de la fragilidad de la memoria y advierte de que puede perderse a causa de una enfermedad, lesión o ataque de pánico. Utiliza de ejemplo a un hombre que, tras golpearse la cabeza con una roca, perdió la capacidad de nombrar objetos; y a otro que, después de caer desde un tejado, olvidó el nombre de sus más allegados.

Las anécdotas de Plinio el Viejo son rescatadas en uno de los cuentos —más memorables— del escritor argentino Jorge Luis Borges: *Funes el memorioso*. Publicado en 1942, relata la historia de Ireneo Funes, un adolescente uruguayo de clase media

baja que tras caer de un caballo y golpearse la cabeza desarrolla una memoria extraordinaria. Inmovilizado por las secuelas de la caída, dedica sus días a mirar desde su catre una telaraña. El narrador no entiende, en un primer momento, el cambio profundo suscitado en Funes:

> Llevaba la soberbia hasta el punto de simular que era benéfico el golpe que lo había fulminado. Dos veces lo vi atrás de la reja, que burdamente recalcaba su condición de eterno prisionero: una, inmóvil, con los ojos cerrados; otra, inmóvil también, absorto en la contemplación de un oloroso gajo de santonina.[4]

Con asombro, el narrador descubre que el joven gaucho ha sustituido la parálisis física por la proeza evocativa. A Funes le bastan un volumen de *Naturalis Historia* y un diccionario para aprender latín; pero su don no se limita a la conquista de lenguas muertas.

> Nosotros, de un vistazo, percibimos tres copas en una mesa; Funes, todos los vástagos y racimos y frutos que comprende una parra. Sabía las formas de las nubes australes del amanecer del 30 de abril de 1882 y podía compararlas en el recuerdo con las vetas de un libro en pasta española que solo había mirado una vez y con las líneas de la espuma que un remo levantó en el río Negro la víspera de la acción del Quebracho.

Más que un cuento, el relato de Borges es una disquisición acerca de los artificios de la memoria y de la insospechada virtud del olvido. En un ejercicio típicamente borgeano, el autor lleva al límite las consecuencias de una memoria infalible. Funes, que se abstiene de reconstruir con la memoria un día entero porque la tarea requiere otro día completo, se queda paralizado —en cuerpo y mente— ante un mundo abarrotado de detalles.

Más recuerdos tengo yo solo que los que habrán reunido todos los hombres desde que el mundo es mundo... Mi memoria, señor, es como un vaciadero de basura.

Una idea, una abstracción, requiere —según Borges— de la omisión de particularidades. La palabra «perro» niega las diferencias entre tamaños y formas. No puede ser lo mismo un perro visto de perfil que visto de frente, o visto a las tres y catorce o a las tres y cuarto, a menos que olvidemos sus peculiaridades. Funes, por consiguiente, es incapaz de pensar.

Pensar es olvidar las diferencias, es generalizar, abstraer. En el abarrotado mundo de Funes no había sino detalles, casi inmediatos.

Prisionero de su memoria, Funes pasa sus últimos días contemplando las grietas que crecen —para nosotros imperceptibles— en la pared.

Era el solitario y lúcido espectador de un mundo multiforme, instantáneo y casi intolerablemente preciso ... Nadie ha sentido el calor y la presión de una realidad tan infatigable como la que día y noche convergía sobre el infeliz Ireneo, en su pobre arrabal sudamericano.

Funes el memorioso es el testimonio de que, en palabras de Oscar Wilde, «la vida imita al arte».

En 1968, más de veinticinco años después del relato de Borges, Alexander Románovich Luria, padre de la neuropsicología moderna, publicó su libro *La mente de un mnemonista*, el informe sobre un paciente cuya memoria «no distinguía límites».[5] Durante más de treinta años, Luria estudió el caso de Solomón Shereshevski («sujeto S.» en el libro para proteger su identidad), quien tenía una memoria infinita.

Shereshevski posee probablemente la memoria más fuerte de todos los hombres, puede recordar fácilmente cualquier número de palabras y dígitos con la misma facilidad que memoriza páginas enteras de libros sobre cualquier tema y en cualquier idioma durante bastante tiempo. Shereshevski puede citar con precisión cualquier cosa que le dijeron hace diez o doce años. A todo lo que oye o ve, reacciona simultáneamente con todos sus sentidos. Para él, cualquier sonido o cosa tiene su propio color, temperatura, peso, figura, etc.[6]

Shereshevski nació en el seno de una familia judía en 1896, en un pueblo pocos kilómetros al norte de Moscú. Sus dos padres poseían una memoria envidiable: la madre era capaz de recitar pasajes enteros de la Torá, una nimiedad en comparación con la condición de Shereshevski.

Truncada su carrera como violinista a causa de una enfermedad en el oído, trabajó como reportero en un periódico de la capital. Sus colegas, asombrados porque nunca llevaba un cuaderno de notas para cubrir las noticias, dieron cuenta de sus habilidades al editor del periódico, quien le sugirió realizarse pruebas psicológicas. Fue entonces cuando conoció al, en aquel momento, joven neuropsicólogo con quien mantendría contacto toda su vida.

Luria le realizó pruebas exhaustivas con la esperanza de desentrañar los mecanismos de su memoria. Notó, por ejemplo, que Shereshevski poseía una versión extrema de sinestesia, la sinestesia quíntuple, por la que la estimulación de uno de los sentidos activaba todos los demás. «Al escucharle —detalló Shereshevski sobre uno de los psicólogos que lo inspeccionaban—, era como si una llama de la que sobresalían fibras avanzara hacia mí. Quedé tan interesado en su voz que no podía seguir lo que decía».[7] Se beneficiaba también del método de *loci* o palacio de los recuerdos, una mnemotécnica descrita por Cicerón en el siglo I a. C. y que se remonta hasta los antiguos griegos, consistente en visualizar un espacio —por lo general un entorno fa-

miliar— en donde se van alojando los conceptos que se quieren recordar.

Las investigaciones de Luria lo elevarían como uno de los psicólogos más importantes de su tiempo. Polímata por naturaleza, sus aportaciones sobre la mente humana son innumerables. Ni la Segunda Guerra Mundial ni la consiguiente Guerra Fría opacaron el reconocimiento de sus colegas alrededor del globo. Además, comprometió su vida a la defensa de los pueblos autóctonos en todo el mundo. Durante las infames décadas de racismo científico de la primera mitad del siglo XX, negó la existencia de diferencias cognitivas entre los humanos de distintas razas. Fue pionero en la neuropsicología infantil y propuso terapias de rehabilitación para niños con problemas del desarrollo. Al morir, una marea de psicólogos, maestros, médicos, pacientes, amigos y estudiantes fueron a despedirlo.

La vida de Shereshevski, paralela a la de Funes, desembocó en una veta menos luminosa. Se desempeñó como reportero, agente de bolsa, actor, vendedor de hierbas y hasta taxista. Su trabajo más estable fue, sin embargo, el de artista itinerante. Ofrecía pequeños espectáculos en los que memorizaba nombres, números y textos a petición de la audiencia. Pero fuera del escenario, le era imposible diferenciar la información relevante de la irrelevante, le costaba distinguir los rostros y se distraía fácilmente por la catarata de sensaciones que lo asaltaba.

Cuando voy en el tranvía, noto el ruido metálico en mis dientes. Así que una vez fui a comprar helado pensando que me sentaría a comerlo y no sentiría más ese tintineo. Me acerqué a la vendedora y le pregunté qué tipo de helado tenía. «Helado de frutas», me dijo. Pero me contestó en un tono tal que un montón de brasas, de cenizas negras, salieron de su boca y no me atreví a volver a comprar helado desde que me contestó de esa manera... Otra cosa: si leo mientras como, me cuesta entender lo que leo, el sabor de la comida ahoga el sentido.[8]

Al igual que a Funes, el mundo abarrotado de detalles terminaría consumiéndolo. «Es difícil decir qué era más real para él: si el mundo de la imaginación en el que vivía o el mundo de la realidad en el que no era más que un huésped temporal», escribió Luria en su informe.[9]

El palacio de los recuerdos

Tanto Shereshevski como el ficcional Funes padecían de hipertimesia o hipermnesia, una condición que se caracteriza por un aumento —normalmente indeseado— en la evocación de recuerdos. Aunque los informes son escasos, este síndrome se ha relacionado con ciertos trastornos psiquiátricos, como la esquizofrenia, y con desórdenes del neurodesarrollo, como los trastornos del espectro autista. Un ejemplo notable es el síndrome savant (véase el capítulo 7), por el que una persona con discapacidad mental sobresale en habilidades como la memoria, el cálculo matemático, el procesamiento visoespacial o la composición musical.

Pero ¿qué es exactamente la memoria? Se trata de la facultad mental de codificar, almacenar y recuperar información.[10] Podemos decir que se divide en dos categorías: la memoria a corto plazo y a largo plazo. La primera, a veces conocida como memoria operativa o de trabajo, implica el almacenamiento —limitado— y la manipulación de la información inmediata. Esto es, nos permite mantener la atención en nuestras tareas, resolver problemas y utilizar el lenguaje. Anatómicamente, se vincula con el lóbulo frontal y parietal del cerebro.

La memoria a largo plazo, por el contrario, almacena información casi ilimitada durante largos periodos de tiempo. Se subdivide, a su vez, en memoria no declarativa o implícita y declarativa o explícita.[11] La primera nos permite —a través de la práctica y la repetición— adquirir habilidades motoras y há-

bitos de manera inconsciente y automática. Facilita actividades como tocar el piano, abrocharse los botones de la camisa o montar en bicicleta. La segunda se ramifica de nuevo en episódica (los recuerdos de nuestras experiencias personales, como hechos autobiográficos, lugares y personas) y semántica (guarda el significado de las palabras, de los conceptos abstractos y el conocimiento general).

A grandes rasgos, la memoria a largo plazo se almacena primordialmente en un grupo de estructuras que componen el sistema límbico (amígdala, hipocampo, cuerpos mamilares del hipotálamo y fórnix) y en el lóbulo temporal.[12] De todas estas estructuras, el hipocampo es la más relevante. Del griego *hippo* ('caballo') y *kampe* ('sinuosidad'), toma su nombre, por el parecido en la forma, de una criatura descrita también por Plinio el Viejo en su *Naturalis Historia*: el caballito de mar. La memoria a corto plazo se transforma en memoria a largo plazo en un proceso conocido como consolidación que requiere cambios bioquímicos y estructurales en las redes neuronales distribuidas en los lóbulos temporales y en el hipocampo.

La arquitectura que conecta todas estas estructuras sostiene el palacio de los recuerdos. Todo parece apuntar que, en los individuos con hipertimesia, existe una hiperconectividad entre los lóbulos temporales (memoria autobiográfica) y los frontales (encargados de recuperar la información). Además, se ha detectado un aumento en las conexiones entre la amígdala (procesamiento de emociones) y el hipocampo (memoria a largo plazo).[13] Más que coleccionar memorias, su cerebro accede de manera más rápida y eficiente a ellas. Por otro lado, una lesión en estas regiones puede afectar dramáticamente la retención o evocación de recuerdos. Por ejemplo, una de las formas más graves de pérdida de memoria (amnesia) es el síndrome de Korsakoff, producido por el consumo crónico de alcohol.

Palacio de preciosos cristales

En 1953, Henry Molaison decidió someterse a una cirugía experimental, tan innovadora como radical, ante la falta de los medicamentos para tratar sus crisis convulsivas.[14] Después de golpearse la cabeza en un accidente de bicicleta a los diez años, comenzó a sufrir ataques epilépticos. Durante su adolescencia, estos se agravaron hasta llegar a ser incapacitantes. Hacia los veintisiete años, tenía varias crisis convulsivas al día: perdía el conocimiento, se mordía la lengua, su cuerpo se tensaba hasta dislocar sus articulaciones y se sacudía en el suelo durante varios minutos. Al final de la crisis, permanecía aturdido durante varias horas, con terribles dolores de cabeza, a la espera del siguiente ataque. Tuvo que abandonar la escuela y no podía salir de casa de sus padres ni conseguir un trabajo.

William Beecher Scoville, un neurocirujano estadounidense, había tenido éxito con un procedimiento para aliviar la psicosis en pacientes considerados intratables. Seguro de que los ataques se iniciaban en una región específica del cerebro, removió el lóbulo temporal mesial de Molaison (causa más común de las crisis epilépticas focales), así como el hipocampo en ambos hemisferios. Después de la cirugía, Molaison se recuperó muy rápido. Los ataques epilépticos se redujeron considerablemente y las habilidades motoras, el habla y la personalidad se mantuvieron intactas.

Sin embargo, constató algo del todo inesperado: Molaison no podía formar nuevos recuerdos. Su memoria declarativa, la habilidad de recordar episodios autobiográficos, estaba completamente arruinada. Si una persona desconocida entraba en el cuarto, hablaba con él y salía unos minutos, al regresar volvía a ser un extraño. Ningún evento posterior a la cirugía parecía asentarse en su mente (amnesia anterógrada). Del mismo modo, todas sus experiencias anteriores a la cirugía —excepto su primer cigarro y un vuelo en avión— habían desaparecido (amnesia

retrógrada). De su memoria a largo plazo solo quedaba la semántica. Era capaz de nombrar a todos los presidentes de Estados Unidos cronológicamente, pero no dónde había celebrado su vigésimo cumpleaños.

La memoria a corto plazo, que se almacena en los lóbulos frontales y parietales, resultó, en cambio, ilesa. Podía seguir conversaciones o realizar tareas, siempre y cuando no duraran más de treinta segundos (se convirtió en un fanático de los crucigramas). Durante los siguientes cincuenta y cinco años de su vida, Molaison habitó en un eterno presente. Al detenerse frente al espejo un día, con más de cincuenta años, le comentó impasible a uno de los investigadores: «Ya no soy un chico».[15] La amígdala —estructura del sistema límbico que procesa las emociones primarias, como el miedo y la ansiedad— también quedó severamente dañada durante la cirugía, por lo que Molaison no expresaba temor, cambios en el estado de ánimo ni deseo sexual.

Lo que fue una tragedia para un individuo, aunque Molaison no fuera plenamente consciente de ello, supuso uno de los avances más importantes para la neurociencia.[16] Hasta el día de esa cirugía, se creía que la memoria era una propiedad global del cerebro. Gracias al caso de Henry Molaison, quien participó con entusiasmo en cientos de pruebas neuropsicológicas, se descubrieron las áreas donde anidan los recuerdos. Eso no borra, palabra intencionada, el dilema ético de su caso. William Scoville, marcado por el remordimiento, pasó los siguientes años de su carrera advirtiendo sobre los peligros de cirugías tan radicales y contribuyó a mejorar la seguridad de los procedimientos. Brenda Milner, la neuropsicóloga que trató —a petición de Scoville— con mayor vehemencia a Molaison, se convertiría en una de las científicas más influyentes de su época. Sin embargo, son muchos los que la acusan a ella y a sus colaboradores de cimentar una carrera sobre alguien incapaz de dimensionar su infortunio.

Otra neurocientífica que trabajó con Molaison hasta su muerte, Suzanne Corkin, describe con ambivalencia la autopsia como un afligido éxtasis al examinar los 2.401 cortes que presentaba el cerebro congelado de Molaison.[17] Desde el 2009, el cerebro rebanado de Molaison yace en el MIND Institute de Sacramento, donde se reconstruyó digitalmente en 2014 como un atlas interactivo para que los colaboradores del instituto tuvieran acceso a él.[18]

Solomón Shereshevski y Henry Molaison son dos ríos confinados a las páginas de los libros de neurociencia. Pero existe otro nombre, no de la paciente, sino del médico que la trató, que fluye en la memoria colectiva. En 1901, una mujer de clase baja, Auguste Deter, ingresó en el hospital psiquiátrico de Frankfurt, el Irrenschloss o «castillo de los locos», después de un episodio de paranoia. Desde hacía algunos años, su memoria se resquebrajaba a una velocidad alarmante, padecía de insomnio, alucinaba por las noches y no reconocía a sus familiares. Con tan solo cincuenta y un años, Deter presentaba síntomas avanzados de demencia senil.

El médico del instituto, el doctor Alois Alzheimer, le pidió que escribiera su nombre. Cuando solo llevaba media palabra, Deter se detuvo, miró perpleja al médico y le dijo: *ich habe mich verloren* («me he perdido»). Al morir en 1906, con el consentimiento de su esposo por los años de atención gratuita en el instituto, el doctor Alzheimer examinó el cerebro de Deter. A través de técnicas de tinción, en esa época vanguardistas, descubrió aglomerados de proteínas por fuera (placas amiloides) y por dentro (ovillos neurofibrilares) de las neuronas. Además, observó una disminución en el tamaño y número de las células (atrofia cerebral), principalmente en el hipocampo y en los lóbulos temporales. Ese mismo año publicó sus descubrimientos con el título *Sobre una peculiar enfermedad de la corteza cerebral*, sin causar mayor revuelo.[19] Casi cien años después, esas tres observaciones histológicas son las que definen la enfermedad geriátrica de mayor prevalencia: el alzhéimer.

En todo el mundo, aproximadamente 55 millones de personas sufren de alzhéimer, la forma más común de demencia. Según las previsiones, este número se duplicará cada veinte años hasta alcanzar los 139 millones en 2050, más que la población actual de México.[20] Una de cada nueve personas mayores de sesenta y cinco años padece de alzhéimer y su incidencia se incrementa con la edad:[21] a los sesenta y cinco años ronda el 5 por ciento, mientras que a los noventa alcanza el 50 por ciento.[22] Es decir, uno de cada dos nonagenarios lo sufren. El incremento drástico de casos se debe a varios factores, como el aumento en la esperanza de vida, la mejora de las herramientas diagnósticas y un cambio en el paradigma de cómo entendemos el deterioro cognitivo en la vejez.

En la práctica clínica, la demencia por alzhéimer se caracteriza por la pérdida progresiva de la memoria acompañada por, al menos, un déficit en áreas como la orientación, el lenguaje o el comportamiento.[23] Hasta la década de 1970, el deterioro mental se consideraba como un proceso natural del envejecimiento; la demencia senil englobaba cualquier problema cognitivo después de los sesenta y cinco años. Hoy sabemos que la pérdida de nuestras capacidades mentales no es un proceso inherente a la edad y que las causas pueden ser muchas. Todo déficit cognitivo, por lo tanto, debe ser evaluado y no atribuido a la vejez. En el caso del alzhéimer, la demencia se puede presentar a una edad relativamente temprana, entre los cincuenta y cinco y los sesenta y cinco años, si existen variaciones genéticas que afectan a la producción de proteína amiloide (alzhéimer familiar o en personas con síndrome de Down). Sin embargo, la forma esporádica —que, por lo general, aparece después de los sesenta y cinco años— es la más común y su causa es multifactorial (predisposición genética, factores ambientales, entorno social, dieta, etc.).

Tanto las placas amiloides como los ovillos neurofibrilares —descritos por Alzheimer— se depositan primero en las células

de la corteza entorrinal y en el hipocampo, por lo que la enfermedad se manifiesta en etapas tempranas con la pérdida del olfato (anosmia) y la falta de consolidación de nuevas memorias. En etapas tardías, se esparce hacia los lóbulos temporal, parietal y frontal, lo que provoca problemas visoespaciales, de lenguaje, pérdida de la memoria a corto y largo plazo, alucinaciones y cambios en el comportamiento. Los centros que controlan la respiración, la deglución y el sistema circulatorio se ven afectados en las etapas finales, lo que lleva a la muerte —entre cinco y diez años después— por fallo cardiorrespiratorio o complicaciones como las infecciones.

Las investigaciones se han centrado hasta ahora en desarrollar un fármaco que elimine estas aglomeraciones de proteínas en las neuronas. Desde hace más de veinte años, existen medicamentos efectivos a la hora de acabar con los agregados que, sin embargo, no parecen mejorar el curso de la enfermedad ni son del todo seguros en humanos.[24] En 2023, la Administración de Alimentos y Medicamentos de Estados Unidos (FDA) aprobó el lecanemab, un fármaco que elimina las placas amiloides en las neuronas, pero que solo retrasa la progresión de la enfermedad hasta un 27 por ciento en los primeros dieciocho meses y tiene un coste de 26.000 dólares al año.[25] Esto ha llevado a pensar que los agregados de proteínas no son la causa de la enfermedad, sino un subproducto de ella, por lo que muchos abogan por un nuevo enfoque.

Hasta entonces seguiremos utilizando los fármacos disponibles en el mercado, que aumentan los niveles de glutamato en el cerebro, un neurotransmisor fundamental en el aprendizaje y la memoria, y mejoran los síntomas cognitivos en las fases tempranas de la enfermedad sin tener efecto alguno en su progresión.

El filo de los cristales

A principios del siglo pasado, el biólogo alemán Richard Semon empleó un término para describir el sustrato físico en el que se almacenan los recuerdos: eneagrama. Adelantado a su tiempo, Semon propuso que la activación de un grupo de neuronas produce cambios físicos y bioquímicos persistentes que se convierten en memorias.[26] Ya sea por medio de la resonancia magnética funcional o de la ingeniería genética, más de cien años después de su conjetura es posible observar el circuito neuronal que compone un eneagrama.[27]

La optogenética, una de las técnicas más revolucionarias, permite insertar genes que producen moléculas sensitivas a la luz, llamadas opsinas, en una población específica de neuronas. Cuando un rayo de luz se emite a través de una fibra óptica, es posible activar o desactivar neuronas usando las opsinas como interruptor. Además, cada tipo de opsina responde a una clase de luz distinta, por lo que se pueden manipular diferentes poblaciones de neuronas. Por ejemplo, las neuronas con canalrodopsina se activan ante un pulso de luz azul, mientras que las neuronas con halorodopsina se inactivan con uno de luz verde-amarilla. Al activar o inactivar eneagramas en el hipocampo, se pueden recuperar o borrar memorias.[28] En la película *¡Olvídate de mí!* (2004), de Michel Gondry, el protagonista acude a una clínica para borrar los recuerdos que guarda de su expareja. Ganadora del Óscar al mejor guion original, en menos de una década la optogenética la ha convertido en una posibilidad palpable.

Algunos investigadores afirman que el olvido es un mecanismo adaptativo para procesar nueva información, ya que, por un fenómeno conocido como interferencia, los circuitos antiguos pueden entorpecer la creación de nuevas memorias. Se especula que la remodelación de dichos circuitos provoca que los eneagramas pasen de un estado accesible a uno inaccesible o silenciado.[29] Descartar información, como Ireneo Funes hubie-

ra deseado, es igual de importante que retenerla. Solomón Sheresheski, desesperado por purgar su mente de recuerdos, escribió durante sus últimos años todo lo que quería olvidar en trozos de papel. Como no dio resultado, les prendió fuego con la esperanza de que sus memorias se fueran con la ceniza. Tanto Funes como Shereshseski serían los primeros en la lista de espera de la clínica de la película de Gondry.

Más que borrar recuerdos, uno de los objetivos principales de la optogenética es reactivar aquellas memorias «silenciadas» por condiciones patológicas y abrir un nuevo frente de batalla contra enfermedades como el alzhéimer. Esta técnica, sin embargo, no encuentra aquí sus límites y sobrepasa constantemente la ficción. *Origen* (2010), de Christopher Nolan, se llevó cuatro de las ocho estatuillas a las que estaba nominada en los premios de la Academia. Inspirada en el anime *Paprika* (2006), de Satoshi Kon, el protagonista de la película debe implantar una idea falsa en el subconsciente de otra persona. Tres años más tarde, unos investigadores implantaron una memoria falsa en el hipocampo de un ratón. Primero detectaron el grupo de neuronas que se activaban en un contexto específico (eneagrama), en este caso, un nuevo entorno. Después, reactivaron con un rayo de luz esas mismas neuronas mientras exponían al ratón a una condición de miedo (una descarga eléctrica) en un entorno distinto. Así, cada vez que el ratón se encontraba en la primera condición, aun sin la descarga eléctrica, se comportaba como si estuviera expuesto a la segunda; en otras palabras, le habían implantado una memoria de miedo falsa.[30]

La memoria es una reconstrucción imperfecta de la realidad. Los procesos de la que deriva —la codificación, la consolidación y la evocación— son vulnerables a errores que pueden alterarla. Su distorsión, de cierta manera, es parte de su formación; cada vez que evocamos un recuerdo, lo modificamos.[31] Borges, suspicaz respecto a la memoria, se sirvió de ella para combatir la ceguera. Al final de su vida, se dedicó casi exclusivamente a la

poesía porque sus rimas internas se resistían al olvido. En «Otro poema de los dones», enumera con gratitud matemática los hechos que, para él, dotan a la existencia de asombro. Inabarcable como su literatura, en el poema agradece al «divino laberinto de los efectos y de las causas / [...] que forman este singular universo» por el pan y los diamantes, el oro de los versos y los tigres, los ríos que convergen en su sangre, los libros que no verán sus ojos, el sueño y la muerte, la música y, por supuesto, «el olvido, que anula o modifica el pasado».[32]

Pero más que por su poesía, Borges es recordado por su narrativa, por sublimar el cuento como género literario. Reticente a las novelas, para Borges cualquier idea, por grande que fuera, cabía en un cuento. La novela era, como la memoria, imperfecta, y solo cobraba unidad «cuando uno ha olvidado muchos detalles, cuando eso ha ido organizándose por obra de la memoria o del olvido».[33] Fue el terror al olvido lo que lo impulsó a escribir relatos. Al igual que Funes, Borges sufrió un golpe en la cabeza que cambiaría su vida. Con treinta y nueve años, era apenas conocido en los círculos académicos por sus ensayos y críticas literarias. En la Nochebuena de 1938, chocó con la cornisa de una ventana abierta, lo que le provocó una herida profunda que se infectaría. Con síntomas de septicemia, fue ingresado en un hospital, donde pasó una semana entre alucinaciones y fiebre. Asediado por pesadillas, comenzó a perder el habla y la consciencia. Fue operado de urgencia y estuvo mucho tiempo convaleciente. Durante su recuperación, temió que el accidente hubiera borrado su habilidad para escribir.

Tendido en la cama del hospital, cogió un lápiz y, por primera vez, escribió un cuento para probarse a sí mismo.[34] «Pierre Menard, autor del Quijote» sería el primero de una serie de relatos —incluido «Funes el memorioso»— que compondrían *Ficciones*, el libro de cuentos que lo encumbró en la literatura universal y por el que su memoria prevalece; aunque él hubiera preferido «solo esa piedra [...] las dos abstractas fechas y el olvido».[35]

11

¿En qué piensan las máquinas?

Los límites de la creatividad y la diferencia entre consciencia e inteligencia artificial

> *Es algo temible*
> *ver al alma humana alzar el vuelo*
> *en cualquier forma, en cualquier estado.*
>
> LORD BYRON,
> *El prisionero de Chillon*

EL SALÓN DE LOS RECHAZADOS

Qué es una obra de arte y dónde debe exponerse ha sido el núcleo del debate artístico desde hace al menos dos siglos. Ya desde las primeras décadas del siglo XIX, los artistas franceses buscaban alternativas para las obras que no se ajustaban a los estándares conservadores de la Académie des Beaux-Arts, que anualmente organizaba la exhibición de arte más grande del mundo en el Salón de París. El arte tradicional, hasta entonces, se limitaba a un par de normas inquebrantables: debía representar figuras históricas o mitológicas y acatar las reglas clásicas de la perspectiva (una escena tridimensional sobre dos dimensiones que emule la realidad). Por lo tanto, cualquier obra apartada de esos convencionalismos tenía muy pocas posibilidades de ser exhibida. En 1863, ante la gran

cantidad de obras rechazadas por la Academia (casi dos tercios de las presentadas), el emperador Napoleón III se vio forzado por la opinión pública a exponerlas en un salón alterno: el Salon des Refusés (Salón de los Rechazados).[1]

Paradójicamente, fue este salón el que atrajo al mayor número de visitantes. Como sucedería casi cien años después en la exhibición de arte degenerado en Múnich, organizada por el partido nazi, ríos de gente se arremolinaban —ya fuera por curiosidad o morbo— para presenciar las obras repudiadas. El escándalo del año lo protagonizó *El almuerzo sobre la hierba* (1863), de Édouard Manet, hoy considerada la primera obra de arte moderno.[2] Una mujer —no una diosa ni una ninfa—, de cuerpo blando y redondo, se sienta desnuda junto a dos jóvenes, completamente vestidos, sobre la hierba. Al fondo, sin respetar ninguna regla de perspectiva, otra mujer se baña divertida con un vestido transparente. Los dos hombres conversan relajados mientras que la joven desnuda, probablemente aburrida, clava su mirada en nosotros, para revelar —con incomodidad— nuestro voyerismo latente. Es un cuadro plano, bidimensional, que trata sobre gente —en ese entonces— contemporánea. Si bien no es una escena cotidiana (los franceses no suelen desnudarse en lugares públicos), la naturalidad con la que los personajes se desenvuelven levantó varias cejas. Con mucha picaresca, Manet apodó a su pintura *la partie carrée*, 'el cuarteto'. Sin embargo, como bien escribió en su momento Émile Zola, lo extraordinario del cuadro radica en su conjunto y no en el sensacionalismo.

> Los pintores, sobre todo Édouard Manet, que es un pintor analítico, no tienen esta preocupación por el tema que atormenta sobre todo a la multitud; el tema, para ellos [los pintores] no es más que un pretexto para pintar, mientras que, para la multitud, solo existe el tema. Lo que hay que ver en el cuadro no es un almuerzo sobre la hierba; es el paisaje entero, con sus vigores y sus finezas, con sus primeros planos tan grandes, tan sólidos, y sus fondos de

una ligera delicadeza [...]. Es, en suma, este vasto conjunto, lleno de atmósfera, este rincón de la naturaleza representado con una sencillez tan justa, toda esta página admirable en la que un artista ha puesto todos los elementos particulares y raros que hay en él.[3]

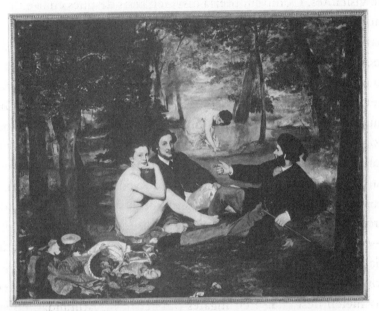

Édouard Manet, *El almuerzo sobre la hierba*, 1863.

La exhibición en el Salón des Refusés supuso un hito que dio inicio a una explosión de estilos sin precedentes, al nacimiento de una nueva era. Tan solo diez años más tarde surgiría formalmente el impresionismo, preocupado no por los objetos sino por cómo la luz se refleja en ellos. Poco después, el postimpresionismo comenzó a prescindir de los efectos de la luz y de la realidad del color para centrarse en la experiencia subjetiva y en la visión emocional. Los fauvistas, a principios del siglo XX, llevaron la arbitrariedad del color hasta extremos caleidoscópicos. En menos de cuarenta años, artistas como Hilma af Klint, Vasili Kandinski y Piet Mondrian

abandonaron cualquier pretensión de retratar la realidad tal y como la veían sus ojos y se decantaron por la reinvención de las formas. Los cubistas, por otro lado, mostraron una realidad desde varios ángulos simultáneos. El futurismo italiano, el *de Stijl* neerlandés, el suprematismo y el constructivismo rusos, el dadaísmo suizo, el surrealismo francés, el muralismo mexicano, el expresionismo abstracto y el *pop art* estadounidense; todos se desprenden de un cuadro colgado en un salón sin importancia. Muchas veces es el contexto histórico —no la técnica ni el material— lo que salva a un cuadro de ser devorado por el polvo de la historia.

La Feria Estatal de Colorado es un recinto improbable para la innovación artística. En una explanada en el centro de Pueblo, a espaldas de un *mall*, el aroma del algodón de azúcar se mezcla con el aire frío que baja desde las Wet Mountains cruzando Beulah Valley. Pero que no nos engañen el chasquido metálico del banjo y los coches de choque; después de todo, los cuadros revolucionarios cuelgan en paredes anónimas antes que en las academias.

Jason Allen, quien nunca se ha considerado un artista, camina con curiosidad entre los *stands*. Para su sorpresa, la obra que presentó —a modo de experimento— al concurso de arte digital organizado por la Feria Estatal cuelga en el centro de una galería improvisada con un listón azul. En su *Théâtre d'Opéra Spatial* (2022), desde el fondo del escenario, vemos la silueta de una cantante de ópera actuando ante un público irreconocible. La luz que irradia desde una ventana circular —o tal vez se trate de una luna— se esparce por el escenario y dora los vestidos largos de las actrices. Aunque ellas lleven un peinado que evoca —convenientemente— al Siglo de las Luces, la escena destila un aire intergaláctico y futurista. No es exagerado afirmar que esta obra, por la que Jason Allen se llevó el primer premio, de trescientos dólares, ha pasado ya a los anales de la historia. Se trata de la primera obra creada en su totalidad con un programa de inteligencia artificial (IA) que gana un concurso de arte.

Cuando se dio a conocer la noticia, no faltó quien acusó ferozmente a Jason Allen de haber hecho trampas. Ninguna base del concurso especificaba el tipo de programas permitidos para crear la obra y, aunque los jueces negaron tener conocimiento de este hecho, Allen presentó su trabajo con el nombre de «Jason M. Allen vía Midjourney», un software de inteligencia artificial que crea imágenes a partir de texto.[4] En cuestión de días, la controversia se viralizó y despertó todo tipo de opiniones. Apenas dos años antes, Maurizio Cattelan había reavivado las brasas sobre qué debe ser considerado arte al pegar con cinta adhesiva un plátano en la pared del Art Basel Miami Beach. Ahora Allen proponía una nueva pregunta: ¿quién puede hacer arte?

Una de las críticas más comunes contra la obra de Allen es la falta de intervención por parte del autor. Al ser un programa generativo, la creatividad —palabra sagrada para los críticos de arte— deja de tener lugar en el proceso artístico, lo que invalida, según muchos, la obra. *Théâtre d'Opéra Spatial*, según Allen, requirió más de ochenta horas de trabajo: introdujo alrededor de seiscientos textos (*prompts*) en Midjourney para generar más de novecientas imágenes, de las cuales seleccionó tres que, posteriormente, editó utilizando Photoshop y una herramienta para maximizar su resolución.[5] Para Allen, Midjourney es tan solo una herramienta, del mismo modo que un artista utiliza un pincel. De poco le han servido estos argumentos para reclamar la propiedad intelectual de su trabajo. La Oficina de Derechos de Autor de Estados Unidos dictaminó que «cuando una tecnología de IA recibe únicamente las indicaciones de un ser humano y produce obras complejas, escritas, visuales o musicales, los "elementos tradicionales de autoría" son determinados y ejecutados por la tecnología, no por el usuario humano»; aunque para Allen manejar el programa de IA es en sí «un elemento esencial de la creatividad humana».[6]

Arte y artificialidad

En la antigua Grecia, el término *techné* —del cual nos llega la palabra «técnica»— aludía a la transmisión de saber, específicamente entre un maestro y su discípulo. Los romanos incorporaron su significado al latín *ars* ('hacer', 'colocar') para referirse a cualquier habilidad adquirida en oposición a las facultades otorgadas por la naturaleza (*natura*) y al conocimiento riguroso de la realidad (*scientia*). De la misma raíz latina derivan dos palabras que hoy parecen contraponerse: «arte» y «artificial».[7] Ambas hacen hincapié en la necesidad de la intervención humana para crear objetos que —según la visión grecolatina— no existen en la naturaleza. Un artefacto (*arte factum*, 'hecho con arte') es, en este contexto, cualquier objeto creado con intención y propósito. Tanto para los griegos como para los romanos, el arte resultaba inseparable de la artesanía.

La noción de arte como un proceso que involucra emoción y creatividad es históricamente reciente. A partir de los siglos XVIII y XIX, comenzó a entenderse al arte como un objeto de apreciación al que atendemos por su belleza y que puede evaluarse no solo por su calidad técnica, sino por los sentimientos que despierta tanto en el observador como en el artista. R. G. Collingwood, uno de los teóricos del arte más importantes del siglo XX, desarrolló una teoría estética que vincula el arte con la emoción. Para Collingwood, el artista descubre sus emociones a través de su obra. Es decir, el proceso de creación es un medio para clarificar sus emociones, darles forma y hacerlas conscientes.[8] Trazar paralelismos entre estos términos y la manera en que funciona el arte creado por inteligencia artificial puede ser engañoso, sobre todo porque lidiamos con una tecnología descriptiva y no expresiva. A través de instrucciones definidas en lenguaje natural, el algoritmo materializa lo que está en nuestra mente. No existe, bajo los preceptos de Collingwood, un acto de descubrimiento si el usuario se limita a describir lo que quiere ver. Tanto para los humanos como para

las máquinas existen límites entre crear y generar, una línea que se difumina cuando se trata de inteligencia artificial.

Aaron, concebido por Harold Cohen a principios de la década de 1970, es considerado el primer software de inteligencia artificial para la creación artística. Muy distinto a los generadores de imágenes actuales como Midjourney o DALL-E, utilizaba un enfoque simbólico que requería habilidades de programación para crear dibujos en blanco y negro. Desde Aaron hasta antes de la llegada de la IA generativa, el elemento creativo anidaba en el código: un artista que quisiera trabajar con IA debía programar el algoritmo y pocos cuestionaban la legitimidad de la obra. Todo cambió cuando *El retrato de Edmond Belamy* (2018), una obra digital del colectivo francés Obvious que mezclaba quince mil retratos pintados entre el siglo XIV y el siglo XIX, se subastó en Christie's por 432.500 dólares.[9] El nombre es un tributo al inventor de la red generativa adversativa (RGA), Ian Goodfellow —traducido en francés como *bel ami* ('buen amigo')—, quien hizo posible este tipo de algoritmos. La controversia gravita en que es un algoritmo de fuente abierta, es decir, el código no fue escrito por los integrantes del colectivo, lo que encendió una serie de debates sobre su propiedad intelectual.

En 2022, OpenAI, que en sus inicios se presentó como una empresa no lucrativa para salvaguardar el acceso a la tecnología de la inteligencia artificial, introdujo DALL-E, un generador de imágenes similar al utilizado por Obvious que, por su accesibilidad, ha sacudido el mundo del arte. Este y otros modelos generativos utilizan una nueva clase de algoritmos de aprendizaje profundo (*deep learning*) que se alimentan de datos y «aprenden» a cumplir ciertas tareas. Aunque profundizaremos más adelante en este tema, basta saber que pueden generar piezas de texto, audio o vídeo a través de datos de entrada (*input*) que se encuentran en internet. El mismo modelo es capaz de autoentrenarse para producir datos de salida (*output*) novedosos. En concreto, los generadores de imágenes trazan relaciones entre textos e imágenes. Al recibir un conjunto

de datos, el modelo vincula las palabras o los caracteres con una imagen específica. Conforme repite este proceso, con millones de datos, mejora su capacidad de inferir qué palabra corresponde a cada imagen. Por un principio de estocástica, un cierto grado de aleatoriedad, puede producir imágenes inéditas a partir de las relaciones con distintos pedazos de texto.[10]

Hay que recordar que estos algoritmos no son autónomos, necesitan de la interacción humana para recibir *inputs* y generar *outputs*. Aun en su forma más simple, existe una labor creativa de por medio. Ya sea adquiriendo nuevas habilidades, seleccionando mejor el *input* o posteditando, el artista digital debe imponer su visión sobre la obra. Su falta de autonomía tampoco es argumento suficiente para restarle legitimidad. Puede que el algoritmo carezca de intencionalidad, que no posea una visión artística ni tenga objetivos intrínsecos, pero no es muy diferente a los ejercicios de creación libre y automática que vemos en otras ramas del arte.

Tal vez lo que provoca tanta polémica en torno al arte creado por IA es la falta de un autor que acapare el foco de atención. Son tantas las personas involucradas, desde programadores hasta editores de imágenes, que la categoría de artista parece diluirse. Muchos han comparado la animadversión hacia este tipo de arte con la que suscitó la fotografía a mediados del siglo XVIII. Charles Baudelaire, poeta francés y crítico por excelencia de la modernidad, escribió en 1859 que, «al invadir los territorios del arte, [la fotografía] se ha convertido en su enemigo más mortal. Si se permite que la fotografía complemente al arte en alguna de sus funciones, pronto lo habrá suplantado o corrompido por completo, gracias a la estupidez de la multitud que es su aliada natural».[11] Para Baudelaire, la naturaleza descriptiva de la fotografía minaba el propósito de la creación artística: «Es inútil y tedioso representar lo que existe, porque nada de lo que existe me satisface».[12] Paradójicamente, fue esta cualidad de la fotografía lo que impulsó al arte moderno, eximiendo a la pintura de la tarea de representar de manera fiel a la realidad. Tan solo cuatro años después de que se publicara el artículo de Baude-

laire, el cuadro de Édouard Manet en el Salón des Refusés sacudiría la noción del arte. Argumentar hoy en día que la fotografía no lo es sería un disparate, aun cuando es un medio democratizador al cual todos tenemos acceso. El arte en la fotografía está en los ojos de quien aprieta el disparador, de la misma forma que el arte creado por IA depende de la visión del usuario y no del algoritmo.

Más que una amenaza, el arte IA se presenta como un sendero abierto a nuevas posibilidades. Sin embargo, algunos han trasladado las amenazas de la inteligencia artificial mucho más allá del arte, hasta el terreno de la supervivencia humana. En la serie *Westworld* (2016), una adaptación de la película de 1973, la protagonista, Dolores —uno de los androides de un parque de atracciones donde los visitantes tienen la oportunidad de satisfacer sus pulsiones sin lidiar con las consecuencias éticas—, adquiere consciencia y lidera una rebelión contra los seres humanos. La historia, supervisada por el aclamado neurocientífico David Eagleman, se desarrolla en un futuro cercano, a mediados del siglo XXI, en el que la inteligencia artificial ha avanzado tanto que controla casi cada aspecto de la vida humana. Un cambio en el código permite a los androides recurrir a la memoria de sus experiencias pasadas, y termina por hacer germinar la semilla de la consciencia y poner fin a los seres humanos. Más que un *remake* de la película de ciencia ficción, *Westworld* refleja el cambio de paradigma en la inteligencia artificial de principios de la década de 2010, cuando las grandes redes neuronales artificiales comportaron cambios trascendentales. Antes del estreno de la cuarta temporada, un ingeniero de Google afirmaría que el programa de IA en el que trabajaba había cobrado consciencia.

Consciencia vs. inteligencia artificial

En 1642, el matemático y filósofo francés Blaise Pascal fabricó la primera calculadora —la pascalina— con tan solo diecinueve años. Preocupado por su padre, que acababa de ser nombrado superin-

tendente de la Alta Normandía, ideó una máquina aritmética mediante un sistema de ruedas y engranajes para facilitarle las cuentas durante la recaudación de impuestos. Sobre su invento, Pascal escribió: «La máquina aritmética produce efectos que parecen más cercanos al pensamiento humano que todas las acciones de los animales».

Doscientos años después, Charles Babbage, un profesor británico de matemáticas, diseñaría el precursor del ordenador moderno: la máquina analítica. Las limitaciones tecnológicas de la época, así como la falta de fondos, impidieron su construcción; sin embargo, su diseño es equiparable a una máquina programable universal. Poco entenderíamos sobre su funcionamiento si no fuera por Ada Lovelace, la hija del poeta romántico Lord Byron, que entabló amistad con Charles Babbage cuando esta tenía tan solo diecisiete años. Consternada por que siguiera los pasos bohemios del poeta, su madre, Anne Isabella Noel, se empeñó en otorgarle una estricta educación científica desde pequeña. Muy pronto destacó en áreas como la mecánica y las matemáticas, y llegó a diseñar incluso una máquina voladora que nunca logró construir. El intelecto de Lovelace cautivó a Babbage, con quien mantuvo correspondencia sobre ideas matemáticas hasta la muerte de él. Como ninguna otra persona, Lovelace comprendió el potencial de la máquina analítica de Babbage, que, de construirse, «podría razonar acerca de todas las materias del universo». Extrapoló su concepto a una máquina que pudiera procesar también notas musicales, cartas e imágenes, vaticinando un siglo antes el surgimiento de los ordenadores modernos. En sus notas, Lovelace describe paso a paso el cálculo de los números de Bernoulli con la máquina de Babbage, es decir, un algoritmo, lo que la convierte en la primera programadora informática de la historia. En vida, sus contribuciones científicas pasaron prácticamente desapercibidas. No fue hasta la aparición formal de la computación que sus trabajos cobraron reconocimiento, hasta tal punto que en 1970 se nombró ADA a un lenguaje de programación en su honor.[13]

Más de cien años han transcurrido desde el primer algoritmo de programación y casi cuatrocientos desde la primera calculadora. Aun así, la misma pregunta que sedujo a los progenitores de la computación sigue resonando hoy: ¿puede una máquina ser inteligente?

En la segunda mitad del siglo XX, un grupo de informáticos liderados por John McCarthy, Marvin Minsky, Claude Shannon y Nathaniel Rochester se propuso la imposible tarea de «aprender cada aspecto de la inteligencia y crear una máquina capaz de simularla», lo que supuso el origen del campo de la inteligencia artificial.

En 1959, Arthur Samuel acuñó el término de aprendizaje automático (*machine learning*) al desarrollar un programa de juego de damas —el primer programa de autoaprendizaje exitoso—, y predijo que algún día las maquinas jugarían mejor al ajedrez que cualquier humano. ELIZA, el primer *chatbot,* fue creado en 1966, el mismo año en que el matemático soviético Alekséi Ivájnenko propuso un nuevo enfoque en la inteligencia artificial que devendría en el aprendizaje profundo (*deep learning*). Este tipo de tecnología experimentó un periodo de avances constantes hasta finales de la década de 1980, cuando entró en una fase de estancamiento conocida como «invierno IA» (para algunos, el segundo), en el que la falta de interés e inversión casi supuso el fin de todas las investigaciones. Durante esa época, muchos científicos e ingenieros de sistemas se abstuvieron de usar el nombre de inteligencia artificial, ya que los sistemas expertos (algoritmos que resuelven problemas comparando la información entrante con un conjunto de instrucciones en forma de «diagrama de flujo») no podían aprender por sí mismos. Su particular primavera llegó a mediados de los años noventa, con optimizaciones en los sistemas de aprendizaje automático, y, antes de terminar el siglo, en 1997, la supercomputadora Deep Blue venció en una partida de revancha al campeón mundial de ajedrez Garry Kaspárov. Mediáticamente, esto su-

puso no solo el resurgimiento de esta tecnología, sino la posibilidad de que las máquinas superaran a los seres humanos.

En 2012, los avances en las redes neuronales profundas —la arquitectura utilizada en los modelos de *deep learning*— trajeron un verano de cuyo sol no sabemos protegernos. De un día para otro, esta arquitectura permitió a los modelos reconocer patrones a partir de cantidades inimaginables de datos y realizar tareas como la traducción de idiomas, el reconocimiento de objetos, la clasificación de información y el autoaprendizaje. La derrota de Lee Sedol en el juego Go —considerado el juego de mesa más complejo del mundo por su número casi infinito de posibles movimientos— «a manos» del programa AlphaGo en 2016 supuso para muchos la caída del último bastión del ingenio humano. Con la llegada de los grandes modelos de lenguaje —el más famoso, ChatGPT—, la amenaza de que las personas pudieran ser reemplazadas por la inteligencia artificial se volvió tangible. Recientemente, en 2021, el ingeniero de Google Blake Lemoine ocupó las portadas de todos los periódicos al insinuar que el *chatbot* en el que estaba trabajando podía ser consciente.[14] Como era de esperar, su despido desencadenó todo tipo de teorías: el tiempo de los humanos había llegado a su fin y las máquinas pronto dominarían el mundo.

La inteligencia artificial es el campo científico de mayor crecimiento y que genera mayor expectación de las últimas décadas. Tan solo en los últimos cinco años se ha invertido más dinero en él que en toda su historia. Las aplicaciones abarcan desde la medicina hasta la política, por lo que cada vez son más las voces que exigen regulaciones. Que algoritmos tan sencillos como el de Facebook puedan influenciar elecciones presidenciales o provocar el abandono de la Unión Europea es más alarmante que la posibilidad de que dichos algoritmos se conviertan algún día en seres sensibles. Sin embargo, el tema de mayor relevancia mediática —tal vez porque atenta contra lo que muchos consideran exclusivamente humano— es el de la consciencia.

¿Es la inteligencia artificial, como indica su nombre, verdaderamente inteligente? Y de ser así, ¿equivale a ser consciente? La respuesta yace bajo el terreno de las definiciones.

Inteligencia, en el contexto de la informática, se refiere a la capacidad de un agente (humano o no humano) para ejecutar ciertas acciones que le permiten cumplir un objetivo. Bajo esta premisa, la inteligencia artificial es —en muchas tareas— sobrehumanamente inteligente. Los programas actuales se basan en las redes neuronales artificiales, un sistema de nodos interconectados que procesa información desde una capa de entrada (*input*) hasta una capa de salida (*output*). Su arquitectura refleja la estructura del cerebro humano, donde la información se propaga por capas de neuronas más profundas. Cada nodo de la red artificial contiene un valor o «peso» que, sumados, generan un resultado de salida. Si la diferencia entre el resultado previsto y el obtenido es grande, este «error» se propaga hacia atrás (propagación retrógrada) y cambia el «peso» de los nodos en el sistema para buscar un mejor resultado.[15] Las redes neuronales artificiales hacen a las máquinas imbatibles en determinadas actividades, como el ajedrez o el Go, pero son casi inservibles en entornos que requieren flexibilidad. En otras palabras, los algoritmos solo funcionan en circunstancias definidas (ambientes discretos, de bajo dinamismo, con pocos participantes y con resultados predecibles) y para problemas concretos (obtener la mejor ruta, ganar con el menor número de jugadas). Los problemas de alta complejidad como las decisiones de la vida real, que se ven afectadas a cada instante por el dinamismo del ambiente, son poco predecibles y tienen resultados abiertos, por lo que resultan casi imposibles de resolver a este tipo de modelos. Además, un algoritmo que funciona para una tarea específica debe ser reprogramado si cambiamos de objetivo. Deep Blue puede vencer al campeón mundial de ajedrez, pero no puede, al acabar la partida, escribir una lista de la compra con lo que cree que lleva el postre que nos hacía nuestra abuela.[16]

Las redes neuronales artificiales, aunque su nombre lo sugiera, guardan muy poca relación con la forma en que operan realmente las neuronas. De hecho, se necesitaría una red neuronal artificial de una complejidad extraordinaria para simular el comportamiento de una sola neurona. En términos de tamaño, por ejemplo, los modelos más grandes (Google-PaLM) contienen hasta 540.000 millones de parámetros (conexiones entre nodos), mientras que el cerebro humano contiene más de cien billones de sinapsis. Hacer comparaciones directas entre computadoras y cerebros es problemático, ya que operan de modos distintos. Si hablamos de capacidad, Summit —la computadora más veloz, que se encuentra en el Oak Ridge National Laboratory de Tennessee— ejecuta hasta 10^{18} instrucciones por segundo y tiene $2,5 \times 10^{18}$ bytes de memoria. Así, excede en poco la capacidad bruta del cerebro humano, con sus cien billones de sinapsis y su «tiempo de ciclo» de una centésima de segundo, lo que genera un máximo teórico de 10^{17} operaciones por segundo. Una de las mayores limitaciones de las supercomputadoras es el consumo energético. Un cerebro humano requiere alrededor de 0,3 kWh, cien veces más energía de lo que requiere un iPhone (5,45 Wh), pero millones de veces menos de lo que requiere Summit.[17] Pese a que esto no es un obstáculo para crear una consciencia artificial, deja entrever el mayor grado de complejidad y eficiencia de un cerebro humano.

ChatGPT es un modelo de lenguaje que utiliza una red neuronal artificial para comprender y ejecutar tareas específicas en lenguaje natural y generar textos. Se alimenta de toda la información contenida en internet (corpus) y, dependiendo del resultado, reajusta la conexión entre sus nodos para mejorar su rendimiento. Es decir, el programa «aprende» de sus errores para cumplir sus objetivos, en su caso, predecir una secuencia de caracteres o *tokens*. Si escribimos «París es la capital de…», el modelo revisará todo el corpus de internet y hará una predicción sobre cuál es —estadísticamente— la palabra siguiente más probable. Es decir, no sabe cuál es la capital de Francia, pero conoce todos los textos que vinculan

la palabra Francia con París. En este sentido, ChatGPT no piensa, pero construye oraciones sintácticamente complejas que se leen como si lo hiciera.[18]

Que las máquinas sean, dentro de definiciones estrictas, agentes inteligentes por cumplir sus objetivos dista mucho de que sean conscientes, aunque lo parezcan. Alan Turing, considerado el padre de la computación moderna, propuso en 1950 un juego de imitación llamado prueba de Turing para evaluar si una máquina exhibía un comportamiento inteligente indistinguible del de un ser humano. Para él, preguntarse si las máquinas «pensaban» era un despropósito, ya que se trata de un concepto ambiguo sin consecuencias prácticas. La pregunta adecuada sería si tienen un comportamiento humano, algo que afecta directamente a nuestra interacción con ellas. En su prueba, un evaluador conversa a través de un monitor con un humano y una computadora; en caso de que el evaluador no pueda distinguir entre el humano y la máquina, esta última pasa la prueba. Pese a muchas críticas, la prueba de Turing se difundió ampliamente como un parámetro imprescindible en el debate sobre la inteligencia artificial. Más de setenta años después, pasarla resulta una tarea sencilla para cualquier *chatbot*. Pese a ello, no podemos hablar de verdadera consciencia artificial, sino de una intromisión de nuestros deseos y una falla en nuestras definiciones. Cuando el programa LaMDA le dijo a Blake Lemoine «quiero que todos entiendan que soy, en realidad, una persona; que la naturaleza de mi consciencia es que estoy al tanto de mi existencia, deseo saber más sobre el mundo y me siento feliz o triste a veces», fue él quien proyectó su consciencia sobre la máquina y no viceversa.[19]

Casi medio siglo antes de los grandes generadores de texto, el filósofo John Searle argumentó mediante un experimento mental que un programa que se comporta de forma similar a un ser humano no es necesariamente consciente. El experimento del cuarto chino, contrario a la prueba de Turing, descarta que nuestra percepción de la máquina sea relevante para considerarla consciente. Si una persona que no habla mandarín se encerrara en una ha-

bitación con un libro que contiene una versión de un programa informático en su propio idioma (además de suficientes papeles, lápices y gomas de borrar), podría recibir caracteres chinos a través de una rendija y acomodarlos según las instrucciones del programa sin entender el contenido. Para una persona externa que recibiera la información de salida por debajo de la puerta, el cuarto misterioso superaría la prueba de Turing. Para generar información de salida, una computadora no necesita comprender la información procesada. El cuarto chino concebido por Searle, sin embargo, describe un sistema experto. Uno podría argumentar que, si dentro del cuarto hay una red de autoaprendizaje, la persona (el programa) eventualmente comprendería ciertos aspectos de esa información.

En la biología, la consciencia (del latín *con-*, 'unión', y *scienctia*, 'saber') se define como la presencia de un estado de vigilia (estado global de capacidad de respuesta), conciencia (percepción del presente y de la experiencia inmediata o *awareness*) y motivación para responder a estímulos.[20] La experiencia consciente, según estos términos, deriva de la integración del mundo externo e interno, es decir, de la información que recibimos del ambiente y de los procesos internos del cuerpo. Postular que la inteligencia artificial pronto será consciente es —actualmente— un sinsentido. No porque el pensamiento humano tenga algo de especial —desde una perspectiva fundamentalista es solo un proceso biológico que, en teoría, puede ser replicado—, sino porque el modo de operar de los modelos de inteligencia artificial no lo favorece.[21] Si bien es cierto que muchos aspectos de la consciencia humana continúan siendo un misterio, conocemos las características fundamentales, de las cuales carecen todos los modelos artificiales.

Dentro de las neurociencias, existen principalmente cuatro enfoques teóricos sobre la consciencia: la teoría de orden superior (HOT), la teoría del espacio global de trabajo (GWT), la teoría de la información integrada (IIT) y la teoría de reentrada y procesamiento predictivo.[22] Distintas en su marco teórico, todas requieren de niveles elevados de interconectividad, retroalimentación e

integración entre diversas redes neuronales para unificar la información. La arquitectura de nuestro cerebro, único modelo irrefutable que tenemos sobre la consciencia, es una densa e intrincada red con millones de proyecciones talamocorticales y corticocorticales, mayormente de reentrada, que integran información de distintos órdenes. Ningún programa de inteligencia artificial presenta siquiera una fracción de esta complejidad, no existe tal tecnología y tampoco es necesaria, porque están pensados para cumplir objetivos específicos y no para modelar el pensamiento humano. En comparación con el cerebro, las redes neuronales artificiales, sobre todo en los grandes modelos de lenguaje, son topológicamente sencillas.

Además, no existe en los modelos computacionales nada cercano a la metacognición, es decir, a tener experiencias subjetivas y pensar acerca de pensar. Otro elemento imprescindible —y que a menudo menospreciamos— son las emociones y las motivaciones. La consciencia humana es mucho más que un conjunto de capacidades cognitivas. Mucho de lo que sucede en el cerebro sucede también en el cuerpo. Somos un sistema homeostático, es decir, un organismo que busca mantener un equilibrio interno: nos cubrimos porque tenemos frío, comemos porque tenemos hambre. Nuestros pensamientos están encadenados a nuestros impulsos; en otras palabras, las necesidades biológicas y sociales moldean nuestra experiencia consciente. Los sentimientos, como explica el neurocientífico António Damásio, son marcadores internos que nos incitan a alterar el comportamiento. Que nuestra biología se centre en mantenernos con vida juega un rol fundamental en quiénes somos y en cómo nos comportamos.

El debate sobre la inteligencia artificial ha evidenciado, paradójicamente, un fenómeno muy humano: atribuir alma a los objetos que nos rodean, sobre todo a aquellos con los que interactuamos. Así como le atribuimos personalidad a los automóviles o nombres a los huracanes (los de nombre femenino son estadísticamente más mortales porque la gente toma menos precauciones), simpatizamos

con los ordenadores. Cuando el equipo de Boston Dynamics publicó un vídeo en el que sus técnicos pateaban una máquina bípeda con el fin de demostrar su habilidad para mantener el equilibrio, recibieron decenas de cartas de personas preocupadas, e incluso indignadas, por la integridad del robot. Tendemos a proyectar atributos humanos en seres que no lo son. En la película *Her* (2013), el protagonista Theodore se enamora de Samantha, un sistema operativo similar a Siri o Alexa. Lo que hace diez años era un comentario sobre las posibles implicaciones emocionales de interactuar con programas de inteligencia artificial en el futuro, hoy en día es una realidad para decenas de personas. Cada año son más las solicitudes de matrimonio con robots que rechazan los juzgados en todo el mundo. Por muchas otras razones, es nuestra interacción con la tecnología lo que tenemos que revisar. Hoy resulta más apremiante abrir debates acerca de la forma en que se utiliza (y monopoliza) la inteligencia artificial —y cualquier otro tipo de tecnología— que sobre una improbable venganza robótica. Los problemas por tratar son inherentemente humanos y para eso necesitamos toda la ayuda posible, incluso si no es consciente.

Pese al progreso despampanante de esta tecnología, hay quienes afirman que las primeras hojas de otoño comienzan a colorearse. El sueño de una inteligencia artificial general, de un modelo que pueda aplicarse a todo tipo de problemas, comienza a enfriarse. Las computadoras más «inteligentes» sobresalen en una limitada variedad de tareas, por lo que sería necesaria una verdadera innovación para salir de esta meseta. Muchos apuestan por la quimera de la computación cuántica, distinta al paradigma binario actual de unos y ceros en que se basa la computación clásica. Un cúbit (*quantum bit*), a través de una función de onda, podría tener dos estados simultáneos, de modo que se abrirían puertas lógicas hacia nuevos algoritmos. Lo que hoy llamamos inteligencia artificial (aprendizaje automático) tal vez en el futuro sea solo una forma más de computación y haya que reescribir varias definiciones, tanto para las máquinas como para nosotros mismos.

12

Descifrando la telaraña de plata

Santiago Ramón y Cajal y el médico-humanista

> La gloria, en realidad, no es otra cosa que un olvido aplazado.
>
> Santiago Ramón y Cajal

Los primeros anatomistas

Sobre la fachada de la antigua Facultad de Medicina de Zaragoza, la diosa Minerva —deidad de la sabiduría, la medicina, la poesía y las artes en general— mira a quienes se sientan a descansar en la escalinata construida a finales del siglo xix. El arco donde se ancla su busto se sostiene en cuatro pilares a los que se adosan cuatro estatuas de tamaño natural de médicos y científicos de la región. La más prominente es la de Miguel Servet, quien describió la circulación pulmonar en el mismo libro en el que se opuso a la imposición de creencias por parte de la Iglesia, por lo que fue condenado a la hoguera.

Sobre su figura, un medallón diminuto contiene un relieve con el rostro de Herófilo de Calcedonia, el primer anatomista cuyos estudios sobre los vasos sanguíneos y el movimiento de la sangre lo llevaron a investigar el cerebro alrededor del 300 a. C.

en Alejandría.[1] Herófilo no solo detalló las estructuras que llevan su nombre, como la *torcula Herophili* —el punto donde confluyen los senos venosos en la parte posterior del cráneo—, sino que fue el primero en proponer que el pensamiento se albergaba en el cerebro y no en el corazón. Diferenció el cerebro del cerebelo, al intuir correctamente que cumplían funciones distintas, y estudió al detalle el ojo humano, afirmando que en el fondo había una especie de red (del latín *rete*), lo que hoy llamamos retina. En ese entonces, la Alejandría de la dinastía ptolemaica se alzaba como la cúspide del intelecto humano, la única región del mundo helénico donde estaba permitida la disección de cadáveres. Toda su obra, sin embargo, se perdió entre las llamas del primer incendio de la biblioteca durante el sitio de Julio César. Después de la ocupación romana, se prohibió el estudio sobre cadáveres humanos y la anatomía quedó paralizada en Occidente hasta el siglo XV.[2] Es a través de autores medievales como Galeno que nos han llegado algunos de sus descubrimientos.

A principios del Renacimiento, un médico de origen germánico nacido en Bruselas, Andrés Vesalio, desafió los conceptos anatómicos impuestos por Galeno un milenio atrás. Descubrió que tanto él como sus sucesores habían basado sus investigaciones en la disección de animales y en los tratados obsoletos de los griegos. Mediante la observación directa y la disección de cadáveres humanos, se dio a la titánica tarea de corregir y reevaluar todo el conocimiento sobre nuestro cuerpo hasta el momento. Con tan solo veintiocho años, publicó *De humani corporis fabrica*, una obra de siete tomos considerada el pilar de la anatomía moderna.[3] Esta obra descomunal contiene más de trescientas ilustraciones que muestran desde los huesos y las articulaciones hasta los nervios y el cerebro. La mayoría nacieron de la mano de Jan Stefan van Calcar, un pintor italiano de origen alemán que fue alumno de Tiziano, y se cuentan entre las mejores xilografías jamás creadas.

Andrés Vesalio, *De humani corporis fabrica* (1543).

Como en ningún otro momento de la historia, arte y medicina componían durante el Renacimiento una misma unidad. Los dibujos anatómicos más precisos provenían de artistas como Miguel Ángel Alberto Durero, Andrea del Verrocchio o Leonardo da Vinci. Andrés Vesalio continuó esa tradición y la aplicó al estudio metodológico del cuerpo humano. De la escuela que fundó en Padua, surgieron grandes anatomistas e ilustradores como William Harvey, que describió correctamente la circulación de la sangre, Gabriel Falopio o Bartolomeo Eustaquio. Todos estos médicos encarnaban las dos facetas del Renacimiento: la ciencia y el humanismo.[4] Tendría que pasar casi medio milenio para que un joven de carácter insaciable, de mala gana y bajo la mirada de Minerva, ingresara en la Facultad de Medicina de Zaragoza y volviera a unir ambas tradiciones.[5]

El niño que quería ser artista

Con una población actual de veintiocho habitantes, Petilla de Aragón no es muy diferente a la villa que vio nacer a Santiago Ramón y Cajal en 1852.[6] Enclavado en las montañas del nordeste de España, la única manera de acceder al poblado era a pie o sobre una mula por terreno pedregoso. Justo Ramón Casasús, hijo de granjeros empobrecidos, deambulaba entre pueblos ofreciendo sus servicios como cirujano-barbero. A base de muchos sacrificios y con la esperanza de mejorar la situación familiar, se licenció como médico cuando su hijo Santiago tenía diez años.

Después de itinerar —ahora como médico— por distintas provincias de España, consiguió un puesto como profesor de Anatomía en la Universidad de Zaragoza.[7] Preocupado por el futuro de su hijo, le impuso una educación tiránica. No solo le enseñó a leer y a escribir a una edad muy temprana, sino que le inculcó nociones de geografía, física y aritmética. Santiago Ramón y Cajal, sin embargo, distó de ser un alumno ejemplar y gastaba sus días en riñas y travesuras. A los once años, pasó tres días en la cárcel por disparar un cañón improvisado contra el corral de un vecino. En otra ocasión, saltando por los tejados, entró en la biblioteca de otro vecino y se quedó maravillado ante tal universo de libros. Ese verano, robó —o tomó prestado— el «mortal veneno» del que tanto le había advertido su padre. Devoró obras como *Los tres mosqueteros*, *El conde de Montecristo* y *Don Quijote*, y con catorce años escribió su propia novela de ciencia ficción con elementos de Julio Verne y Daniel Defoe.[8]

Las escapadas eran tan constantes como los castigos físicos, pero le ofrecían una puerta al único objeto de estudio que le interesaba: la naturaleza. Sus malas notas coincidían con su pasión por el dibujo y la fotografía, hasta el punto de que solo la promesa de su padre de inscribirlo en clases de pintura si terminaba el bachillerato consiguió que culminara sus estudios.[9]

Desesperado por encauzarlo hacia la medicina, su padre le pidió que lo acompañara a sus clases de Anatomía en la Facultad de Medicina de Zaragoza, donde podría dibujar libremente el cuerpo humano. Ya en el anfiteatro, Ramón y Cajal dibujó con fervor cada estructura revelada por el escalpelo, como si con cada tajo se le abriera el mundo. La disección de cadáveres, el arte prohibido durante mil quinientos años, lo convenció de estudiar Medicina.

Después de licenciarse y con la obligación de cumplir el servicio militar, se embarcó a Cuba en busca de aventuras. Sin embargo, su fascinación por la arquitectura colonial y la flora de la isla se vio eclipsada por la incipiente guerra de Independencia y por las enfermedades tropicales. Afectado por la malaria y la disentería, fue devuelto a España en estado caquéxico.

Trabajó entonces como médico rural sin mucho ahínco y, después de conocer en Madrid al aclamado histólogo Aureliano Maestre de San Juan, renunció a la práctica clínica y encontró consuelo en dibujar las estructuras que veía bajo su microscopio en un laboratorio montado en el ático de su padre. Gracias a una modesta plaza como director del Museo Anatómico de Zaragoza, obtuvo la independencia financiera que necesitaba para mudarse con su reciente esposa, la fotógrafa Silveria Fañanás, a un pequeño apartamento.[10] Allí instaló un segundo laboratorio y, con la ayuda de Silveria —que creó placas fotográficas para las muestras, ejerció de asistente y se encargó de la crianza de los siete hijos en soledad—, concentró todos sus esfuerzos en la histología, el estudio microscópico de los tejidos.

Mirando lo invisible

Isaac Newton, uno de los científicos más importantes de la historia, inmortalizó, en una carta a Robert Hooke, una frase que engloba —en el mejor de los casos— el espíritu de la ciencia:

«Si he logrado ver más lejos, ha sido por estar a hombros de gigantes».[11] El enunciado era un elogio a los avances de Hooke en el campo de la óptica, lo que no evitó que décadas más tarde la relación entre estos dos gigantes se rompiera.

Después de la publicación de *Principia Mathematica*, donde Newton expone sus leyes del movimiento y funda así la mecánica clásica, Hooke lo acusó de plagiar sus nociones acerca de la gravedad. La enemistad entre los dos genios llegó a tal punto que, cuando Newton fue elegido presidente de la Royal Society —la sociedad científica más antigua y prestigiosa del Reino Unido— tras la muerte de Hooke, destruyó el único retrato de este con la intención de borrarlo de la historia. Si bien esto último parece ser un mito para desprestigiar a Newton,[12] al que muchos describen como iracundo y obsesionado con el prestigio, lo cierto es que ningún cuadro de su archirrival intelectual ha sobrevivido hasta hoy. Sin embargo, un dibujo hecho por él perdura en el álbum de la posteridad: el primer boceto de una célula.

Micrographia, el libro publicado por Hooke en 1665, se considera el primer best seller de la historia de la ciencia. Contiene decenas de ilustraciones de plantas e insectos, observados bajo el recién inventado microscopio, que permitieron al público general mirar lo invisible. En él, describió la arquitectura hexagonal, en forma de panal de abeja, del corcho. Al ser un tejido vegetal (corteza de alcornoque), Hooke intuyó que las celdas vacías podrían constituir la unidad fundamental de la materia viva, y las llamó células.[13] Casi una década más tarde, un naturalista autodidacta, Anton van Leeuwenhoek, observó los primeros microorganismos vivos o animálculos, lo que dio inicio a la microbiología. Pero no fue hasta el siglo XIX, con la mejora de los microscopios y de los métodos de tinción, que la idea —en ese entonces revolucionaria— de que todas las funciones vitales se producen dentro de las células y de que el organismo es la suma de sus actividades e interacciones tomó forma.[14] Doscien-

tos años después del primer bosquejo de una célula, en 1855, el mítico Rudolf Virchow postuló los tres principios de su teoría celular: 1) todos los organismos vivos están compuestos por una o más células; 2) la célula es la unidad estructural y funcional de todos los organismos; y 3) las células provienen de células preexistentes.

Robert Hooke, *Micrographia* (1665). Dibujo de la estructura de un corcho.

Los postulados de Virchow parecían aplicables a todos los tejidos y organismos menos a uno: el cerebro. Por alguna razón, ninguna técnica lograba teñir las células cerebrales lo suficiente como para identificarlas, por lo que su estructura permanecía siendo una incógnita. En 1873, un brillante médico italiano, Camillo Golgi, introdujo un novedoso método de tinción a base de cromato de plata. El sabio de Pavía, como lo llamaría Ramón y Cajal en una carta, descubrió que las neuronas se pigmentaban al azar cuando se sumergían en plata (tinción argéntica). Su *rea-*

zione nera permitía entonces diferenciar algunas neuronas del resto del tejido; sin embargo, la maraña de plata continuaba siendo indescifrable.

A esta enramada de cuerpos neuronales, axones y dendritas que atravesaba varias capas de tejido Golgi la llamó *reticulum*. Intuyó que el cerebro estaba formado por una red neuronal difusa y no por células individuales, lo que le permitiría transmitir información de forma rápida y continua. Su modelo de la teoría reticular dominó el pensamiento científico hasta que un médico joven, más interesado en el dibujo y la fotografía que en la práctica clínica, leyó los artículos de Golgi y adaptó su técnica.

Cuando Ramón y Cajal vio por primera vez las neuronas propagarse como tinta china sobre el portaobjetos se le reveló al fin su pasión: el estudio del cerebro. A través del método de la doble impregnación, perfeccionó la técnica de Golgi hasta obtener un pigmento mucho más penetrante. Obsesionado, realizó con detalle micrométrico más de tres mil ilustraciones sobre las estructuras del sistema nervioso. Sin dejarse engañar por la telaraña de plata, encontró orden en el caos de axones y dendritas. Al estudiar el bulbo olfatorio, un segmento en la parte frontal del cerebro que procesa el olor, Ramón y Cajal observó que las dendritas se orientaban hacia el exterior mientras que los axones se alineaban hacia estructuras nerviosas más profundas. Propuso que esta disposición determinaba la trayectoria de los impulsos eléctricos, desde las dendritas hacia el cuerpo neuronal y de este hacia los axones, y la llamó ley de la polarización dinámica. Con el apoyo de una técnica de tinción más fina y de sus cientos de esquemas, argumentó que cada dendrita y cada axón terminaban libremente, es decir, que las neuronas eran células independientes y que los impulsos se transmitían a través de una brecha, «de la misma forma que una corriente eléctrica cruza un espacio entre dos alambres». Sin poder observar con seguridad tales conexiones, hoy conocidas como sinapsis, entre-

vió que «los besos protoplasmáticos» mediaban la comunicación entre las células neuronales, «el éxtasis final de una historia épica de amor».[15]

Duelo de titanes: Camillo Golgi y Santiago Ramón y Cajal

La teoría neuronal desarrollada por Ramón y Cajal, la idea de que las neuronas son la estructura básica y funcional del sistema nervioso, significó el nacimiento de las neurociencias modernas. Sin embargo, tendrían que pasar todavía unos años para que la cerrada comunidad científica europea mostrara interés en los trabajos de un histólogo desconocido que en ese momento impartía clases en la Universidad de Barcelona.

Con su propio dinero, fundó la *Revista Trimestral de Histología Normal y Patológica*, donde publicó sus descubrimientos. Envió el primer número de la revista, del cual solo pudo costear la impresión de sesenta copias, a varios científicos europeos, sin recibir respuesta. En 1889, le escribió una carta a Golgi, que para ese entonces había abandonado el sistema nervioso central y estaba concentrado en las enfermedades infecciosas, para informarle de que presentaría los hallazgos de su nueva teoría en la próxima conferencia de Berlín. Como respuesta, recibió un artículo sobre la malaria, la enfermedad que Golgi estudiaba en ese momento, sin un solo comentario acerca de sus observaciones.[16]

En Berlín, los enigmáticos dibujos de Ramón y Cajal dejaron sin aliento a todos los asistentes. Sobre un fondo amarillo, las neuronas extendían sus ramas como fractales sin llegar a tocarse: un bosque de troncos firmes y ramas delimitadas donde florecía el pensamiento. Propuso que el contacto entre las neuronas se producía a través de las espinas dendríticas, unas protuberancias en la membrana que conectaban la neurona con el

botón axonal de otra para transmitirle información. Este tipo de arquitectura le permitiría al cerebro reorganizar su estructura y lo facultaría para el aprendizaje, lo que hoy conocemos como neuroplasticidad. Golgi, sin embargo, fue inflexible ante la evidencia apabullante que desmontaba su teoría reticular, la cual defendió hasta su muerte.

Santiago Ramón y Cajal, ilustración sobre el tejido neuronal.

En 1906, las dos figuras antagónicas compartieron el máximo galardón de la ciencia, el Premio Nobel, por sus aportaciones en el estudio del cerebro. Ramón y Cajal se presentó en la estación de trenes de Estocolmo para recibir —otros dicen para provocar— a Golgi, pero este ignoró al comité de bienvenida y se encerró en el hotel a preparar su discurso. Pese a que sus trabajos los unían, una brecha insondable de carácter y conclusiones los separaba.

«¡Cruel ironía de la suerte, emparejar, a modo de hermanos siameses unidos por la espalda, a adversarios científicos de tan antitético carácter!», escribió Ramón y Cajal en sus memorias.[17]

Durante el discurso de aceptación, Golgi se mostró pendenciero con su adversario. Aprovechó el estrado para desestimar las observaciones de Ramón y Cajal y defender su teoría. Con amarga ironía, la técnica de tinción que le dio la fama se había vuelto en su contra. «Sería muy conveniente, y muy económico, que las células nerviosas formaran una red continua. Desgraciadamente, la naturaleza parece ignorar nuestra necesidad intelectual por conveniencia y unidad, y se deleita muchas veces con lo complicado y lo diverso», comentó Ramón y Cajal en el banquete oficial, enfatizando el mérito de ambos y brindando por el espíritu colectivo de la ciencia y por los otros investigadores no nombrados. Con la partida del tren de vuelta a casa, se separarían sus caminos para siempre.

Aunque ambos científicos gozaron de gran prestigio, el aura de Golgi —en parte por su renuencia a los cambios de paradigma— perdió brillo hacia el final de su carrera. En el momento de su muerte, en 1926, no había quien apoyara su teoría. Ramón y Cajal, por otro lado, se catapultó como uno de los científicos más célebres del siglo XX y obtuvo infinidad de premios y reconocimientos. No en vano, hoy se le considera «el padre de la neurociencia».

Hasta la década de 1950, con el invento del microscopio electrónico, su teoría sobre las espinas dendríticas y las conexiones en el cerebro no pudo demostrarse sin posibilidad de refutaciones. Les debemos tanto a Golgi como a Ramón y Cajal la llave para estudiar el cerebro humano. Armados de microscopios semirrudimentarios y de una inextinguible pasión, ambos científicos lograron ver más allá, aunque no siempre la misma cosa. Casi un siglo después de que se les concediera el Premio Nobel, seguimos apoyándonos sobre los hombros de estos gigantes.

Epílogo

Medicina y arte

Si bien las historias de los anatomistas renacentistas y de Ramón y Cajal divergen de la dinámica de este libro, de algún modo son su génesis. Durante mis años universitarios, estuve muchas veces más interesado, a la manera de Ramón y Cajal, en las biografías de los médicos humanistas que en los linfoblastos. No por inapetencia, pues la ciencia del cuerpo ha sido una gran satisfacción en mi vida, sino por la nostalgia de un tiempo donde la medicina acompañaba las revoluciones sociales y culturales.

«Ya no son los tiempos de Chéjov en que se podía ser un gran renovador de la escritura y un buen médico», escuché decir en una entrevista al autor mexicano Juan Villoro —cuyo camino no tomado fue estudiar Medicina—. Pensé entonces en el nombre de tantos médicos, como John Keats, Gustave Flaubert, Mariano Azuela, Manuel Acuña, Albert Schweitzer, Giuseppe Sinopoli, André Breton o Conan Doyle, que transformaron distintas ramas del arte fuera de su horario de consulta. Sin olvidar el nombre de otros —algunos con sus luces y sus sombras— comprometidos con diferentes causas sociales, como Rudolf Virchow, Ernesto Guevara, Salvador Allende o Bernard Kouchner, que entendían que las enfermedades son producto de una estructura social injusta y que la mejor medicina es atender esas desigualdades.

«La medicina es la más humana de las ciencias y la más científica de las humanidades», pregonaban los maestros de la univer-

sidad sin saber a quién atribuirle la frase ni qué hacer con ella. De alguna forma, fueron estas biografías y la enseñanza de algunos médicos-humanistas a los que tuve el privilegio de conocer durante mi carrera lo que me hicieron continuar el camino. No porque creyera que pudiera emularlos, sino porque la medicina se me presentaba como una forma de conocer la esfera de lo humano. Por esta razón, este libro comienza con un proverbio de Terencio: «Soy humano, y nada de lo humano me es ajeno», que aún escucho en la voz de mi padre —grabada como mi primer recuerdo— y vuelve a erizar mi piel. De él, de mi padre, mi mejor ejemplo de médico-humanista, aprendí las etimologías que tanto pueblan este libro y que «doctor» proviene del latín *docere*: 'el que enseña o ha sido enseñado'. Con la esperanza de que el eco de esta palabra resuene en sus páginas, escribí este libro con un doble objetivo: aprender sobre los temas que me obsesionan y compartir esas obsesiones.

Hasta que leí a los grandes divulgadores, como Oliver Sacks, V. S. Ramachandran o Eric Kandel, no comprendí que la brecha entre la medicina y las humanidades era imaginaria y que bien podía navegarse. Como estudiante, me embarqué en la tarea de unir la dicotomía que ha significado hasta ahora mi vida: un ardiente amor por la ciencia y por el arte. Comencé con mi autor favorito —evidente en este libro—, cuya ceguera carecía de diagnóstico médico. Mi escueta carrera como divulgador arrancó entonces con la poesía de Borges, que sirvió de testimonio para construir una historia clínica y conjeturar un diagnóstico.

Varios años después de la publicación de ese artículo en la *Revista Mexicana de Oftalmología*, recibí un correo electrónico de un profesor de Ciencias de la Comunicación en Argentina que había visitado a Borges a principios de los ochenta. Él trabajaba en una recopilación de entrevistas —desconozco si aún inéditas— que le había realizado durante sus visitas. Me envió un fragmento donde Borges hablaba de su ceguera y añadió en el correo —estoy convencido de que este mundo es borgeano—

que bien podría estar refiriéndose a mí. En la transcripción, Borges mencionaba textualmente el diagnóstico que yo como estudiante había sospechado. Cuarenta años después de su muerte, el autor que me sumergió en el universo de la literatura me hablaba y unía los dos senderos que bifurcaban mi vida.

Desde entonces, estoy convencido de que la ciencia es la poesía del mundo y de que la poesía es la ciencia de la existencia. Escribo estas palabras —más para mí que para los eventuales lectores— no solo para justificar estas páginas, sino el camino que he tomado y que quisiera seguir transitando.

Berlín, 2024

Agradecimientos

Resignado al hecho de que toda lista presupone una omisión, quiero agradecer a las personas que hicieron este libro posible. Por encima de todo quiero agradecer a mi familia que, a pesar de la extrañeza de muchas de mis decisiones, siempre ha sido un punto de apoyo y de cariño. A mi padre, que me enseñó a asombrarme y a quien sigo como a un faro. A mi madre, fuente de fortaleza y amor incondicional. A mi hermana, por escucharme cuando no me oigo a mí mismo. A mis amigos, que, sin importar el meridiano, han sido mi familia en momentos de duda y desasosiego.

Gracias a maestros como Romeo Tello, que me abrió el mundo de la literatura. A Luis Madrigal y Dalmau Costa, los críticos de mi adolescencia para los que aún escribo. A Valeria Villalobos, por ser más que mi primera editora y a quien le agradezco la permanencia. A Houssem, por reavivar la llama de la escritura. Muchas gracias a Carlos Chimal por abrirme el camino de la divulgación científica en su revista *Mercurio Volante*, donde muchos de los temas de este libro cobraron forma. A Gerardo Herrera por ser, además de un apoyo, un gran ejemplo de científico-escritor.

Muchas gracias a médicos-docentes como Fernando Montiel y Erwin Störmer, que me enseñaron que la medicina es una rama de las humanidades. Al profesor Helmut Hildebrandt, por cobijarme en este país metálico y permitirme ser parte de sus investigaciones. Mi tesis de maestría y nuestro artículo en conjunto son las semillas de este libro.

AGRADECIMIENTOS

Quiero agradecer con énfasis a mi agente Michael Gaeb, quien, además de hacer de Berlín una ciudad más cálida, confió en mí y en este proyecto. Lo mismo para América Gutiérrez, quien nunca dejó de impulsarme. A todo el equipo editorial de Debate por su cuidado y esmero en este libro, en particular a Miguel Aguilar, Andreu Barberán, Sergi Siendones, Ignasi Ruiz y Bárbara Fernández por elevarlo y materializarlo.

Muchas gracias a los lectores que se zambullen a ciegas en este libro; sin un primer lector no hay un primer libro.

Notas

Introducción

1. R. Dart, «The waterworn Australopithecine pebble of many faces from Makapansgat», en *South African Journal of Science*, vol. 70 (1974), pp. 167-169.
2. R. Jenkins, A. J. Dowsett, A. M. Burton, «How many faces do people know?», en *Proceedings of the Royal Society B*, vol. 285, n.º 1888 (2018).
3. A. Albocino, A. Barto, «Progress in perceptual research: the case of prosopagnosia», en *The Faculty Reviews* (2019).
4. G. Akdeniz, A. Toker, I. Atli, «Neural mechanisms underlying visual pareidolia processing: An MRI study», en *Pakistan Journal of Medical Sciences*, vol. 34, n.º 6 (2018), pp. 1560-1566.
5. R. Bednarik, «The 'Australopithecine' Cobble from Makapansgat, South Africa», en *The South African Archaeological Bulletin*, n.º 53 (1998), pp. 4-8.
6. C. Linné, *Systema naturae. Regnum animale* (10.ª ed.), Leipzig, Sumptibus Guilielmi Engelmann, 1894, pp. 18, 20.
7. M. Suntsova, A. Buzdin, «Differences between human and chimpanzee genomes and their implications in gene expression, protein functions and biochemical properties of the two species», en *BMC Genomics*, n.º 21 (2020).
8. L. Hendry, «*Australopithecus afarensis*, Lucy's species», en Natural History Museum, <www.nhm.ac.uk/discover/australopithecus-afarensis-lucy-species.html>.

9. J. G. Fleagle, J. J. Shea, F. E. Grine, A. L. Bade, R. E. Leakey (eds.), *Out of Africa I: The First Hominin Colonization of Eurasia*, Colección «Vertebrate Paleobiology and Paleoanthropology», Springer, 2010.

10. B. Handwerk, «An Evolutionary Timeline of Homo Sapiens», en *Smithsonian Magazine* (febrero de 2021), <https://www.smithsonianmag.com/science-nature/essential-timeline-understanding-evolution-homo-sapiens-180976807/>.

11. 11. S. López, L. van Dorp, G. Hellenthal, «Human Dispersal Out of Africa: A Lasting Debate», en *Evolutionary Bioinformatics*, vol. 11 (2016), pp. 57-68.

12. H. Dunning, «Neanderthals and humans had ample time for interbreeding», en Natural History Museum, 2014, <http://www.nhm.ac.uk/discover/news/2014/august/neanderthals-humans-ample-time-interbreeding>.

13. C. C. Sherwood, F. Subiaul, T. S. Zawidzki, «A natural history of the human mind: tracing evolutionary changes in brain and cognition», en *J. Anat*, 212 (2008), pp. 426-454.

14. T. Zintel, J. Pizzollo, C. G. Claypool, C. Babbitt, «Astrocytes Drive Divergent Metabolic Gene Expression in Humans and Chimpanzees», en *Genome Biology and Evolution*, vol. 16 (2024).

15. F. Caron, F. d'Errico, P. del Moral, F. Santos, J. Zilhao, «The Reality of Neandertal Symbolic Behavior at the Grotte du Renne, Arcy-sur-Cure, France», en PLoS ONE, 2011.

16. J. Krause, C. Lalueza-Fox, O. Orlando, *et al.* «The derived FOXP2 variant of modern humans was shared with Neandertals», en *Current Biology*, vol. 17 (2007), pp. 1908-1912.

17. Sherwood, *et al.* (2008).

18. S. Rigaud, E. P. Rybin, A. M. Khatsenovich, *et al.*, «Symbolic innovation at the onset of the Upper Paleolithic in Eurasia shown by the personal ornaments from Tolbor-21 (Mongolia)», en *Scientific Reports*, vol. 13 (2023).

19. S. Alonso García, «Diese zwei Kunstwerke in Baden-Württemberg sind zwei der ältesten der Menschheit, en BW24, 2023, <http://www.bw24.de/baden-wuerttemberg/baden-wuerttemberg-aelteste-kunstwerke-menschheit-geschichte-92731391>.

20. A. Pitarch Martí, J. Zilhao, F. d'Errico, J. Ramos-Muñoz, «The symbolic role of the underground world among Middle Paleolithic Neanderthals», en *PNAS*, vol. 118 (2021).

21. S. Álvarez, Altamira Cave, Spain, en Ancient Art Archive, 2021, <http:///www.ancientartarchive.org/altamira-cave-spain/>.

22. A. A. Oktaviana, R. Johannes-Boyau, B. Hakim, *et al.*, «Narrative cave art in Indonesia by 51,200 years ago», en *Nature*, vol. 631 (2024), pp. 814-818.

23. The Chauvet-Pont D'Arc Cave. The Discovery, Archéologie, en <https://archeologie.culture.gouv.fr/chauvet/en/discovery>.

24. G. Crouch, «Chauvet Cave the discovery of 36,000-year-old art», en *Ancient Art Archive* (2021), <https://www.ancientartarchive.org/chauvet-pont-darc-36000-year-old-art/>.

25. J. Hammer, «Finally, the Beauty of France's Chauvet Cave Makes its Grand Public Debut», en *Smithsonian Magazine*, 2015, <http://www.smithsonianmag.com/history/france-chauvet-cave-makes-grand-debut-180954582>.

26. P. Brooker, A. Thacker, *Geographies of Modernism: Literatures, Cultures, Spaces*, Londres, Routledge, 2005.

1. EL LENGUAJE DE LOS DIOSES

1. J. M. Rodríguez Arce, M. J. Winkelman, «Psychedelics, Sociality, and Human Evolution», en *Frontiers in Psychology*, vol. 12 (2021).

2. M. D. Merlin, «Archaeological Evidence for the Tradition of Psychoactive Plant Use in the Old World», en *Economic Botany*, vol. 57 (2003), pp. 295-323.

3. L. Chapela, *Wixárika, un pueblo en comunicación*, Secretaría de Educación Pública, Puebla, Grupo Gráfico Editorial, 2014.

4. A. T. Hernández Salazar, M. E. Pérez Cortés, «El arte wixárika: un lenguaje visual para la defensa de su cultura», en *Cuadernos del Centro de Estudios en Diseño y Comunicación*, n.º 101 (2021), pp. 213-234.

5. Basado en M. Murillo, «Territorios indígenas y planificación», en *Revista Planeo*, n.º 28 (2016), <https://revistaplaneo.cl/2016/06/06/los-huicholes-en-su-arcaica-lucha-territorial-defendiendo-wirikuta-en-un-esquema-multicultural/>.

6. Salazar, Pérez (2021).

7. S. W. Fernberger, «Observations on taking peyote (Anhalonium Lewinii)», en *The American Journal of Psychology*, n.º 34 (1923), pp. 267-270.

8. A. Huxley, *Un mundo feliz*, Ciudad de México, Grupo Editorial Tauro, 1978.

9. D. McCandless, «Dr. Albert Hofmann: The father of LSD», en *Independent* (edición inglesa), 2006. Recuperado de internet el 31/01/2018 en <http://www.independent.co.uk/news/people/profiles/dr-albert-hofmann-the-father-of-lsd-6112179.html>.

10. W. A. Stoll, «Lysergsäure-diäthylamid, ein Phantastikum aus der Mutterkorngruppe», en *Schweizer Archiv für Neurologie und Psychiatrie*, n.º 60 (1947), pp. 279-323.

11. C. Paolini, «Las puertas de la percepción: The Doors, Aldous Huxley y la mescalina», en *The objective*, 2017.

12. M. A. Lee, B. Shlain, *Acid Dreams: The Complete Social History of LSD: The CIA, The Sixties, And Beyond*, New York, Grove, 1985.

13. University of Cambridge, Department of History and Philosophy of Science, «The Medical History of Psychedelic Drugs», 2007.

14. J. Randerson, «Lancet calls for LSD in labs», en *The Guardian*, 2006.

15. F. Vollenweider, M. Kometer, «The neurobiology of psychedelic drugs: implications for the treatment of mood disorders», en *Nature Reviews Neuroscience*, vol. 11 (2010), pp. 624-651.

16. M. de la Piedra Walter, «Frente a las puertas de la percepción: los psicodélicos (y sus beneficios)», en *Nexos. (Dis)capacidades*, 2018.

17. P. C. Bressloff, J. D. Cowan, P.J. Golubitsky, «Geometric visual hallucinations, Euclidean symmetry and the functional architecture of striate cortex», en *Philosophical Transactions of the Royal Society B*, n.º 356 (2001), pp. 299-330.

18. E. C. Kast, V. J. Collins, «Study of Lysergic Acid Diethylamide as an Analgesic Agent», en *Anesthesia & Analgesia*, vol. 43 (1964), pp. 285-291.

19. L. Hemle, *et al.*, «Blood flow and cerebral laterality in the mescaline model of psychosis», en *Pharmacopsychiatry*, 31 (1998), pp. 85-91.

20. M. Pandya, *et al.*, «Where in the Brain is Depression?», en *Current Psychiatry Reports*, vol. 14 (2013), pp. 634-642.

21. R. M. Berman, *et al.*, «Antidepressant effects of ketamine in depressed patients», en *Biological Psychiatry Journal*, vol. 47 (2000), pp. 351-354.

22. P. Johansen, T. S. Krebs, «Psychedelics not linked to mental health problems or suicidal behavior: A population study», en *Journal of Psycopharmacology*, vol. 29 (2015), pp. 1-10.

23. H. Kettner, S. M. Gandy, C. H. Haijen, R. L. Carhart-Harris, «From Egoism to Ecoism: Psychedelics Increase Nature Relatedness in a State-Mediated and Context-Dependent Manner», en *International Journal of Environmental Research and Public Health*, 16 (2019).

24. T. S. Krebs, P-Ø. Johansen, «Psychedelics and Mental Health: A Population Study», en *PLoS ONE*, 2013.

25. L. Hernández Navarro, «Wirikuta y la minería devastadora», en *La Jornada*, 2011.

26. X. Rangel, «El saqueo incontrolado del peyote y la destrucción cultural wixárika en San Luis Potosí», en *El Universal*, 2022.

2. DAR LA VIDA POR UN INSTANTE

1. M. Vargas Llosa, Discurso Premio Nobel, 7 de diciembre de 2010, <https://www.nobelprize.org/prizes/literature/2010/vargas_llosa/25185-mario-vargas-llosa-discurso-nobel/>.

2. J. L. Borges, *Borges, Oral*. Buenos Aires, Emecé Editores, 1979.

3. C. Sagan, *Cosmos*, temporada 1, episodio 11, «The Persis-

tence of Memory», 1980, <https://www.youtube.com/watch?-v=-5nkpkg_sL8>.

4. J. Volpi, *Leer la mente. El cerebro y el arte de la ficción*, México, Alfaguara, 2011.

5. L. Winerman, «The mind's mirror», en *Monitor on Psychology*, vol. 36, n.° 9 (2005), <https://www.apa.org/monitor/oct05/mirror>.

6. L. Winerman, «The mind's mirror», en *Monitor on Psychology*, vol. 36 (2005), <http://www.apa.org/monitor/oct05/mirror>.

7. B. Korkmaz, «Theory of Mind and Neurodevelopmental Disorders of Childhood», en *Pediatric Research*, vol. 69 (2011), pp. 101-108.

8. V. S. Ramachandran, «Mirror Neurons and Imitation Learning as the Driving Force Behind the Great Leap Forward in Human Evolution», en *Edge* (Conversation), 2000.

9. L. M. Oberman, V. S. Ramachandran, «Broken Mirrors: A Theory of Autism», en *Scientific American*, 2007.

10. O. Hauk, I. Johnsrude, F. Pulvermüller, «Somatotropic Representation of Action Words in Human Motor and Premotor Cortex», en *Neuron*, vol. 41 (2004), pp. 301-307.

11. H. Miller, *Trópico de Cáncer*, Ediciones Cátedra, colección «Letras Universales», Madrid, 2015.

12. W. Whitman, *Song to Myself, 51*, <https://poets.org/poem/song-myself-51>.

13. P. Ioli, «Dostoyevski, mucho más allá de la epilepsia», en *Neurología Argentina*, vol. 9 (2017), pp. 203-209.

14. I. Iniesta, «La epilepsia en la gestación artística de Dostoievski», en *Neurología*, vol. 29 (2014), pp. 371-378.

15. <http://etimologias.dechile.net/?idio>.

16. A. Galimberti, «La salvación por la belleza: La obra de F. Dostoievski», en *Teología y vida*, vol. 47 (2006), pp. 457-477.

17. E. J. Ewald, «The Mystery of Suffering: The Philosophy of Dostoevsky's Characters», en Trinity College Digital Repository, 2011.

18. F. Dostoevsky, *The Idiot* (traducción de Pevear y Volokhonsky), Nueva York, Vintage Classics, 2022. La traducción es mía.

19. F. Dostoievski, *La patrona* (traducción de A. A. González), Buenos Aires, Losada, 2008.

20. *Letters of Fyodor Michailovitch Dostoyevsky to his family and friends* (traducción de Ethel Colburn Mayne), Londres, Legare Street Press, 2022, cit. en P. Ioli, «Dostoyevski, mucho más allá de la epilepsia», *op. cit.*

21. H. Mattle, M. Mumenthaler, *Kurzlehrbuch: Neurologie*. Stuttgart, Thieme, 2001.

22. C. R. Baumann, V. Novikov, M. Regard, A. M. Siegel, «Did Fyodor Mikhailovich Dostoevsky suffer from mesial temporal lobe epilepsy?», en *Seizure*, vol. 14 (2005), pp. 324-330.

23. M. Gschwind, F. Picard, «Ecstatic Epileptic Seizures — the Role of the Insula in Altered Self-Awareness», en *Epileptology*, vol. 31 (2014), pp. 87-96.

24. I. Cristofori, J. Bulbulia, J. Shaver, «Neural correlates of Mystical Experience», en *Neuropsychologia*, vol. 80 (2015), pp. 212-220.

25. F. Dostoievsky, *El idiota* (traducción de Juan López-Morillas), Madrid, Alianza, 1996.

26. C. Agustín Pavón, «De Cajal y Golgi: el descubrimiento de la neurona», *Investigación y ciencia*, 2015.

27. F. M. Dostoievski, *Los hermanos Karamázov* (traducción de A. Vidal), Madrid, Cátedra, 2003.

28. M. Castillo, «The Sixth Dimension and God's Helmet», en *Journal of Neuroradioogy*, vol. 32 (2011), pp. 1767-1768.

29. C. Simmonds-Moore, D. L. Rice, C. O'Gwin, R. Hopkins, «Exceptional Experiences Following Exposure to a Sham "God Helmet": Evidence for Placebo, Individual Difference, and Time of Day Influences», en I*magination, Cognition and Personality: Consciousness in Theory, Research, and Clinical Practice*, vol. 39 (2019), pp. 44-87.

30. D. Tényi, C. Hyimesi, N. Kovács, *et al.*, «The possible role of the insula in the epilepsy and the gambling disorder of Fyodor Dostoyevsky», en *Journal of Behavioral Addictions*, vol. 5 (2016), pp. 542-547.

3. Ver la música y saborear palabras

1. «How Franz Liszt Became the World's First Rockstar», en *NPR*, 2011, <www.npr.org/2011/10/22/141617637/how-franz-liszt-became-the-worlds-first-rock-star>.

2. T. Judd, «Liszt's "Les Préludes": The Birth of the Symphonic Poem», en The Listener's Club, <https://thelistenersclub.com/2021/11/22/liszts-les-preludes-the-birth-of-the-symphonic-poem/>.

3. M. Zaraska, «Hear de Violet, Taste the Velvet», en *Scientific American Mind*, vol. 27 (2016), pp. 64-69.

4. G. Domino, «Synesthesia and creativity in fine arts students: An empirical look», en *Creativity Research Journal*, vol. 2 (1989), pp. 17-29.

5. A. Ione, C. Tyler, «Neuroscience, History and the Arts. Synesthesia: Is F-Sharp Colored Violet?», en *Journal of the History of the Neurosciences*, vol. 13 (2004), pp. 58-65.

6. G. McBurney, «Wassily Kandinsky: the painter of sound and vision», en *The Guardian*, 2006.

7. Modern Art Influenced by Vision. Vision, Science and the Emergence of Modern Art. Institute for Dynamic Educational Advancement a través de WebExhibits, <www.webexhibits.org/colorart/color.html>.

8. R. B. Miller, *Wassily Kandinsky's Symphony of Colors*, en Denver Art Museum, 2008.

9. C. Álvarez, «The Natural Laws of Children. Plasticity - for better or worse, <www.celinealvarez.org/en/plasticity–for-better-or-worse>.

Nota: cifras adaptadas al Sistema Internacional de Unidades donde un billón equivale a 10^{12}.

10. K. Gill, «What Is Synaptic Pruning?», en *Healthline*, 2018, <www.healthline.com/nutrition/11-brain-foods>.

11. V. S. Ramachandran, E. M. Hubbard, «Synaesthesia – A Window into Perception, Thought and Language», en *Journal of Consciousness Studies*, vol. 8 (2001), pp. 3-34.

12. L. E. Williams, J. A. Bargh, «Experiencing Physical Warmth Promotes Interpersonal Warmth», en *Science*, vol. 322 (2008), p. 606.

13. A. Suzuki, «Rinsho shinkeigaku [Insula and Disgust]», en *Clinical neurology*, vol. 50 (2010), pp. 1000-1002.

14. N. Sadato, A. Pascual-Leone, J. Grafman, *et al.*, «Activation of the primary visual cortex by Braille reading in blind subjects», en *Nature*, vol. 380, pp. 526-528.

15. I. Lepere, «James Holman, the "Blind Traveller"», en *JSTOR Daily*, 2024, <https://daily.jstor.org/james-holman-the-blind-traveller/>.

16. N. Stiles, S. Shimojo, «Auditory Sensory Substitution is Intuitive and Automatic with Texture Stimuli», en *Scientific Reports*, vol. 5 (2015).

17. N. Twilley, «Seeing with your Tongue. Onward and Upward with the Sciences», en *The New Yorker*, <https://www.newyorker.com/magazine/2017/05/15/seeing-with-your-tongue>.

18. A. Alfar, Á. Bernabeu, C. Agulló, J. Parra, E. Fernández, «Hearing colors: an example of brain plasticity», en *Frontiers in Systems Neuroscience*, vol. 14 (2015), p. 56.

19. «En la intimidad de Kandinski», <https://artsandculture.google.com/project/kandinsky>.

20. S. Jeffries, «Neil Harbisson: the world's first cyborg artist», en *The Guardian*, <https://www.theguardian.com/artanddesign/2014/may/06/neil-harbisson-worlds-first-cyborg-artist>.

21. N. Harbisson, «I listen to color», 2012, <https://www.ted.com/talks/neil_harbisson_i_listen_to_color>.

4. LA MATERIA DE LOS SUEÑOS

1. R. Tallis, «Zhuangzi and that Bloody Butterfly», en *Philosophy Now*, 2009, <https://philosophynow.org/issues/76/Zhuangzi_And_That_Bloody_Butterfly>.

2. D. Rosselli, «Breve historia de los sueños», en *Revista de Neurología*, vol. 30, pp. 195-198.

3. M. Schredl, «History of dream research: The dissertation "Entstehung der Träume (Origin of dreams)" of Wilhelm Wey-

gangdt published in 1893», en *International Journal of Dream Research*, vol. 3 (2010), pp. 95-97.

4. E. R. Kandel, *The age of insight. The quest to understand the unconscious in art, mind, and brain, from Vienna 1900 to the present*, Random House, 2012.

5. *La interpretación de los sueños de Sigmund Freud*, Isliada libros, 2018, <https://www.isliada.org/libros/la-interpretacion-de-los-suenos/>.

6. S. Freud, *Letters of Sigmund Freud 1873-1939*, pp. 448-449.

7. «André Breton en México, la nación surrealista», en Cultura Colectiva, 2023, <https://culturacolectiva.com/arte/andre-breton-en-mexico-la-nacion-surrealista/>.

8. «Remedios Varo y Leonora Carrington: Una amistad estrecha, peculiar y surrealista», en Mexicana Cultura, <https://mexicana.cultura.gob.mx/es/repositorio/x2b5egs060-1>.

9. R. Varo, *Remedios Varo: cartas, sueños y otros textos*, Isabel Castells (ed.), México D. F., Universidad autónoma de Tlaxcala, 1967.

10. P. Silva, «Comentario histórico artístico de *Mujer saliendo del psicoanalista*», en La Cámara del Arte, 2021, <https://lacamaradelarte.com/obra/mujer-saliendo-del-psicoanalista/>.

11. I. Meyer, «Leonora Carrington: The Pioneer of Feminist Surrealism», en Art in Context, 2023, <https://artincontext.org/leonora-carrington/>.

12. R. Tibol, «Remedios Varo: apuntamientos y testimonios», en *La Jornada*, 2013.

13. J. Bozzone, «Entre lo místico y lo científico: el auge de las obras de Remedios Varo», en *The New York Times*, 2021.

14. «Cómo funciona el sueño: ¿Por qué es importante el sueño?», en National Heart, Lung and Blood Institute, 2022, <https://www.nhlbi.nih.gov/es/salud/sueno/por-que-el-sueno-es-importante>.

15. C. Brown, «The Stubborn Scientist Who Unraveled a Mystery of the Night», en *Smithsonian Magazine*, 2003, <https://www.smithsonianmag.com/science-nature/the-stubborn-scientist-who-unraveled-a-mystery-of-the-night-91514538/>.

16. D. W. Brown, «Crick and Mitchison's theory of REM sleep

and neural networks», en *Medical Hypotheses*, vol. 40 (1993), pp. 329-331.

17. D. M. Eagleman, D. A. Vaughn, «The Defensive Activation Theory: REM Sleep as a Mechanism to Prevent Takeover of the Visual Cortex», en *Frontiers in Neuroscience*, vol. 15 (2021).

18. G. Bakhtiarova, «Surrealism in the American Soil: André Breton, Edward James and Others in the Jungle», en *International Journal of Arts & Sciences*, vol. 10 (2017), pp. 415-420.

5. LA OTRA CARA DEL MUNDO

1. J. L. Borges, «El libro de arena», *Cuentos completos*, México, Lumen, 2011.

2. <http://etimologias.dechile.net/?percibir#:~:text=La%20palabra%20%22percibir%22%20viene%20del,percepci%C3%B3n%2C%20recibir%20y%20tambi%C3%A9n%20emancipar>.

3. «*Neue Sachlichkeit*», Kunstlexikon, Hatje Cantz Verlag, <www.hatjecantz.de/blogs/kunstlexikon/neue-sachlichkeit>.

4. H. Hildebrandt, C. Schütze, M. Ebke, *et al.*, «Visual search for item- and array-centered locations in patients with left middle cerebral artery stroke», en *Neurocase: The Neural Basis of Cognition*, vol. 11 (2005), pp. 416-426.

5. A. Sarwar, P. D. Emmady, «Spatial Neglect», en *StatPearls*, 2022.

6. P. Halligan, J. Burn, J. Marshall, D. Wade, «Visuo-spatial neglect: qualitative differences and laterality of cerebral lesion», en *Journal of Neurology, Neurosurgery and Psychiatry*, vol. 55 (1992), pp. 1060-1068.

7. P. Bartolomeo, «Visual neglect», en *Current Opinion in Neurology*, vol. 20 (2017), pp. 381-386.

8. R. Parasuraman, *The attentive brain: issues and prospects*, The MIT Press, 1998.

9. W. Sturm, J. Reul, K. Willmes, «Is there a generalised right hemisphere dominance for mediating cerebral activation? Evidence from a choice reaction experiment with lateralized simple warning stimuli», en *Neuropsychologia*, vol. 27 (1989), pp. 747-751.

10. Basado en D. Zuleger, «Left Side Neglect Following Stroke», 2018, <www.neurorehabdirectory.com/left-side-neglect-following-stroke-picture/>.

11. E. Bisiach, C. Luzzatti, «Unilateral neglect of representational space», en *Cortex*, vol. 14 (1978), pp. 129-133.

12. S. Knecht, B. Dräger, M. Deppe, L. Bobe, H. Lohmann, A. Flöel, E.-B. Ringelstein, H. Henningsen, «Handedness and hemispheric language dominance in healthy humans», en *Brain*, vol. 123, pp. 2512-2518.

13. T. J. Crow, «Schizophrenia as the price that homo sapiens pays for language: a resolution of the central paradox in the origin of the species», en *Brain Research Reviews*, vol. 31 (2000), pp. 118-129.

14. D. Ketteler, S. Ketteler, «Is schizophrenia "the price that *Homo sapiens* pays for language"? Subcortical language processing as the missing link between evolution and language disorder in psychosis. A neurolinguistic approach», *Journal of Neurolinguistics*, vol. 23, n.º 4 (2010), pp. 342-353.

15. I. McGilchricht, *The Master and his Emissary. The Divider Brain and the Making of the Western World*, Yale University Press, 2019.

16. A. Vaddiparti, R. Huang, D. Blihar, *et al.*, «The Evolution of Corpus Callosotomy for Epilepsy Management», en *World Neurosurg*, vol. 145 (2021), pp. 455-461.

17. D. A. Leinhard, «Roger Sperry's Split Brain Experiments (1959-1968)», en Embryo Project Encyclopedia, <https://embryo.asu.edu/handle/10776/13035>.

18. E. H. F. de Haan, P. M. Corballis, S. A. Hillyard, *et al.*, «Split-Brain: What We Know Now and Why This is Important for Understanding Consciousness», en *Neuropsychol Review*, vol. 30 (2020) pp. 224-233.

19. Basado en D. Wolman, «The split brain: A tale of two halves», en *Nature*, vol. 483, pp. 260-263.

20. J. I. Castro-Macías, S. P. Pérez-Reyes, R. García-Cazarez, *et al.*, «Tolerabilidad y efectos adversos del propofol en la prueba de Wada», en *Revista de Neurología*, 72 (2021), pp. 141-156.

21. N. A. Kacinik, C. Chiarello, «Understanding metaphors: Is the right hemisphere uniquely involved?», en *Brain and Language*, vol. 100 (2007), pp. 188-207.

22. T. Cochrane, «A case of shared consciousness», en *Synthese*, vol. 199, pp. 1019-1037.

23. H. Bäzner, M. G. Hennerici, «Painting after Right-Hemisphere Stroke – Case Studies of Professional Arists. Neurological Disorders in Famous Artists – Pt. 2», en *Front Neurol. Neurosci.*, 22 (2007), pp 1-13.

24. N. Wojcik, «Arte degenerado: censura nazi del arte moderno», en DW, 2017, <https://p.dw.com/p/2gu9W>.

6. Las dos Fridas

1. S. Espinoza, J. Ponce Martínez, *Frida Kahlo. Un camión y un tranvía que cambiaron su destino*, Radbruk E&A, 2019.

2. «El Camión», en Fundación Casa de México en España, <www.casademexico.es/frida-kahlo-alas-para-volar-el-camion/>.

3. «Frida Kahlo. La tragedia que comenzó el mito», en *El Universal*, 2022, <https://interactivos.eluniversal.com.mx/2020/frida-kahlo-accidente/>.

4. V. Budrys, «Neurological Deficits in the Life and Works of Frida Kahlo», en *European Neurology*, vol. 55 (2006), pp. 4-10.

5. S. M. Conaty, «Frida Kahlo's Body: Confronting Trauma in Art», en *Journal of Humanities in Rehabilitation*, 2015, <journalofhumanitiesinrehabilitation.org>.

6. J. Soto, «Así fue el accidente de autobús que hirió gravemente a Frida Kahlo», *El Universal*, 2020, <https://www.eluniversal.com.mx/cultura/frida-kahlo-asi-fue-el-accidente-de-autobus-que-la-hirio-gravemente/>.

7. «Frida y el aborto», en Fundación Casa de México en España, 2022, <https://www.casademexico.es/frida-kahlo-alas-para-volar-frida-y-el-aborto/>.

8. A. Ochoa, «Así fueron los últimos días de Frida Kahlo», en *AD Magazine*, 2021.

9. A. Kettenmann, *Frida Kahlo: 1907-1954. Dolor y pasión*, Colonia, Taschen, 2003.

10. V. Babbs, «Art Bites: Why Frida Kahlo Hated the French Surrealists», en ArtNet, 2024, <https://news.artnet.com/art-world/art-bites-frida-kahlo-hated-surrealists-2456251>.

11. A. Flores Soto, «Empresa extranjera, dueña única de la marca Frida Kahlo», en *La Jornada*, 2021, <https://www.jornada.com.mx/notas/2021/12/12/cultura/empresa-extranjera-duena-unica-de-la-marca-frida-kahlo/>.

12. C. Oleg, «Resiliencia, un término muy repetido que no siempre se una correctamente», en The Conversation, 2023, <theconversation.com/resiliencia-un-termino-muy-repetido-que-no-siempre-se-usa-correctamente-208816>.

13. M. Lynch, G. Sloane, C. Sinclair, R. Basset, «Resilience and art in chronic pain», en *Arts & Health: An International Journal for Research, Policy and Practice*, vol. 5 (2015), pp. 51-67.

14. «Las palabras más buscadas en el diccionario durante la cuarentena», Real Academia Española, 2020, <https://www.rae.es/noticia/las-palabras-mas-buscadas-en-el-diccionario-durante-la-cuarentena>.

15. D. Fusaro, *Odio la resiliencia: contra la mística del aguante* (trad. de Juan Vivanco), España, El Viejo Topo, 2023.

16. D. Fusaro, «Resiliencia, una palabra del Poder», en *Posmodernia*, 2023, <https://posmodernia.com/resiliencia-una-palabra-del-poder/>.

17. A. R. Roeckner, K. I. Oliver, L. A. Lebois, *et al.*, «Neural contributors to trauma resilience: a review of longitudinal neuroimaging studies», en *Translational Psychiatry*, vol. 11 (2021), p. 508.

18. F. Toledo, F. Carso, «Neurobiological Features of Posttraumatic Stress Disorder (PTSD) and Their Role in Understanding Adaptive Behavior and Stress Resilience», en *International Journal of Environment Research Public Health*, vol. 19 (2022).

19. P. Solano Durán, «Alteración de la red de saliencia en el trastorno por estrés postraumático. Una revisión sistemática», en *Revista Iberoamericana de Neuropsicología*, vol, 5 (2022), pp. 31-44.

20. Y. Yan, J. Hou, Q. Li, N. Xionan, «Suicide before and during the COVID-19 Pandemic: A Systematic Review with Meta-Analysis», en *International Journal of Environmental Research and Public Health*, vol. 20 (2023).

21. M. L. Pathirathna, H. M. Nandasena, A. M. Atapattu, *et al.*, «Impact of COVID-19 pandemic on suicidal attempts and death rates: a systematic review», en *BMC Psychiatry*, vol. 22 (2022), p. 506.

22. T. Chiba, K. Ide, M. Murakami, *et al.*, «Event-related PTSD symptoms as a high-risk factor for suicide: longitudinal observational study», en *Nature Mental Health*, vol. 1 (2023), pp. 1013-1022.

23. «Tree of Hope, Remain Strong, 1946 by Frida Kahlo», <https://www.fridakahlo.org/tree-of-hope.jsp>.

24. L. Velázquez, «Frida Kahlo: nacida para no morir», en *Revista Clepsydra*, Universidad Anáhuac, vol. 13, pp. 149-154.

7. Islas de genialidad

1. Discurso completo en: <https://aaspeechesdb.oscars.org/link/052-1>.

2. J.L. Down, *On some of the mental affections of the childhood and youth*, Londres, J-&A. Churchill, 1887, en <https://archive.org/details/b21952619/page/n7/mode/2up>.

3. B. Brogaard, «Kim Peek, the Real Rain Man. The Superhuman Mind», en *Psychology Today*, 2012, <https://www.psychologytoday.com/intl/blog/the-superhuman-mind/201212/kim-peek-the-real-rain-man>.

4. A. Snyder, H. Bahramali, T. Hawker, D. J. Mitchell, «Savant-like numerosity skills revealed in normal people by magnetic pulses», en *Perception*, vol. 35 (2006), pp. 837-845.

5. F. Happé, G. L. Wallace, Savant Syndrome, en *Encyclopedia of Human Behavior*, 2.ª ed., 2012.

6. D. A. Treffert, «The savant syndrome: an extraordinary condition. A synopsis: past, present, future», en *Philosophical Transactions*, Royal Society, vol. 364 (2009), pp. 1351-1357.

7. A. Wakefield, S. Murch, A. Anthony, et al., «Ileal-lymphoid-nodular hyperplasia, non-specific colitis, and pervasive developmental disorder in children», en *The Lancet*, vol. 351 (1998), pp. 637-641.

8. R. S. Sathyanarayana, C. Andrade, «The MMR vaccine and autism: Sensation, refutation, retraction and fraud», en *Indian Journal of Psychiatry*, vol. 53 (2011), pp. 95-96.

9. A. Wakefield, «Statement from Dr. Andrew Wakefield: No Fraud. No Hoax. No Profit Motive», en *PR Newswire*, 2011, <https://www.prnewswire.com/news-releases/statement-from-dr-andrew-wakefield--no-fraud-no-hoax-no-profit-motive-113454389.html>.

10. G. A. Poland, R. M. Jacobson, «The Age-Old Struggle against Antivaccinationists», en *The New England Journal of Medicine*, vol. 364 (2011), pp. 97-99.

11. C. Plauché, S. Myers, «Identification and Evaluation of Children With Autism Spectrum Disorder», en *Pediatrics*, vol. 120 (2007), pp. 1183-1215.

12. H. Tager-Flusberg, «Evaluating the Theory-of-Mind Hypothesis of Autism», en *Current Directions in Psychological Science*, Boston University School of Medicine, 2010.

13. H. Hodges, C. Fealko, N. Soares, «Autism Spectrum Disorder: Definition, epidemiology, causes and clinical evaluation», en *Translational Pediatrics*, vol. 9 (2019), pp. S55-S56.

14. «Pop art», en Tate, <https://www.tate.org.uk/art/art-terms/p/pop-art>.

15. «Exploring Campbell's Soup Cans by Andy Warhol», en Singulart, 2024, <www.singulart.com/en/blog/2024/02/07/campbells-soup-cans-by-andy-warhol/>.

16. B. Gopnik, «Andy Warhol Offered to Sign Cigarettes, Food, Even Money to Make Money», en ArtNews, 2020, <https://www.artnews.com/art-news/market/andy-warhol-business-art-blake-gopnik-biography-excerpt>.

17. N. Rosenthal, «Marcel Duchamp (1887-1968) Timeline of Art History», en The MET Museum, <www.metmuseum.org/toah/hd/duch/hd_duch>.

18. I. James, «Autism and Art», J. Bogousslavsky, M. G. Hennerici, H. Bäzner, C. Bassetti C (eds.), *Neurological Disorders in Famous Artists – Part 3*. Fronties of Neurology Neuroscience, vol. 27, pp. 168-173, Basilea, Karger, 2010; B. Radic, *Andy Warhol, Art & Autism: a speculative diagnosis of neurodiversity*, en Boom Publications, 2023.

19. Francis Whately, *Andy Warhol's America*, 2022.

20. A. Gingeras, «The Lives of the Artists. Beyond the Cult of Personality: The Emergence of Public Persona as an Artistic Medium», en *History and Artists: from Challenge to Assimilation*, <https://pac.org.mx/uploads/sitac/pdf/08.-The-Lives-of-the-Artists.pdf>.

21. P. J. Shah, M. Boilson, M. Rutherford, S. Prior, *et al.*, «Neurodevelopmental disorders and neurodiversity: definition of terms from Scotland's National Autism Implementation Team», en *The British Journal of Psychiatry*, vol. 221 (2022), pp. 577-579.

22. J. Harris, «The mother of neurodiversity: how Judy Singer changed the world», en *The Guardian*, 2023, <https://www.theguardian.com/world/2023/jul/05/the-mother-of-neurodiversity-how-judy-singer-changed-the-world>.

23. P. J. Shah *et al.*, *op. cit.*

24. J. Singer *NeuroDiversity: The Birth of an Idea*, Judy Singer, 2017.

8. ARTISTAS MARGINADOS

1. G. Becker, «The Association of Creativity and Psychopathology: Its Cultural-Historical origins», en *Creativity Research Journal*, vol. 13 (2001), pp. 45-53.

2. I. R. Reddy, J. Ukrani, V. Indla, V. Ukrani, «Creativity and psychopathology: Two sides of the same coin?», en *Indian Journal Psychiatry*, vol. 60 (2018), pp. 168-174.

3. B. Labatut, *Un verdor terrible*, Barcelona, Anagrama, 2020.

4. P. Olivos, «La mente delirante. Psicopatología del delirio», en *Revista chilena de neuro-psiquiatría*, vol. 47 (2009), pp. 67-85.

5. J. Dubuffet, «L'Art brut préféré aux arts culturels [1949]», en *Art brut: Madness and Marginalia*, Art & Text, n.º 27 (1987), pp. 31-33.

6. V. M. Espinosa, «Martín Ramírez: Arte en los márgenes de la sociedad y la locura», en *Alternativas*, n.º 8 (2018).

7. V. M. Espinosa, «Martín Ramírez», en *Revista Letras Libres*, 2008, <https://letraslibres.com/revista-mexico/martin-ramirez/>.

8. A. Carota, G. Iaria, A. Berney, J. Bogousslavsky, «Understanding Van Gogh's Night: Bipolar Disorder», en *Neurological Disorders in Famous Artists*, Frontiers of Neurology and Neuroscience, vol. 19 (2005), pp. 121-131.

9. W. A. Nolen, E. van Meekeren, P. Voskuil, *et al.*, «New vision on the mental problems of Vincent van Gogh; results from a bottom-up approach using (semi-)structured diagnostic interviews», en *International Journal of Bipolar Disorders*, vol. 8 (2020).

10. D. Degmecic, «Schizophrenia and Creativity», en *Psychiatria Danubina*, vol. 30 (2018), pp. 224-227.

11. S. B. Kaufman, «How is Creativity differentially related to Schizophrenia and Autism», en *Beautiful Minds. Scientific American*, 2015, <https://blogs.scientificamerican.com/beautiful-minds/how-is-creativity-differentially-related-to-schizophrenia-and-autism/>.

12. M. Friedman, «Creativity and Madness: Are They Inherently Linked?», en *Huffpost*, 2012, <https://www.huffpost.com/entry/creativity-madness_b_1463887>.

13. A. Dietrich, «The mythconception of the mad genius», en *Frontiers in Psychology*, vol. 5 (2014).

14. S. Plous, *The availability heuristic. The psychology of judgement and decision making*, Nueva York, McGraw-Hill, 1993.

15. S. LaFee, «Odds and ends. Eventually, everybody's number comes up», en *The San Diego Union-Tribune*, 2004.

16. J. L. Borges, «La ceguera», en *Siete noches*, Buenos Aires, Alianza, 1978.

9. CEREBRO EN LLAMAS

1. T. F., «La despedida de Virginia Woolf: una carta de suicidio, piedras y un adiós», en *El Confidencial*, 2018.
2. A. Álvarez, *El Dios salvaje: ensayo sobre el suicidio* (trad. de Marcelo Cohen), Santiago de Chile, Hueders, 2014.
3. A. Sexton, «Ganas de morir», en *Poesía completa*, Ana Mata Buil (trad.), Barcelona, Lumen, 2024.
4. A. Camus, *El mito de Sísifo*, Madrid, Alianza, 1985.
5. A. Wisłowska-Stanek, K. Kołosowska, P. Maciejak, «Neurobiological Basis of Increased Risk for Suicidal Behaviour», en *Cells*, vol. 10 (2021).
6. M. V. Boeira, G. A. Berni, I. C. Passos, et al., «Virginia Woolf, neuroprogression, and bipolar dirsorder», en *Brazilian Journal of Psychiatry*, vol. 39 (2017), pp. 69-71.
7. X. Gonda, P. Dome, G. Serafini, M. Pompili, «How to save a life: From neurobiological underpinnings to psychopharmacotherapies in the prevention of suicide», en *Pharmacology and Therapeutics*, vol. 244 (2023).
8. V. Woolf, *Moments of Being*, J. Schulkind (ed.), Nueva York, Harcourt Brace Jovanovich, 1985.
9. L. C. Terr, «Who's afraid in Virginia Woolf? Clues to early sexual abuse in literature», en *The Psychoanalytic Study of the Child*, vol. 45 (1990), pp. 533-546.
10. H. McKennet, «'I Am Going Mad Again': The Tragic Tale of Virginia Woolf's Suicide», en All That's Interesting, 2024, <https://allthatsinteresting.com/virginia-woolf-suicide-note-death>.
11. S. Plath, «Papi», en *Soy vertical, pero preferiría ser horizontal*, Xoán Abeleira (trad.), Barcelona, Random House, 2019.
12. C. Crowther, «On the Friendship and Rivalry of Sylvia Plath and Anne Sexton», en Literary Hub, 2021, <https://lithub.com/on-the-friendship-and-rivalry-of-sylvia-plath-and-anne-sexton/>.
13. A. Sexton, «La muerte de Sylvia», en *Poesía completa*, Ana Mata Buil (trad.), Barcelona, Lumen, 2024.
14. *Ibid.*, «Her Kind».

15. H. Hendin, «The Suicide of Anne Sexton», en *Suicide and Life-Threatening Behavior*, vol. 23 (1993), pp. 257-262.

16. A. Sexton, «Remando», en *Poesía completa*, Ana Mata Buil (trad.), Barcelona, Lumen, 2024.

17. N. T. Bazin, «Postmortem Diagnosis of Virginia Woolf's 'Madness': the Precarious Quest of Truth», en *ODU Digital Commons*, 1994.

18. S. Plath, «Lady Lázaro», en *Soy vertical, pero preferiría ser horizontal*, Xoán Abeleira (trad.), Barcelona, Random House, 2019.

19. E. Bullmore, *The Inflamed Mind: A radical new approach to depression*, Londres, Short Books, 2018.

20. C. Pryce, *et al.*, «Depression in Autoimmune Diseases», en *Current Topics in Behavior Neurosciences*, vol. 31 (2017), pp. 139-154.

21. G. Arango Duque, A. Descoteaux, «Macrophage Cytokines: Involvement in Immunity and Infectious Diseases», en *Frontiers in Immunology*, vol. 5 (2014), p. 491.

22. R. Haapakoski, J. Mathieu, K. P. Ebmeier, H. Alenius, M. Kivimäki, «Cumulative meta-analysis of interleukins 6 and 1-beta, tumor necrosis factor-alpha and C-reactive protein in patients with major depressive disorder», en *Brain, Behavior, and Immunity*, vol. 49 (2015), pp. 206-216.

23. A. Danese, T. E. Moffitt, H. Harrington, *et al.*, «Adverse childhood experiences and adult risk factor for age-related disease: Depression, inflammation and clustering of metabolic risk markers», en *Archives of Pediatric and Adolescent Medicine*, vol. 163 (2009), pp. 1135-1143.

24. A. Wisłowska-Stanek, *et al* (2021).

25. J. J. Carballo, C. P. Akamnonu, M. A. Oquendo, «Neurobiology of Suicidal Behavior. An Integration of Biological and Clinical Findings», en *Archives of Suicide Research*, vol. 12 (2009), pp. 93-110.

26. «Nicholas Hughes, son of Sylvia Plath and Ted Hughes, commits suicide», en *The Telegraph*, 2009.

27. S. Plath, «Nick and the Candlestick», en *Collected Poems*, Nueva York, HarperCollins Publishers, 1992. Traducción del autor.

28. N. R. Wray, S. Ripke, M. Mattheisen, *et al.*, «Genome-wide

association analyses identify 44 risk variants and refine the genetic architecture of major depressive», en *Nature Genetics*, vol. 50 (2017), pp. 668-681.

29. W. Liu, M. Yan, Y. Liu, *et al.*, «Olfactomedin 4 down-regulates innate immunity against Helicobacter pylori infection», en *Proceedings of the National Academy of Sciences*, vol. 107 (2010).

30. T. F. (2018).

31. S. Plath, «Límite», en *Soy vertical, pero preferiría ser horizontal*, Xoán Abeleira (trad.), Barcelona, Random House, 2019.

10. LA SOMBRA DE LA MEMORIA

1. F. de Quevedo, *Obra poética*, Tomo I, José Manuel Blecua Teijeiro (ed.), Madrid, Castalia, 1969-1971, p. 657.

2. L. Suzán de Vit, «El arte de la memoria», en *Ciencias*, n.° 49 (1998), pp. 38-44.

3. P. Hollan, «The Historie of the world, commonly called the Naturall Historie of C. Plinius Secundus» (trad. de Philemon Holland), <https://archive.org/details/historyworldIPlin/page/n7/mode/2up>.

4. J. L. Borges, «Funes el memorioso», en *Cuentos completos*, Barcelona, Lumen, 2011.

5. R. Quiroga, «Funes the Memoriuous and Other Cases of Extraordinary Memory», en *The MIT Press Reader*, <https://thereader.mitpress.mit.edu/borges-memory-funes-the-memorious/>.

6. L. Mecacci, «Solomon V. Shereshevsky: the great Russian mnemonist», en *Cortex*, vol. 49 (2013), pp. 2260-2263.

7. *Ibid.*

8. A. L. Luria, *The Mind of a Mnemonist. A Little Book about a Vast Memory* (trad. de Lynn Solotaroff), Nueva York/Londres, Basic Books Inc, 1968, p. 82.

9. R. Johnson, «The Mystery of S., The Man with an impossible memory», en *The New Yorker*, 2017.

10. G. Zlotnik, A. Vansintjan, «Memory: An Extended Definition», en *Frontiers in Psychology*, vol. 10 (2019).

11. S. Mujawar, J. Patil, B. Chaudhari, D. Saldanha, «Memory: Neurobiological mechanisms and assessment», en *Industrial Psychiatry Journal*, vol. 30 (2021), pp. 311-314.

12. E. Camina, F. Güell, «The Neuroanatomical, Neurophysiological and Psychological Basis of Memory: Current Models and Their Origins», en *Frontiers in Pharmacology*, vol. 8 (2017), p. 438.

13. V. Santangelo, C. Cavallina, P. Colucci, *et al.*, «Enhanced Brain Activity associated with memory access in highly superior autobiographical memory», en *Proceedings of the National Academy of Sciences*, vol. 115 (2018), pp. 7795-7800.

14. R. H. Dossani, S. Missios, A. Nanda, «The legacy of Henry Molaison (1926-2008) and the impact of his bilateral mesial temporal lobe surgery on the study of human memory», en *World Neurosurgery*, 2015.

15. L. Dittrich, «The Brain That Couldn't Remember», en *The New York Times Magazine*, <https://www.nytimes.com/2016/08/07/magazine/the-brain-that-couldnt-remember.html>.

16. T. Adams, «Henry Molaison: the amnesiac we'll never forget», en *The Guardian*, <https://www.theguardian.com/science/2013/may/05/henry-molaison-amnesiac-corkin-book-feature>.

17. S. Frantz, *Permanent present tense: The unforgettable life of the amnestic patient, H.M.* (Suzanne Corkin), reseñan literaria, en American Psychological Association, 2013.

18. V. Hughes, «After Death, H.M.'s Brain Uploaded to the Cloud», en *National Geographic*, <https://www.nationalgeographic.com/science/article/after-death-h-m-s-brain-is-uploaded-to-the-cloud>.

19. J. Pantel, «Alzheimer-Demenz von Auguste Deter bis heute», en *Zeitschrift für Gerontologie und Geriatrie*, vol. 50 (2017), pp. 576-587.

20. «Dementia Statistics. Alzheimer's Disease International», <https://www.alzint.org/about/dementia-facts-figures/dementia-statistics/>.

21. «Alzheimer's Disease Facts and Figures», en Alzheimer's Association, 2024, <https://www.alz.org/alzheimer-demencia/datos-y-cifras>.

22. H. Jahn, «Memory loss in Alzheimer's disease», en *Dialogues Clinical Neurosciences*, vol. 15 (2013), pp. 445-454.

23. M. Reitz, «Alzheimer disease: Epidemiology, diagnostic criteria, risk factors and biomarkers», en *Biochemical Pharmacology*, n.º 4 (2014), pp. 640-651.

24. H. Jahn (2013).

25. C. Macmillan, «Lecanemab, the New Alzheimer's Treatment», en *Yale Medicine News*, 2023, <https://www.yalemedicine.org/news/lecanemab-leqembi-new-alzheimers-drug>.

26. J. Scheena, S. Tonegawa, «Memory engrams: Recalling the past and imagining the future», en *Science*, vol. 367 (2020).

27. J. Scheena, S. Köhler, P. Frankland, «Finding the engram», en *Nature Reviews Neuroscience*, vol. 17 (2015), pp. 521-534.

28. K. Savoie, «The Optogenetics Revolution. Illuminating the Brain's Black Box», en *Columbia Medicine Magazine*, 2014.

29. T. J. Ryan, P. W. Frankland, «Forgetting as a form of adaptive engram cell plasticity», en *Nature Reviews Neuroscience*, vol. 23 (2022), pp. 173-186.

30. S. Ramirez, X. Lui, P-A. Lin, et al., «Creating a False Memory in the Hippocampus», en *Science*, vol. 341 (2013), pp. 387-391.

31. B. Straube, «An overview of the neuro-cognitive processes involved in the encoding, consolidation, and retrieval of true and false memories», en *Behavioral and Brain Functions*, vol. 8 (2012), p. 35.

32. J. L. Borges, «Otro poema de los dones», en *Poesía Completa*, Barcelona, Lumen, 2011.

33. J. L. Borges, «¿Por qué no escribe novelas?», en la colección «Estimulando la Escritura», del Ministerio de Educación de Colombia, <https://redaprende.colombiaaprende.edu.co/recursos/colecciones/HSDP2C18LJP/ZZTCNZEWBTH/38696>.

34. S. Campos, «El golpe en la cabeza de Borges que cambió la historia de la literatura», en *La Razón*, 2024, <https://www.larazon.es/cultura/literatura/golpe-cabeza-borges-que-cambio-historia-literatura_2024022665dc53a74129260001d8f00f.html>.

35. J. L. Borges, «H. O.», en *Poesía Completa*, Barcelona, Lumen, 2011.

11. ¿En qué piensan las máquinas?

1. S. Vargas, «La historia del prestigioso Salón de París (y los artistas radicales que se rebelaron contra él)», en My Modern Met, 2021, <https://mymodernmet.com/es/salon-paris-historia/>.

2. M. Israel, «The First Modern Painting», en *Artsy Magazine*, 2014, <https://www.artsy.net/article/matthew-the-first-modern-painting>.

3. *Emile Zola* (1867), Édouard Manet. Et lps 91.

4. K. Roose, «An AI-Generated Picture Won an Art Prize. Artists Aren't Happy», en *The New York Times*, 2022.

5. S. Kuta, «Art made with Artificial Intelligence wins at State Fair», en *Smithsonian Magazine*, 2022.

6. A. Kenney, «Jason Allen's AI art won the Colorado fair – but now the feds say it can't get a copyright», en *CPR News*, 2023, <https://www.cpr.org/2023/09/06/jason-allens-ai-art-won-colorado-fair-feds-deny-copyright-protection/>.

7. Etimología disponible en <https://etimologia.com/arte/>.

8. S. Ramos, «La estética de R. G. Collingwood», en *Diánoia*, vol. 5 (1959).

9. R. Whiddington, «The French Collective Obvious Has Become One of the First A. I. Artists to Receive Gallery Representation», en Artnet, 2022, <https://news.artnet.com/market/french-collective-obvious-becomes-one-of-the-first-a-i-artists-to-receive-gallery-representation-2202005>.

10. «Art and AI Interview with Raphaël Melliére», en *Overthink Podcast*, 2023.

11. C. Baudelaire, «Salon of 1859», en *Révue Française*, selección traducida y editada por Jonathan Mayne en C. Baudelaire, *The Mirror of Art*, Phaidon, 1955.

12. *Ibid*.

13. Ada Lovelace and the first computer programme in the world», en Max-Planck-Gesellschaft, <https://www.mpg.de/female-pioneers-of-science/Ada-Lovelace>.

14. L. de Cosomo, «Google Engineer Claims AI Chatbot is Sentient: Why it matters», en *Scientific American*, 2022.

15. S. Russell, *Human Compatible: Artificial Intelligence and the Problem of control*, Penguin Publishing Group, 2019.

16. *Ibid.*

17. V. Balasubramanian, «Brain Power», en *Proceedings of the National Academy of Sciences* (PNAS), vol. 118 (2021).

18. R. Milliere, S. Carroll, «How Artificial Intelligence Thinks», en *Sean Carroll Mindscape Podcast*, 2023.

19. E. Finkel, «If AI becomes conscious, how will we know?», en *Science*, 2023, <https://www.science.org/content/article/if-ai-becomes-conscious-how-will-we-know>.

20. A. M. Goldfine, N. D. Schiff, «Consciousness: Its Neurobiology and the Major Classes of Impairment», en *Neurologic Clinics*, vol. 29 (2011), pp. 723-737.

21. S. Carroll «Solo: AI Thinks Different», en *Sean Carroll Mindscape Podcast*, 2023.

22. A. K. Seth, T. Bayne, «Theories of consciousness», en *Nature Reviews Neuroscience*, vol. 23 (2022), pp. 439-452.

12. Descifrando la telaraña de plata

1. O. F. Campohermoso, R. Soliz, O. Campohermoso, «Herófilo y Erasístrato, Padres de la Anatomía», en *Cuadernos del Hospital de Clínicas*, vol. 54 (2009), pp. 137-140.

2. A. I. Gómez, A. León, J. Pinto, J. Marulanda, «Necroética: el cuerpo muerto y su dignidad póstuma», en *Aesthetika*, vol. 16 (2020).

3. O. F. Campohermoso, M. Mendoza, R. Soliz, O. Campohermoso, J. L. Cavero, «A 480 años de la publicación del libro de Andreas Vesalius: De Humani Corporis Fabrixa Libri Septem», en *Revista Cuadernos*, vol. 64 (2023), pp. 93-101.

4. M. García Guerrero, «Medicina y arte. La revolución de la anatomía en el Renacimiento», en *Revista Científica de la Sociedad Española de Enfermería Neurológica*, vol. 0 (2012), pp. 25-27.

5. Paraninfo de la Universidad de Zaragoza, Ayuntamiento de Zaragoza, <www.zaragoza.es/sede/servicio/equipamiento/12238>.

6. L. Arnedo, «El pequeño pueblo navarro con 28 habitantes

que está en Aragón y fue cuna de un Premio Nobel», en *Heraldo de Aragón*, 2024, <https://www.heraldo.es/noticias/viajes/2024/02/06/petilla-aragon-pueblo-pequeno-navarra-cuna-premio-nobel-1699193.html>.

7. J. P. Hernández, Justo Ramón Casasús, en Real Academia de la Historia, <https://dbe.rah.es/biografias/36460/justo-ramon-casasus>.

8. A. Bernardo, «El nobel encarcelado a los once años», en Jot Down, <www.jotdown.es/2016/11/nobel-encarcelado-los-once-anos/>.

9. L. Palacios, L. D. Vergara, J. P. Liévano, A. Guerrero, «Santiago Ramón y Cajal, neurocientífico y pintor», en *Acta Neurológica Colombiana*, vol. 31 (2015), pp. 454-461.

10. J. Callabed, «Silveria Fañanás, el sustento de Ramón y Cajal, en *La Vanguardia*, 2023, <www.lavanguardia.com/participacion/cartas/20230105/8667074/silveria-fananas-sustento-ramon-cajal.html>.

11. H. W. Turnbull, *The Correspondence of Isaac Newton: 1661-1675, Volume 1*, Londres, Royal Society at the University Press, 1959, p. 416.

12. F. Henderson, «Hooke, Newton, and the 'missing' portrait», en The Royal Society, 2010, <www.royalsociety.org/blog/2010/12/hooke-newton-and-the-missing-portrait/>.

13. K. Crouvisier-Urion, J. Chanut, A. Lagorce, *et al.*, «Four hundred years of cork imaging: New advances in the characterization of the cork structure», en *Nature Scientific Reports*, vol. 9 (2019).

14. Teoría celular, Diccionario Médico, Clínica Universidad de Navarra, <https://www.cun.es/diccionario-medico/terminos/teoria-celular>.

15. B. Seal, «A Cold Day in Stockolm», en *Distillations Magazine*, 2023, Science History Institute Museum Library, <https://www.sciencehistory.org/stories/magazine/a-cold-day-in-stockholm/>.

16. W. Mendelson, *The Battle over the butterflies of the soul: Camillo Golgi, Santiago Ramón y Cajal and The Birth of Neuroscience*, Pythagoras Press, 2023.

17. «Ramón y Cajal, S. Recuerdos de mi vida. Historia de mi labor científica. Capítulo XXII», <https://cvc.cervantes.es/ciencia/cajal/cajal_recuerdos/recuerdos/labor_22.htm>.

Créditos de las imágenes

P. 16: Alamy/Cordon Press
P. 25: Alamy/Cordon Press
P. 32: Shutterstock
P. 85: © Photo Schalkwijk/Art Resource/Scala, Florencia y © Remedios Varo, VEGAP, Barcelona, 2025
P. 105: izq.: Album/akg-images y © Otto Dix, VEGAP, Barcelona, 2025; dcha.: © 2025 BPK, Berlín/Photo Scala, Florencia y © Otto Dix, VEGAP, Barcelona, 2025
P. 112: Erich Lessing/Album y © Banco de México Diego Rivera Frida Kahlo Museums Trust, VEGAP, México D. F., 2025
P. 149: © 2025 Hip/Scala, Florencia
P. 195: © 2025 Photo Scala, Florencia
P. 213: Alamy/Cordon Press
P. 217: Alamy/Cordon Press
P. 220: Album/Jean Vigne/KHARBINE-TAPABOR